普通高等院校"十三五"艺术与设计专业规划教材

色彩基础训练

主 编 朱晓华 徐 琨 张永华

副主编 夏 琰 高文铭 李冬影

清 华 大 学 出 版 社

北 京 交 通 大 学 出 版 社

· 北 京 ·

内 容 简 介

本书内容分为色彩的基础知识、水粉静物写生基础准备、水粉静物写生基本技法训练、水粉静物组合写生训练、水粉风景写生训练、色彩写生与创作训练、色彩作品赏析七个项目。书中详细介绍了认知色彩、写实色彩、装饰色彩、风景色彩等基本概念与理论认识。其间结合大量的应用实例及案例分析，深入浅出、循序渐进地帮助读者加深认识、提高理解、拓展思维，有助于学生创造能力的个性发挥。

本书内容全面，条理清晰，实践性强，可作为应用型本科高等院校和高职高专院校设计相关专业的教材，也可供相关行业爱好者学习和相关工作人员使用。

图书在版编目(CIP)数据

色彩基础训练 / 朱晓华，徐琨，张永华主编 .—北京：北京交通大学出版社：清华大学出版社，2019.6（2024.7 重印）

普通高等院校"十三五"艺术与设计专业规划教材

ISBN 978-7-5121-3909-1

① 色…　II. ① 朱…　②徐…③张…　III. ① 色彩学 – 高等学校 – 教材　IV. ① J063

中国版本图书馆 CIP 数据核字（2019）第 082916 号

色彩基础训练

SECAI JICHU XUNLIAN

策划编辑：	郗珍妹
责任编辑：	韩素华
出版发行：	清 华 大 学 出 版 社　　邮编：100084　　电话：010-62776969
	北京交通大学出版社　　邮编：100044　　电话：010-51686414
印 刷 者：	北京虎彩文化传播有限公司
经　　销：	全国新华书店
开　　本：	185 mm×260 mm　印张：12.75　字数：318 千字
版　　次：	2019 年 6 月第 1 版　　2024 年 7 月第 3 次印刷
书　　号：	ISBN 978-7-5121-3909-1/J·131
印　　数：	4 301～4 800 册　定价：68.00 元

本书如有质量问题，请向北京交通大学出版社质监组反映。对您的意见和批评，我们表示欢迎和感谢。

投诉电话：010-51686043，51686008；传真：010-62225406；E-mail：press@bjtu.edu.cn。

色彩与素描作为培养艺术与设计方面人才的两门重要的基础课，是其他课程难以替代的，在造型艺术基础课程中，色彩课得到极高的重视。

目前，就已出版的相关教材来说，有的偏于设计色彩，与构成区别不大；有的过于重视单独性的训练，色彩理论部分内容又过少。究其原因，是这些教材忽略了当前环境下的职业（专业）诉求和绝大部分学生"零"造型基础的现实。本书编者均来自长期从事专业实践的一线教师，根据教学需要，经审慎思考并总结教学经验，考虑了院校的性质、培养特色、学生基础条件、知识与视野、课时要求与教学方式、专业目标与技能链接等各方面因素，从而编写本书。希望本书能带给相关教师一些启示，帮助教学单位找到符合自身学校特点、学生基础条件、专业需求的教学目标，激励教师在基础教学路径及教学模式上开展有价值的创新，形成独特的教育特色。

本书努力实现区别于其他教材的训练路径与操作方式，强调从基础教学过程中形成新的认知、思维方式并建立推理（演）逻辑，而不是仅仅强调技巧、技法、视觉效果与概念；强调参与性、体验式、模块式、任务驱动的教学模式，落实"基础"应用与"专业"相链接，强化教学的适应性与适用性，为下一阶段的专业学习打下良好的基础。

本书在基础教学的设定上突出目标适用、教育引导、方法步骤、模块式、任务驱动及学生参与、目标项目过程体验的实践操作，具有独特的模式设计与训练特色。本书的特点如下。

1. 培养方案的设计与制订符合高等院校的教学特点与课时要求，以模块化形式编写，易于操作，让学生以参与、合作、体验与讨论的方式进行学习，不落窠臼。

2. 教学寓教于乐，注重实践，调动学生的学习兴趣，从日常的生活出发，去认知、理解造型的训练内容，走出常规模式的藩篱。

3. 色彩与素描训练目的不同，但绘画只是训练的手段，任务目标的作品形象不是学习的目的，而是对色彩感知与表现事物的理解，并通过训练让学生领会各项任务目标之间的观察、关联，形象、规律的每一笔、每块色，以及语言表达与情感塑造，从中感悟审美活动的价值。

4. 改变传统教学模式的教师主控意识，让"教中学"变成"学中教"。学生应先"学"，要让他们知道学这个知识点有什么用，能用在什么地方，给专业学习能带来什么价值。技术通过一定的时间积累、努力就可以达到，而初学者造型能力与思维方式的形成则需要从一开始就建立起正确的方向，掌握认知、感知、情感、路径、技术、思考方式与设计逻辑的建立规律，让学生自己学会学习，而不是被动地"填鸭式"教学。

从人才培养的角度看，专业教材是需要设计的。作为设计专业的基础专业教材，它影响学校的人才培养质量和社会效益，正因为如此，教材的深度、广度和训练模式设计需要编者熟知现有的基础条件、当下学生的心理特点、基础教学的目的、职业的目标层面需求等内容，且教材内容易于理解，易于接受，易于掌控，循序渐进。

今天，越来越多的教师意识到优秀的教材是能使学校和学生达成差异化教学的有效方式，能够让学生具竞争优势，毫无疑问，好的教材必将使学生在今后专业学习与工作中受益。本书通过一系列有效的策略，使学生的造型基础在思维的拓展、能力的把握、视野与

表现技术的提升、创意意识的形成等层面具有能动性。

【本书内容】

本书内容分为色彩的基础知识、水粉静物写生基础准备、水粉静物写生基本技法训练、水粉静物组合写生训练、水粉风景写生训练、色彩写生与创作训练、色彩作品赏析七个项目，以详细的步骤示范深入浅出地引导学生在把握基本造型的基础上提升对色彩的感受力，掌握色彩静物写生的表现技法。本书图文并茂，内容翔实，循序渐进，便于学生自学与实践。

【本书特色】

（1）单元清晰，任务驱动，目标明确。每个项目分为几个不同的任务来完成，每个任务在讲解时先结合实例以情景式教学模式给出教学要求，便于学生了解实际写生创作的需求并明确学习目的，然后列出完成任务需要具备的相关知识，再将操作过程分为几个具体的绘画阶段来学习，由浅入深，循序渐进。

（2）讲解深入浅出，内容全面，实用性强。本书在注重系统性和科学性的基础上，突出了实用性及可操作性，对重点知识和表现技能进行详解，符合色彩基础教学的规律并满足社会人才培养的要求。

（3）在讲解过程中，部分知识点加了"注意"，为解决问题和掌握更为全面的知识保驾护航，并引导读者更好、更快地完成任务。

【适用对象】

适用读者：普通高等院校、高职高专、中等职业院校艺术类专业学生，美术爱好者。

本书中涉及的个别素材及作品欣赏图片来源于网络、教师或学生作品，在此谨向原作者致以由衷的谢意！希望本书能使读者进一步提升色彩造型能力及色彩感知能力以拓展设计思路，为艺术设计类专业课程打下良好的基础。

本书由朱晓华、徐琨、张永华主编，并主持全书的内容设计、统稿和校稿工作。夏琰、高文铭、李冬影为副主编。其中：项目1，项目3，项目4，项目6由朱晓华编写；项目2由徐琨、张永华编写，项目5由夏琰、李冬影、高文铭编写。本书在编写过程中还得到了李明革、朴仁淑等人的大力协助，在此表示衷心的感谢！

由于时间仓促，书中疏漏之处在所难免，真诚期待读者在使用本书过程中提出宝贵的意见和建议，以便修订时改正。

<div style="text-align: right">

编　者

2019年5月

</div>

色彩
基础
训练

目录
Contents

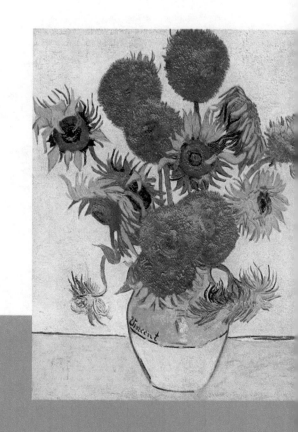

项 目 1

色彩的基础知识——理论篇

学习目标：了解色彩与光的关系，色彩的相关概念，色彩的五要素，色彩的对比与调和，影响物体色彩的三要素，掌握色彩的变化规律和色彩的感知，为更好地运用颜料来表现色彩打下理论基础。

学习重点：色彩的对比与调和，影响物体色彩的三要素。

学习难点：色彩的变化规律，色彩的应用。

任务 1.1　色彩的基本原理认知

1.1.1　任务引入

色彩可以满足人类的生存需求，是生命中不可或缺的元素。因为有了色彩，我们才感受到世界的美好，人生的绚丽。就艺术与设计而言，色彩是绘画的形式因素，是艺术表现的语言之一，是最为重要的构成要素，且具有独特的审美价值。色彩的作用不可轻视。怎样认识和掌握色彩，怎样使色彩在绘画中发挥更好的作用，需要在色彩写生中训练直观的视觉能力和表现能力，同时还要懂得色彩的基础理论知识，掌握色彩的使用方法和规律。只有理论和实践相结合，才能相得益彰。设计者往往会借助色彩来传递审美与功能的诉求，并表达其设计理念。因此，学习色彩有重要的现实意义。

1.1.2　任务分析

几乎所有的造型都离不开色彩。在艺术与设计教学领域内，色彩也始终被视为研究造型活动重要的、具有共性基础问题的课程。所以，色彩是所有中、高等院校设计专业（建筑设计、艺术设计、视觉传达、平面设计、动漫设计等）必修的专业基础课程。

1.1.3　知识解析

1.色彩的产生

1666年，英国物理学家牛顿通过实验揭开了色与光之谜。他第一次科学地阐述了色与光的关系，如图1-1所示。在试验中，他将房子密闭，只在窗户上开出一条狭窄的缝隙让太阳光射入，并使光线通过三棱镜，于是在窗户对面的白墙上便出现一条有序的七色光带，颜色依次为红、橙、黄、绿、青、蓝、紫，这七种色彩组成的色带叫作光谱。太阳光就是由这些有色光混合而成的。这七种色光重新混合后又可还原成白光。牛顿这一色彩光学的发现，改写了整个人类的美术史，为色彩的研究奠定了坚实的理论基础。

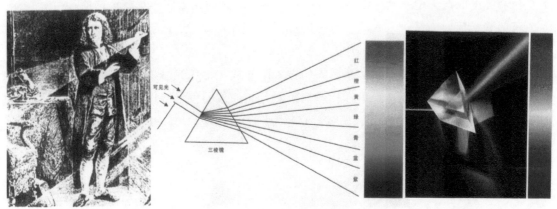

图1-1 光产生色彩的示意图

1）光与色

没有光就没有色彩。在黑暗中，我们是看不到周围景物的形状和色彩的，而在白天，则能看见五彩缤纷的物象世界，这个现象证明了一条规律，即光与色是并存的，没有光，就没有色彩。了解色彩与光的原理，是进行色彩组合的基础，是处理色彩关系的起点。

光具有波的特征，不同的光源所发出的光波有长有短，有弱有强，因此形成的色光也不同。在同一种光线照射下，物体会呈现出不同的颜色，这是因为物体的表面具有吸收不同波长色光和反射不同波长色光的能力，我们眼睛看到任何物体的色彩，都是直接照射在物体上或间接在物体上反射出来的色光，这就是色彩的由来。光的波长决定色相的不同，光能量的强弱决定色彩的深浅。可见光的波长范围为380～760 nm，如图1-2所示。在可见光谱内，不同波长的辐射引起不同的色彩感知，不同波长的光波会形成不同的光色。根据科学家的研究，光色与光波的关系如表1-1所示。

图1-2 可见光谱

表 1-1 光色与光波的关系

太阳光	不可见光	红外线	1 mm ～ 760 nm	—
	可见光	长波光	760 ～ 650 nm	红色光
			650 ～ 600 nm	橙色光
		中波光	600 ～ 560 nm	黄色光
			560 ～ 530 nm	绿色光
			530 ～ 490 nm	青色光
		短波光	490 ～ 450 nm	蓝色光
			450 ～ 400 nm	紫色光
	不可见光	紫外线	10 ～ 400 nm	—

光进入视觉通过光源光、透射光、反射光3种形式。

光源光：有两种，一种是自然光，另一种是人造光。无论是自然光还是人造光都可以直接进入人的视觉，如太阳光、月光、灯光、烛光等。

透射光：光源光穿过透明或半透明的物体后再进入视觉的光线称为透射光。透射光的颜色和亮度取决于透射光穿过被透射物体之后所达到的光透射率及波长特征。

反射光：反射光是进入人眼最普遍的形式，在有光线照射的情况下，眼睛能看到的任何物体都是由于该物体的反射光进入视觉所致。

为了更好地理解光与色的关系，人们把太阳光线（七色光）概括为六色，并把它们头尾相接，形成六色色相环，再在相连的色彩之间加入间色形成12色相环、24色相环，如图1-3所示，并提出了三原色、间色、复色的概念。

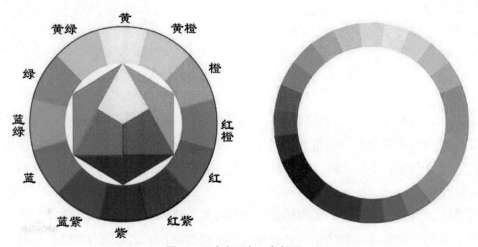

图1-3　12色相环与24色相环

2）色彩的概念

"色"指一种物之外象，更多的是指单一的颜色，如红色、黄色、蓝色等，而"彩"是指色彩斑斓、五彩缤纷的感觉，是多种颜色组合而成的状态，通过人的视觉感知并产生心理的感受及体验。

色彩是光线通过物体的反射作用于人的视觉和大脑的结果，是一种视知觉，也可以说是一种人的视觉生理和视觉心理的体验与感受。对色彩的感知要具备光源、物体、人的眼睛和大脑几个基本要素。在此过程中，光是条件，色是结果。这一过程也可以描述为物理（光）、生理（视觉）、心理（大脑）三个过程。

2. 色彩的发展史

在欧洲西南部洞穴发现的绘画是利用炭粉、泥土等材料混合涂绘的，如法国的拉斯科洞穴壁画和西班牙阿尔塔米拉洞穴壁画《受伤的野牛》足以表现出史前人类洞穴绘画的伟大成就，如图1-4所示。在历史上，希腊是最先将色彩问题提出来并讨论的。他们认为火（白色）、水（黑色）、空气（红色）、土（绿色或黄色）是色彩的基本四元素。在早期基督教时代，以青灰色为主色调。在中世纪后期，以金色代表高贵、崇敬之意，

之后金色逐渐成为高贵纹饰的用色。

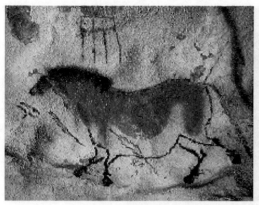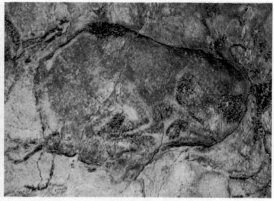

图1-4 法国的拉斯科洞穴壁画和西班牙阿尔塔米拉洞穴壁画《受伤的野牛》

从色彩发展的时间跨度上来看，我们可以判断出色彩在人们的生活当中逐渐得到完善和发展，不同的时期，不同的地域，不同的民族对色彩有不同的认知与表达方式，直至形成特有的文化现象。

从现存的材料中我们可以看到，原始社会时期的色彩由于提取条件、技术及认知等因素，人类只是初步掌握了少数几种色彩的运用，无论是在绘画上还是在器皿涂色上，色彩的运用较为单一，能够掌握的颜料只有铁红色、赭红色、黄色及黑、白、青几种颜色。如图1-5所示。

图1-5 原始时期中国古代岩画

古埃及的色彩，大约公元前1300年的王朝时期最为昌盛。那时留下的金字塔、石雕及各种精致的工艺品和众多壁画，让我们看到古埃及色彩使用中的用色典范。色彩运用得已较为丰富，范围也较为广泛。其中使用的色彩有黄色、土黄色、绿色、赭红色、白色、黑色、蓝色、褐色和金色（箔）等，如图1-6所示。埃及时代（公元前800年），绘画技术较为发达，哲学家们开始讨论色彩。宗教建筑发达，色彩的象征性被重视。到了罗马时代，其用色可从18世纪发现的庞贝的废墟中观赏到。墙画中黑色的背景、复杂的图案、与"透视法"结合及色彩的"抢色和退色"，都有针对性的表现。色彩与染色技

术的发展，使服装中的色彩具有了一定的"职业性"，蓝色代表的是哲学家，绿色代表了医生，占卜者是白色，而神学家应是黑色，进而色彩又具有了阶层与官阶的社会意义。

图1-6　公元前的古埃及壁画

中世纪（八世纪后）的色彩已经极为丰富了，人类已经能够熟练地驾驭多种色彩并能够运用到各个方面，如绘画、建筑、教堂玻璃、生活器皿等。绘画技术与色彩的表现得到了发展及完善，尤其在用透明的彩色玻璃和马赛克组合描绘的画面中，红、蓝、绿、黄这四种颜色的应用，具有非凡的创造力。如图1-7所示。

图1-7　中世纪教堂的彩色玻璃画

文艺复兴时期（15世纪到16世纪）的到来，伴随思想的解放而来的是绘画的繁荣，社会发展促进了美术事业的发展。绘画采用了几何学的远近法、明暗法、光影等科学知识，对色彩的观察更为细致深入，写实能力更具有了真实感的生动性。如图1-8所示 。

图1-8　文艺复兴时期的绘画（提香）

文艺复兴运动之后，法国装饰性的巴洛克艺术风格开始盛行。这种风格的色彩对比强烈，动态又充满激情。巴洛克色彩可以定义为豪华的色彩，当时的绘画、建筑、雕刻大量地使用华丽的色彩和金、银装饰，富丽堂皇，体现着贵族的奢华。如图1-9所示 。

图1-9　法国巴洛克风格的教堂

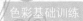
洛可可风格是继巴洛克风格之后发展的又一装饰形式。它创造了流动的曲线和华丽的色彩。洛可可风格的色彩艳丽，体现了贵族的享乐与奢华，无论是在建筑还是在绘画上，艳丽、华贵，却又缺少了巴洛克的激情，色彩更倾向于柔和的浮华。如图1-10所示。

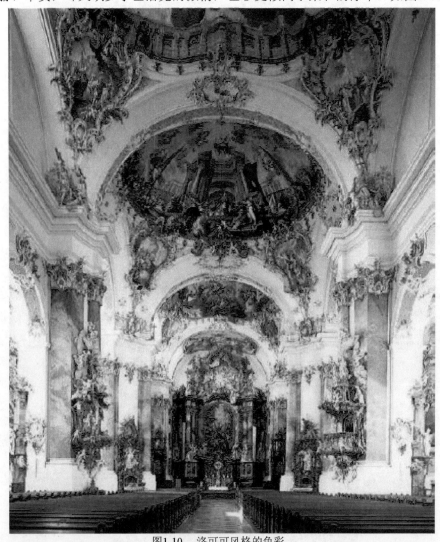

图1-10　洛可可风格的色彩

进入19世纪，民众的尊严与自由获得解放，自然科学发展显著，产业革命振兴，经济日渐繁荣。在绘画艺术方面，自我确立、强化个性，色彩成为自由解放的对象，在业内出现了形形色色的流派、主张，艺术运动得到了蓬勃的发展。法国浪漫主义画家德拉克洛瓦提出了补色论并用于绘画；柯罗揭示了色彩的微妙差别——色阶；莫奈等印象派画家致力于光与色、光与影、光色与空气的表现的探索，展示了对自然主义的研究态度。如图1-11所示。

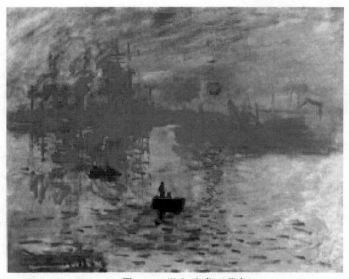

图1-11　日出•印象（莫奈）

　　至20世纪，现代色彩的发展受科学与时代巨变的影响，色彩作为科学被加以深入研究，人类已经能够科学地认识色彩。色彩的功能性得到重大发展，色彩被充分运用到生活的方方面面。

　　真正意义上的现代色彩，源于印象派绘画。如图1-12～图1-22所示。

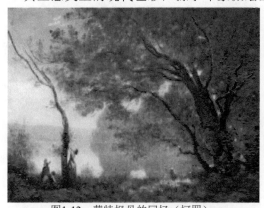

图1-12　蒙特枫丹的回忆（柯罗）

图1-13　风景写生（萨金特）

图-14　睡莲（莫奈）

图1-15　凳子上的花（维亚尔）

图1-16 拥抱（克里姆特）

图1-17 红色的和谐（马蒂斯）

图1-18 百老汇的布基伍基（蒙德里安）

图1-19 品红与蓝色（汉斯·霍夫曼）

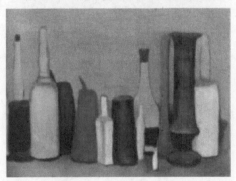

图1-20 静物（莫兰迪）

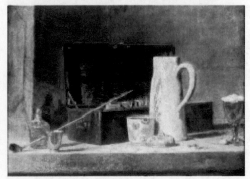

图1-21 吸烟者的箱子（夏尔丹）

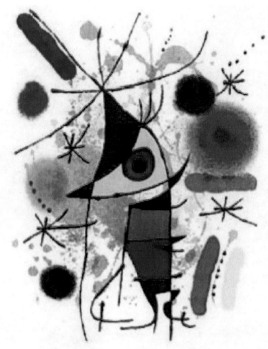

图1-22　唱歌的鱼（米罗）

在利用现代色彩的同时，各个民族的色彩也得到了发展的契机，色彩的民族特色、宗教色彩、行业用色习惯及标准，不同的国家、东方与西方的色彩文化，都在社会经济发展过程中得以展现。当下，不同的色彩应用原则与被商业化的色彩应用范例比比皆是，色彩已成为情感化与市场化设计的重要元素和支撑力量。如图1-23与图1-24所示。

图1-23　人物龙凤帛画

图1-24　中国画的色彩　倚松图（马远）

西方绘画经历的三个主要典型时期的色彩运用特征，作品描绘的都是宗教人物，在色彩的运用上更生动，更接近于自然。这三个时期分别是文艺复兴时期、印象派、后印象派。

文艺复兴时期代表画家有达·芬奇、安格尔、维米尔、提香等。"模仿再现自然"，如图1-25～图1-28所示。

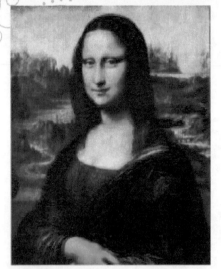

图1-25　蒙娜丽莎（达·芬奇）

图1-26　静坐的莫瓦特歇夫人（安格尔）

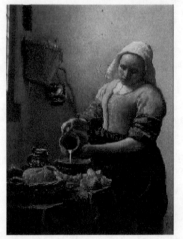

图1-27　倒牛奶的女仆（维米尔）

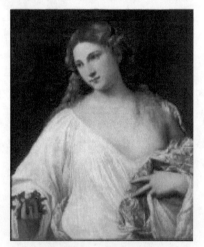

图1-28　花神（提香）

　　印象派时期代表画家有莫奈、雷诺阿、德加等。在户外阳光下直接描绘景物，追求瞬间的视觉印象。如图1-29与图1-30所示。

图1-29　干草堆（莫奈）

图1-30　红磨坊的舞会（雷诺阿）

后印象派时期代表画家有高更、凡•高、塞尚、马蒂斯等。在户外阳光下直接描绘景物，追求瞬间的视觉印象。凡高的画作充满大胆的色彩，在技法上采用色彩平涂，注重和谐而不强调对比，如图1-31与图1-32所示。

图1-31　自画像（凡•高）　　　　　　图1-32　向日葵（凡•高）

3. 了解身边的色彩

学习色彩是为了认知色彩，感受色彩，利用色彩。自然界的色彩为我们提供了色彩的巨大宝藏。

在生活中，人为的色彩也是异常丰富的，在城市、建筑、工业产品设计、服装、视觉艺术等社会各个层面有着不胜枚举的物化色彩。可以从身边环境去开始感受色彩，从设计的角度去发现色彩，从应用的角度去理解色彩。如图1-33～图1-39所示。

图1-33　自然风景中的色彩

图1-34　体育场馆中的色彩

图1-35　家具与环境中的色彩

图1-36　古典建筑中的色彩

图1-37　室内装饰中的色彩

图1-38　动漫中的色彩

图1-39 陕西民间工艺品中的色彩

4.色彩的分类

整个色彩系统大致可分为两大类：一类是无彩色系，另一类是有彩色系。

1）无彩色系

无彩色系是指黑色、白色，以及由黑色、白色调和形成的各种深浅不同的灰色，通常称之为"无彩色"。无彩色按照一定的变化规律，可以排成一个系列，由白色渐变到浅灰、中灰、深灰、黑色，可以用一条轴来表示，一端为白色，另一端为黑色，中间为过渡的灰色。纯白是理想的完全反射光的颜色，纯黑是理想的完全吸收光的颜色。可是在现实生活中并不存在纯白与纯黑的物体，颜料中采用的锌白和铅白或钛白只能接近纯白，煤黑只能接近纯黑。越接近白色，明度越高；越接近黑色，明度越低。黑色与白色作为颜料可以调节物体色的反射率，使物体色提高明度或降低明度，如图1-40所示。

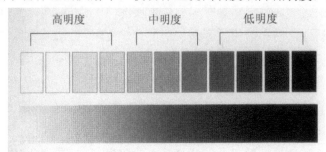

图1-40 无彩色系

2）有彩色系

有彩色系是指红、橙、黄、绿、青、蓝、紫，以及包括它们之间调和形成的各种颜色。有彩色系是无数的。基本色之间不同的混合，以及基本色与黑、白、灰之间不同的混合都可以产生数不清的有彩色，如图1-41所示。

PMS 2563	PMS 2573	PMS 2583	PMS 2593	PMS 2603	PMS 2613	PMS 2623
PMS 2567	PMS 2577	PMS 2587	PMS 2597	PMS 2607	PMS 2617	PMS 2627
PMS 263	PMS 264	PMS 265	PMS 266	PMS 267	PMS 268	PMS 269
PMS 2635	PMS 2645	PMS 2655	PMS 2665	Violet	PMS 2685	PMS 2695
PMS 270	PMS 271	PMS 272	PMS 273	PMS 274	PMS 275	PMS 276
PMS 2705	PMS 2715	PMS 2725	PMS 2735	PMS 2745	PMS 2755	PMS 2765
PMS 2706	PMS 2716	PMS 2726	PMS 2736	PMS 2746	PMS 2756	PMS 2766

图1-41　　有彩色系

无彩色只有明度没有彩度。红、黄、蓝等七彩色被称作"有彩色"。因此光的运动和色光的反射是造成色彩现象的客观因素，而形成色彩概念的是人的主观视觉感受。

5.色彩的属性

自然界中的色彩是千变万化的，色彩的变化主要由色彩的三个要素——色相、明度、纯度来决定，任何一块色彩都具有三种基本属性，即色彩三属性。它们分别是：色相——色彩的第一属性，色彩的相貌区别；明度——色彩的第二属性，表明色彩的明暗性质；纯度——色彩的第三属性，表明色彩的鲜灰程度。一种颜色与另一种颜色的区别就是由色彩的这三重属性决定的。在色彩的写生中，需从认识上理解和具体绘画中研究分析色彩三个属性的区别与共性。色彩的三属性也叫色彩三要素，是确定色彩性质的基本标准。色彩的三属性是互为影响、互为共存的关系，即其中任何一个要素的改变都将会影响原色彩的面貌和性质，引起另外两个要素的改变。如把标准的中绿降低，它的明度就会变暗，色相也就变成了深绿，从原来的绿色色相角度来看，纯度也降低了，这便是它们之间的联系和制约。三属性是界定色彩感官识别的基础，灵活应用三属性变化是色彩设计的基础。

1）色相

色相指色彩不同的相貌，是有彩色的最显著特征，能够比较确切地表示某种颜色色别的名称。在光谱中，红、橙、黄、绿、蓝、紫为基本色相，如图1-42所示。

图1-42 色彩属性——色相

2）明度

明度就是色彩的明暗强度，当光线强时，感觉比较亮；当光线弱时，感觉比较暗。明度高是指色彩较明亮，而明度低，就是色彩较灰暗，如图1-43所示。

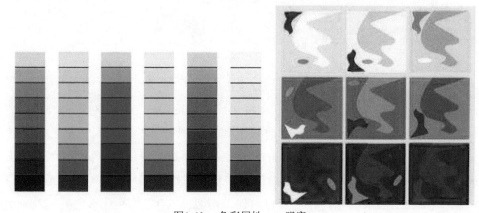

图1-43 色彩属性——明度

3）纯度

纯度即色彩的鲜艳度，亦称饱和度，表示颜色中所含某一种色彩的成分比例。有彩色的明度、纯度、色相三特征是不可分割的，只有色相而无纯度和明度的色是不存在的，同样，只有纯度而无色相和明度的色也是不存在的，如图1-44所示。

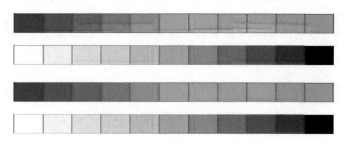

图1-44 色彩属性——纯度

6. 色彩的对比

色彩对比，主要指色彩的冷暖对比。电视画面从色调上划分，可分为冷色调和暖色调两大类。红、橙、黄为暖色调，青、蓝、紫为冷色调，绿为中间调，不冷也不暖。色彩对比的规律是：在暖色调的环境中，冷色调主体醒目；在冷色调的环境中，暖色调主体最突出。色彩对比除了冷暖对比之外，还有色别对比、明度对比、饱和度对比等，如图1-45所示。

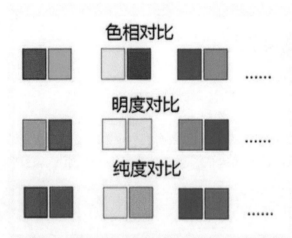

图1-45　色彩对比

在摄影中，色彩对比有色相对比、明度对比、纯度对比、补色对比、冷暖对比、面积对比、黑白灰对比、同时对比、空间效果和空间混合等的对比。根据色相对比的强弱可分为：同一色相对比在色相环上的色相距离角度是0°；邻近色相在色相环上相距15°～30°；类似色相对比在60°以内；中差色相对比在90°以内；对比色相是120°以内；补色相对比在180°以内；全彩色对比范围包括360°色相环（包括明度、纯度、冷暖），如图1-46所示。

图1-46　色彩对比——色相环图示

两种以上色彩组合后，由于色相差别而形成的色彩对比效果称为色相对比。它是色彩对比的一个根本方面，其对比强弱程度取决于色相之间在色相环上的距离（角度），距离（角度）越小对比越弱，反之则对比越强。

补色最强。如：红色与绿色；黄色与紫色；蓝色与橘色。

1）零度对比

（1）无彩色对比。无彩色对比虽然无色相，但它们的组合在实用方面很有价值。

如黑与白、黑与灰、中灰与浅灰，或者黑与白与灰、黑与深灰与浅灰等。这种对比效果让人感觉大方、庄重、高雅而富有现代感，但也易产生过于素净的单调感。

（2）无彩色与有彩色对比。如黑与红、灰与紫，或者黑与白与黄、白与灰与蓝等。这种对比效果让人感觉既大方又活泼，无彩色面积大时，偏于高雅、庄重，有彩色面积大时活泼感加强。

（3）同类色相对比。一种色相的不同明度或不同纯度变化的对比，俗称同类色组合。如蓝与浅蓝（蓝+白）对比，绿与粉绿（绿+白）与墨绿（绿+黑）等对比。这种对比效果让人感觉统一、文静、雅致、含蓄、稳重，但也易产生单调、呆板的弊病。色彩对比如图1-47所示。

图1-47　色彩对比——同类色、邻近色、对比色、补色

（4）无彩色与同类色相对比。如白与深蓝与浅蓝、黑与橘与咖啡色等对比，其效果综合了（2）和（3）类型的优点。这种对比感觉既有一定层次，又显得大方、活泼、稳定。

2）调和对比

（1）邻近色相对比。在色相环上相邻的二至三色对比，色相距离大约30°，为弱对比类型。如红橙与橙与黄橙色对比等。这种对比效果让人感觉柔和、和谐、雅致、文静，但也令人感觉单调、模糊、乏味、无力，必须调节明度差来加强效果。

（2）类似色相对比。色相对比距离约60°，为较弱对比类型，如红与黄橙色对比等。这种对比效果较丰富、活泼，但又不失统一、雅致、和谐的感觉。

（3）中度色相对比。色相对比距离约90°，为中对比类型，如黄与绿色对比等，这种对比效果明快、活泼、饱满，使人兴奋，让人感觉有兴趣，对比既有相当力度，却又不失调和之感。

3）强烈对比

（1）色相对比。色相对比距离约120°，为强对比类型，如黄绿与红紫色对比等。这种对比效果强烈、醒目、有力、活泼、丰富，但也不易统一而感杂乱、刺激，造成视觉疲劳。一般需要采用多种调和手段来改善对比效果。

（2）补色对比。色相对比距离180°，为极端对比类型，如红与蓝绿、黄与蓝紫色对比等。这种对比效果强烈、眩目、响亮、极有力，但若处理不当，易产生幼稚、原

始、粗俗、不安定、不协调等不良感觉。该对比是色彩对比中最强烈的力量，黄与紫，橙与蓝，红与绿，这是最常见的3对补色，如图1-48所示。

<center>图1-48　色彩对比——强烈对比</center>

4）明度对比

在背景色和图案色的关系上，背景色和在视网膜上形成的反对色印象，使图案的明度发生了变化，看起来产生了对比效果，这种由于明度不同而形成的色彩对比效果称为明度对比。它是色彩对比的一个重要方面，是决定色彩是否明快、清晰、沉闷、柔和、强烈、朦胧的关键。

5）彩度对比

同种色彩，根据周围不同色彩条件的影响，彩度看起来会升高或降低。

一种颜色的鲜艳度取决于这一色相发射光的单一程度，不同的颜色放在一起，它们的对比是不一样的。人眼能辨别的有单色光特征的色，都具有一定的鲜艳度。

以某一色相的纯色按比例逐渐加入无彩色，即可形成由若干个色阶组成的纯度系列。我们也把它分为高纯度、中纯度和低纯度三个层次，即纯色和接近纯色的色为高纯度色阶，接近灰色的色为低纯度色阶，两者之间为中纯度色阶。也将三个层次的色阶相互组合，形成鲜强对比——主体色为高纯度色，陪衬和点缀色为中纯度和低纯度色；灰强对比——主体色为低纯度色，陪衬与点缀色为高纯度和中纯度色；中弱对比——主体色为中纯度色，其他色为接近中纯度色；鲜弱对比——主体色为高纯度色，其他色为接近高纯度色等的色彩纯度组合，如图1-49所示。

<center>图1-49　色彩对比——明度与彩度对比</center>

6）冷暖对比

冷暖对比是将色彩的色性倾向进行比较的色彩对比。冷暖本身是人体皮肤对外界温

度高低的条件感应，色彩的冷暖感主要来自人的生理与心理感受。冷暖对比是色彩的倾向性对比，也叫作色性对比。色性对比可以有各种形式，如用暖调的背景衬托冷调的主体物；或者以冷调的背景衬托暖调的主体物；或者以冷暖色调的交替来使画面色彩起伏，具有节奏感。

7）面积对比

面积对比就是指色块面积的形状、大小等的对比。面积对比的方式一般有以下几种：色块形状的圆与方的对比；色块形状的大与小的对比；色块形状的长与短、粗与细的对比；色块形状的规则与不规则的对比。

7. 色彩调和

在绘画艺术中，色彩调和是把具有共同的、相互近似的色素进行配置而形成的和谐统一的效果。我们知道，和谐来自对比，和谐就是美。没有对比就没有刺激神经兴奋的因素，但只有兴奋而没有舒适的休息会造成过分的疲劳，会造成精神的紧张，这样调和也就成了一句空话。如此看来，既要有对比来产生和谐的刺激——美的享受，又要有适当的调和来抑制过分的对比——刺激，从而产生一种恰到好处的对比—和谐—美的享受。概括来说，色彩的对比是绝对的，调和是相对的，对比是目的，调和是手段。如图1-50所示。

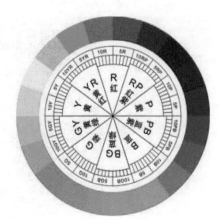

图1-50　色彩调和

1）同类色调和

同类色有着极度调和的性质，同类色调和就是同种色相的颜色以不同浓淡的配合，达到和谐统一、朴素雅致的效果。同类色调和具有色彩柔和的特征，用同类色组织色调很容易得到单纯、沉稳、协调的整体效果（色彩协调柔和，对比微弱）。如黄与黄橙、红与红紫、绿与青绿等。在色相环中进行配色，一般在30°左右。如图1-51所示。

<p align="center">图1-51　同类色调和</p>

2）近似色调和

近似色调和是用近似色配合的方法，在色相环中是60°左右关系的色彩（色彩融洽）。如黄与橙、红与紫、蓝与青等。如图1-52所示。

<p align="center">图1-52　近似色调和</p>

3）对比色调和

对比色放在一起对比强烈，在画面中合理使用可以渲染绚丽、愉快、活泼的气氛，使被画物体更加鲜亮明快。对比色调和对于处于对比关系中的两种色彩的数量值变化有较高要求，要随画面需求把握好对比强弱。在色相环中是90°左右关系的色彩（画面色彩丰富，既有对比又有协调）。如黄与绿、红与黄、绿与青等。如图1-53所示。

图1-53　对比色调和

4）互补色调和

在色相环中180°左右关系的色彩（如蓝与橙、红与绿、黄与紫），对比关系最为强烈，给人强烈的视觉冲击力。如在设计领域中设计的各种标志等。如图1-54所示。

图1-54　互补色调和

8. 色彩情感

色彩情感指不同波长色彩的光信息作用于人的视觉器官，通过视觉神经传入大脑后，经过思维，与以往的记忆及经验产生联想，从而形成一系列的色彩心理反应。

1）视觉心理

不同的颜色会给观者不同的心理感受，即色彩的心理感觉。每种色彩在饱和度、透明度上略微变化就会产生不同的感觉。

（1）蓝色：永恒、博大，最具凉爽、清新、专业的色彩。蓝色与白色混合，能体现柔顺、淡雅、浪漫的气氛，给人感觉平静、理智。从有形空间的观点来看，蓝色总是消极的。蓝色是冷色调，是收缩的、内向的色彩。

（2）红色：强有力、喜庆的色彩。具有刺激效果，容易使人产生冲动，是一种雄壮的精神体现，有愤怒、热情、活力的感觉。在可见光谱中，红色光波最长，属扩张的、前

进的，暖色中的颜色，是三原色之一。红色易造成视觉疲劳，易引起人体血液循环加快，容易引人兴奋、紧张、激动。红橙色是一种浓厚而不透明的色彩，红色加入黄色后变暖，像火焰的颜色，红色中加蓝加灰使之非常敏感，有很强的变调能力。红橙色通过同各种色彩的对比，试图说明一种红色在表现上可能产生怎样的变化。如图1-55所示。

图1-55　色彩情感1

（3）橙色：也是一种激奋的色彩，具有轻快、欢欣、热烈、温馨、时尚的效果。橙色是最能发光的色彩，光明、辉煌、灿烂、神秘，但只要橙色的纯度一降低，则失去原来的光泽，给人以多疑、不信任的感觉。在同暗色调变化对比时，橙色就是一种辉煌欢快的色调，如图1-56所示。

（4）黄色：亮度最高，有温暖感，具有快乐、希望、智慧和轻快的个性，给人感觉灿烂辉煌。

（5）绿色：介于冷暖色中间，给人和睦、宁静、健康、安全的感觉。绿色是介于黄色与蓝色之间的中间色，与金黄、淡白色搭配，产生优雅、舒适的气氛。绿色是植物王国的色彩。绿色的表现意义是丰饶、充实、宁静与希望，以及知识与信仰的融合渗透。当明亮的绿色被灰色所暗化时，就容易产生悲伤衰退之感。

图1-56　色彩情感2

（6）紫色：女孩子最喜欢这种色，给人神秘、压迫的感觉。要确定一种标准紫色，既不带红也不带蓝，是极端困难的。许多人对紫色的明暗程度缺乏分辨力。作为黄色或称知觉色的相对色，紫色是非知觉色，神秘、给人印象深刻，有时给人以压迫感，并且因对比的不同，时而富有威胁性，时而又富有鼓舞性。当紫色以色域出现时，便可能清楚地产

生恐怖感,在倾向于紫红色时更是如此。歌德说:"这类色光投射到一幅景色上,就暗示着世界末日的恐怖。"紫色是象征虔诚的色相,当深化暗化时,又是蒙昧迷信的象征。潜伏的大灾难就常从暗紫色中突然爆发出来,一旦紫色被淡化,当光明与理解照亮了蒙昧的虔诚之色时,优美可爱的晕色就会使我们心醉。

用紫色表现混乱、死亡和兴奋,用蓝紫色表现孤独与献身,用红紫色表现神圣的爱和精神的统辖领域。简而言之,这些就是紫色的一些表现价值。许多植物都有黄心的淡紫色嫩芽。

(7)黑色:具有深沉、神秘、寂静、悲哀、压抑的感受。

(8)白色:具有洁白、明快、纯真、清洁的感受。

(9)灰色:具有中庸、平凡、温和、谦让、中立和高雅的感觉。

(10)黑、白色:不同时候给人不同的感觉,黑色有时感觉沉默、虚空,有时感觉庄严肃穆。白色有时感觉无尽希望,有时却感觉恐惧和悲哀,如图1-57所示。

图1-57 色彩情感3

2)视觉效应

色彩可以在观赏者的视觉神经中留下长久印象,是最直接的视觉语言。在视觉设计作品中,视觉要素的认知顺序依次是色彩—图像—图案—标志—文字,如图1-58所示。

图1-58 视觉效应

3)味觉效应

色彩源于自然界,视觉感受也会影响味觉,食品的色彩、造型、体积在某种程度上

会提高味觉的感受力，人类的大脑经过长期生活经验的积累，形成相关的联系能力。

色彩与滋味产生某种大致的对应，如黄色——甜；绿色——酸；深红色——咸；黑色——苦；白色——清淡。

从另一个角度看，红色能解馋，黄色可止渴，蓝色给人清凉的感觉，这都是视觉与味觉相互影响的表现。

4）情绪效应

色彩本身是没有情感的，我们之所以能感受到色彩的情感，是因为长期生活在一个色彩环境中，积累了许多视觉经验，这些经验与某种色彩刺激发生呼应时，就会激发某种情绪。

（1）色彩与情绪对应关系如下。

红色——热烈、冲动；橙色——富足、快乐、幸福；黄色——骄傲；绿色——平和；蓝色——冷漠、平静、理智、冷酷；紫色——虔诚、孤独、忧郁、消极；黑色和白色——恐怖、绝望、悲哀、崇高；灰色——冷静。

（2）色彩与性格对应关系如下。

红色是外向型的性格，其特点是刚烈、热情、大方、健忘、善于交际、不拘小节；

黄色是力量型的性格，其特点是习惯于领导别人，喜欢支配；

蓝色是有条理的性格，其特点是个性稳重，不轻易做出判断；

绿色是适应型的性格，其特点是顺从、听话，愿意倾听别人的倾诉。

1.1.4 任务总结

通过对色彩基本元素的理论认知学习，重点掌握色彩的混合与属性、对比与调和、视觉与情感、色彩的变化规律和色彩的感知，为更好地运用颜料表现色彩打下理论基础。

1.1.5 能力拓展

（1）主题：生活中的色彩。

（2）形式：搜集"大自然色彩"和"应用色彩"的各种色彩图片或实物，充分认识与感知色彩。

如大自然色彩——动物、植物、生物、矿物等；应用色彩——包装、服饰、吃的、用的、住的、行的……

任务 1.2　色彩表现及类别感知

1.2.1 任务引入

色彩是一门语言，是视觉语言中重要的一环。我们用这一语言去表达、表现、说明，甚至可以引导我们去认识这一世界。其方式就是绘画，用色彩来画。色彩作为艺术

语言之一，根据不同的艺术种类和不同时期的风格，有着不同的审美特点。如写实色彩、抽象色彩、装饰色彩等。本节主要介绍写实色彩与装饰色彩的表现方法。

1.2.2 任务分析

写实色彩和装饰色彩是色彩的两大体系，两者共同具有色彩特有的艺术规律，同时在艺术创作的表现中又有着巨大的差异和彼此不可替代的作用。充分认识色彩的艺术规律，认识写实色彩和装饰色彩的个性特征，有助于提高我们在绘画和设计艺术方面运用色彩的能力。

1.2.3 知识解析

1. 写实色彩

写实色彩以写实的手段，运用条件色的理论原则将物体、环境和光源作为一个整体，研究光源色、固有色、环境色在所表现的物象上相互作用的问题，分析和表现物体在一定的环境空间中所呈现的丰富的色彩相貌。

写实色彩练习讲求构图经营。要运用宾主、呼应、遮挡、繁简、疏密、参差等构图法则使主体突出，给人以美感。

写实色彩是指作品描绘的形象具体逼真，色彩真实可信，与人们所看到的现实对象一致，即对客观世界的再现。在没有发明照相机以前，逼真客观地表现对象是画家的重要使命之一，由此诞生了许多技艺高超的绘画大师，如米开朗基罗、达·芬奇、拉斐尔、安格尔、德拉克洛瓦等，为世人留下了许多的经典名作，如米开朗基罗的《创世纪》《最后的审判》，达·芬奇的《蒙娜丽莎》《最后的晚餐》，拉斐尔的《西斯廷圣母》《雅典学院》，德拉克洛瓦的《自由引导人民》，如图1-59～图1-64所示。

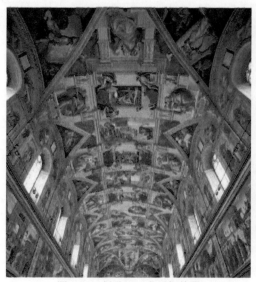
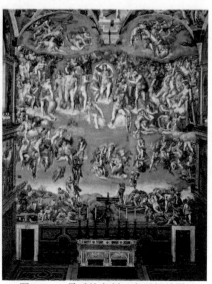

图1-59　创世纪（米开朗基罗）　　　图1-60　最后的审判（米开朗基罗）

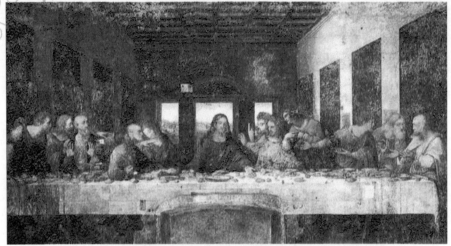

图1-61 最后的晚餐（达·芬奇）

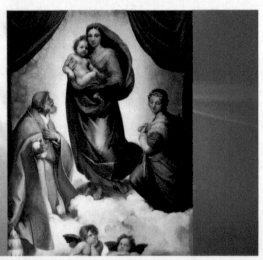

图1-62 西斯廷圣母（拉斐尔）

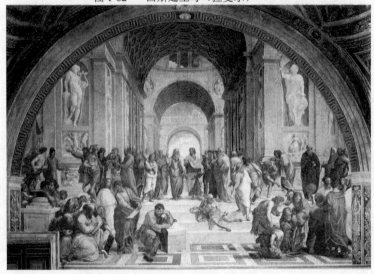

图1-63 雅典学院（拉斐尔）

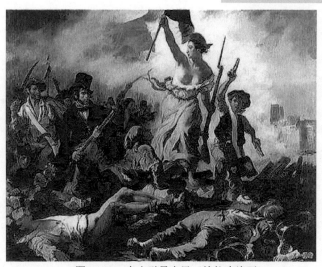

图1-64 自由引导人民（德拉克洛瓦）

在图1-64中，画家以奔放的热情歌颂了1830年7月28日爆发的反对封建专政的革命运动。高举三色旗、象征自由女神的妇女形象在这里突出地体现了浪漫主义特征，她健康、有力、坚决、美丽而朴素，正领导着工人、知识分子的革命队伍奋勇前进。强烈的光影所形成的戏剧性效果，与丰富而炽烈的色彩和充满着动力的构图形成了一种强烈、紧张、激昂的气氛，使得这幅画具有生动活泼的、激动人心的力量。

在写实色彩创作中，画家并不是像镜子那样机械地、不加选择地复制对象，而是要经过画家的思考和主观的艺术处理，同样具有主观性。写实色彩是手与脑的完美结合，其所产生的独特的审美价值，这是其他任何机械都代替不了的。迄今为止，写实色彩仍是色彩的重要表现形式之一，也是很多当代艺术家创作的重要表现形式和手段。

写实色彩可分为三大类，具体如下。

（1）传统写实。传统写实以古典绘画和印象派绘画为代表，其特点是构图完整，比例结构准确，色彩单纯或真实客观，如图1-65所示。

图1-65 泉（安格尔）

（2）照相写实。照相写实主义又名超级写实主义，是20世纪70后代兴起于美国的艺术流派，其独特之处在于利用摄影成果作客观、逼真的描绘。艺术的要素是"逼真"和"酷似"，必须做到纯客观地、真实地再现现实。

（3）现代写实。现代写实以综合的绘画技法，采用粘贴、摄影等手段，结合传统的写实绘画技术，关注社会，关注当代。

2. 装饰色彩

装饰色彩通常带有艺术家强烈的主观意趣，以变形和换色的方法概括地表现客观世界中鲜活的自然物和主观世界中丰富的艺术想象。往往不要求造型与色彩的真实表现，而强调主体情感的宣泄与传递。研究与掌握装饰色彩的目的在于培养学生敏锐的观察能力，大胆的取舍与归纳能力，能动的主观想象能力，以增加学生在艺术实践中对色彩的表现力和适应性，装饰色彩是指在写生色彩的基础上更进一步自由运用色彩的表现，并且运用装饰性的表现手法进行绘制。经过概括、提炼、想象、夸张等艺术加工后的色彩都可称为装饰色彩。

在装饰色彩作品的画面中，色彩表现顺应了装饰艺术的表现规律，不依赖光源和自然物体的色彩关系，而是强调个性，并根据个人主观感受表现作品。它将自然界中丰富多彩的色彩进行归纳和概括，抓住大的色彩及其色彩关系，以单纯的色彩表现复杂的现象，从而形成与写实色彩不同的色彩美感效果，如图1-66～图1-68所示。

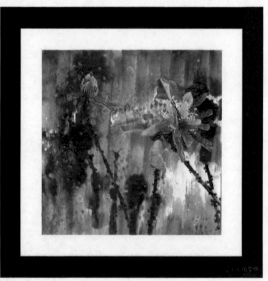

图1-66　装饰色彩1　　　　　　　　图1-67　装饰色彩2

图1-68 装饰色彩3

1.2.4 任务总结

通过学习，了解装饰色彩与写实色彩既有区别又有联系。装饰色彩并非像写实绘画那样去复原和记录现实，也不要求像印象主义那样来表现艺术家的主观感受，而是参与人的日常生活，强调视觉层面的审美效应。装饰色彩在人类服饰、食品、居住环境、宗教和日常活动等方面起到了不可或缺的作用。

1.2.5 能力拓展

（1）主题："我的色彩世界"或"我爱美丽的色彩"。

（2）形式：搜集"大自然色彩"和"应用色彩"的各种色彩图片或实物，以此充分认识与感知色彩。

如：大自然色彩——动物、植物、生物、矿物等；应用色彩——包装、服饰、吃的、用的、住的、行的……大胆进行描绘，发挥主观能动性来表现属于自己的世界与未来。

项 目 2

水粉静物写生基础准备——基础篇

学习目标：初步了解怎样画水粉静物，了解水粉特点、颜料特性及工具使用，观察理解色彩关系的变化，初步掌握水粉常用的表现技法，学会解决水粉静物写生中的常见问题，为更好地运用颜料表现色彩打下理论基础。

学习重点：色彩与素描关系，水粉常用的表现技法。

学习难点：色彩的变化规律，色彩的运用。

任务 2.1　水粉理论认知

2.1.1　任务引入

色彩是造型艺术的重要艺术语言。色彩写生训练，主要是锻炼观察、感受色彩的能力。理解形体结构与色彩的关系，分析色彩的变化，通过色彩写生练习，熟悉、掌握运用排笔的方法，掌握、积累协调色彩的知识和经验。

色彩写生有不同的画种，对不同画种工具材料的熟悉和了解是掌握各个画种技法的前提和基础，也是色彩作品成功的关键。

2.1.2　任务分析

水粉画是绘画中的一个重要画种，是介于油画和水彩画之间的一种比较适合初学者学习的画种。就其使用水溶性颜料作画的特征而言，水粉画的起源很早。如我国古代的壁画，西方的洞窟壁画等，这些多是使用水溶性粉质颜料绘制而成的。

2.1.3　知识解析

1.水粉的特点

水粉颜料具有不透明且覆盖力强的特点，既可以像油画那样先安排大色块，然后层层叠加，形成强烈、丰富、浑厚的色彩效果，又可以与水调和，像水彩那样使用薄湿的画法，产生透明或半透明的滋润流畅的画面效果，还可以干湿兼用。水粉是使用范围较广、艺术性很强的画种，同时又是研究色彩最为理想的画种之一。只有善于运用"水"和"粉"，才能充分显示绒布似的水粉画所特有的画面美感（见图2-1～图2-3）。

图2-1　水粉静物　　　　　图2-2　油画静物　　　　　图2-3　水彩静物

2. 水粉的工具与材料

1）水粉颜料

水粉颜料属于不透明的水溶性颜料，是由粉质调和剂按一定比例配制而成。调和剂与纸面牢固结合，并能增加颜料的弹性，减缓干燥度和防止霉变。

常用的水粉颜料有暖色系、冷色系、中性色系、无彩色系等。

暖色系：柠檬黄、中黄、土黄、橘黄、朱红、大红、曙红、玫瑰红、紫红等。

冷色系：天蓝、湖蓝、钴蓝、普蓝、深蓝、酞菁蓝、群青、青莲等。

中性色系：淡绿、草绿、翠绿、橄榄绿、深绿、墨绿、熟褐、生褐、茶褐等。

无彩色系：白色、黑色等。

常用的水粉颜料如图2-4所示。

图2-4　水粉颜料

装水粉颜料的器具有调色盒（见图2-5）、调色板、调色盘。

黑色	钴蓝	墨绿	淡绿	土红	大红	桔黄	中黄	淡黄
普蓝	湖蓝	中绿	熟褐	玫瑰红	朱红	土黄	柠檬黄	白色
群青	橄榄绿	草绿	赭石	深红	桔红			
这里可放几支水粉画笔								

图2-5　水粉调色盒

2）水粉笔

画笔是技法表现的重要工具，画水粉画常用的笔由带弹性的含水性好的羊毛制成，常用的笔形有扁头笔、伞形笔、板刷笔等，如图2-6所示。

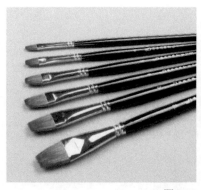

图2-6 水粉笔

3）水粉纸

水粉纸是一种专门用来画水粉画的纸，纸张能吸水且比较厚。水粉纸的表面有圆点形的坑点，圆点凹下去的一面是正面。水粉用纸质地结实，颜料与纸面附着力强，既可以表现出油画般的浑厚感，又可以表现出水彩画般的灵动感。水粉纸有不同的颜色，以作背景。常用的规格有16开、8开和最常用的4开规格。如图2-7所示。

图2-7 水粉纸

4）调色盘、裱纸带、水桶、吸水绵等其他辅助工具

目前市场上出售的调色工具多为塑料制品的调色盘和调色纸，以塑料制品较为常用。除此之外还有贮水用的桶，控制笔端水分含量的吸水绵，如图2-8所示。

图2-8 水粉画的其他工具

2.1.4 任务总结

学习了解水粉特点及常用工具，重点掌握水粉颜料的特性及工具的使用方法。

2.1.5　能力拓展

（1）主题：认识水粉颜料中的色彩。

（2）形式：学会在调色盒中排列色彩，进一步了解和认识色彩。

如：大自然色彩——动物、植物、生物、矿物等。

任务 2.2　水粉表现技法

2.2.1　任务引入

色彩写生有不同的笔触，熟悉和了解不同画种工具与材料是掌握各个画种技法的前提与基础，也是色彩作品成功的关键。水粉画的笔法即运笔方法有很多种，常用笔法可归纳为"勾""涂""摆""点""拖""扫""揉"等，不同笔触能带来不同的效果。应根据表现对象和想达到的画面效果需要，选择运用不同的用笔方法。

2.2.2　任务分析

水粉画的用笔技法很丰富，其表现形式是以不同的笔法与笔触来实现的。任何的笔法与笔触，在画面中都是形体结构的构成要素，是空间形态的组成因素，是整体色调的有效成分。笔法与笔触的有效组织和合理运用，能够在画面中编织出富有美感的节奏与韵律，塑造形象的同时还能抒发主观情感。在绘画过程中，不要刻意追求用笔，而应根据情绪与习惯，在画面中自由摆放，使用笔技法与个人绘画风格统一，形成个性化形式语言。

2.2.3　知识解析

1.水粉的用笔技法

（1）"勾"。勾又称"挑"，用细小的笔蘸适量的较湿的颜料，根据画面的需要画出长短、曲直、粗细、轻重、虚实等不同的线条，也称"勾形"。提笔时轻盈，笔触纤细，活泼生动，增强形象的表现力度，一般用于起形和画背景的衬布、花纹、纹理效果及深入勾边，以及表现高光、环境色、形体局部深入等。如勾瓶口高光、杯子边缘高光边，挑果把等。

（2）"涂"。涂又称"刷"，笔上蘸满颜料，在画面上到处涂刷所需的色彩，以调整色彩关系。用这种方法时，应注意色彩的自然衔接和笔触的变化，笔宜大一些。如画背景、衬布等，如图2-9所示。

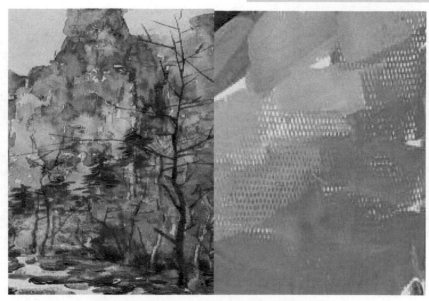

图2-9　"勾"形、"涂"大块面的背景或衬布色

（3）"摆"。摆是按照物体形体结构的走向转折，一笔一笔地把色彩摆在画面上，要求用笔肯定、有力。如摆罐体、水果等，随形附彩。如图2-10与图2-11所示。

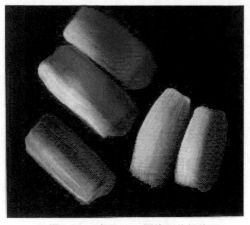

图2-10　"摆"——围绕形体摆块面

图2-11　"摆"——塑造形体块面

（4）"擦"。擦又称"扫"，是在画纸或已画过的色层上轻盈掠过的笔法。从字面意思可理解为在画面上快速擦，分为干擦和湿擦。干擦可以表现物体的粗糙感和某些物体的边缘，起色彩虚实过渡的作用；湿擦是用干净的笔在色彩未干和浓淡不匀的地方轻擦，使笔触淡化，多用在湿画法中。如擦布料的特殊肌理效果、扫物体的反光、扫过渡色等。如图2-12所示。

（5）"点"。点一般用来画物体的高光、树叶、花瓣等。要求用小笔来刻画，用笔准确、肯定。如点苹果窝、点杯子边缘高光点。如图2-13所示。

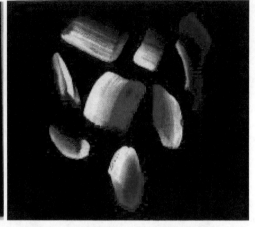

图2-12 "擦"反光或过渡　　　　　　　　图2-13 "点"精细或高光

　　（6）"拖"。拖是将笔按在画面上，朝一定方向做连续的线性移动表现。采用拖的笔法，一般选用号数较小的画笔，沉稳、持重地拖动，速度宜慢，在拖动的过程中可以旋转画笔，利用笔的不同部位播出多种变化，避免拖出笔触的呆板僵硬。笔尖播出的线条纤细灵活，富于虚实变化；用笔锋拖出的线条挺括爽朗，极富弹性；用扁笔宽面拖出的笔触是粗细一致的色条。拖可以刻画造型轮廓，如盘子边缘、瓶口边、衬布纹理等。拖能表现长短、粗细、虚实、刚柔、疏密的变化韵律。如图2-14所示。

　　（7）"揉"。揉是指在未干的色层上，用蘸色的画笔适度用力，加以旋转式撤压，添加一个色层，获得色层融混，体现色彩变化。运用揉的笔法，既能表现混色效果，又能体现丰富的笔触层次形态，具有丰富的表现力和感染力，如揉花卉层次、背景或衬布等。如图2-15所示。

图2-14 "拖"过渡及布纹　　　　　　　　图2-15 "揉"色层

　　2. 水粉的调色技法

　　在画色彩写生过程中，调色是很关键的一步，初学者往往看到一组静物不知道该从何处下手，也很难分辨出亮色和灰色、暖色和冷色，这就需要我们从最基本的调色入手

来辨析色彩的基本规律。怎样调色？如何才能调出自己所需要的色彩来？下面详细讲解一下。

1）调匀法

调匀法是色彩调和的主要技法，用画笔蘸取两种或两种以上的颜料在调色盘上充分调和，形成两种或两种以上颜料之间的颜色，然后均匀地涂到画面上。这种调色多用于平静的背景色和衬布及平面的二维构成图案等，对于初学者较为适用。

2）蘸取法

蘸取法是指用画笔连续蘸取两种或两种以上的颜料，直接涂到画面上，使几种颜色在画面上不均匀混合，形成几种颜色之间的色彩效果，如画反光、果提、衬布花纹等色彩纯度较高的局部。

注意：一般初学者不宜使用，易把颜料弄脏，有经验者适用。

3）粗调法

粗调法是介于调匀法和蘸取法之间的一种调色技法，即用画笔蘸取两种或两种以上的颜料，在调色盘轻轻拨弄几下，不要充分调和，然后不均匀地涂到画面上，这种调色多用于画纯度高的水果和器皿反光部位。

4）调渐变色法

调渐变色法是用笔的一边蘸上一种颜色，用笔的另一边蘸上另一种颜色进行调和，达到想要的颜色。多用于表现形体结构转折面的部位，易于塑造形体的立体的明暗冷暖的色彩变化。这种方法对于初学者较易于驾驭。

5）调渐变生色法

调渐变生色法是使已经调和好的渐变色和没有混合过的纯色相互结合形成颜色的方法。渐变生色一般用来表现物体的反常或环境色，在调色时，先将物体固有色加白色或加其他亮色把渐变色调出来，然后用笔的一角蘸上所需的颜色，在稍微调和或不调和的情况下直接画到画面上，达到所要的效果，多用于物体的反光处。这种方法对于初学者较为适用。如图2-16所示。

（a）正确的调色方法　　　　　　　　　（b）错误的调色方法

图2-16　调渐变生色法

3. 水粉的表现技法

水粉介于水彩与油画之间，既有水彩的水色淋漓、流畅、飘逸感，也有油画的厚重感。水粉常用的绘画方法有干画法、湿画法和干湿结合法。着色一般遵循先整体后局部、先薄后厚、先深后浅、先暗部后亮部的作画原则。

1）干画法

干画法又称厚画法，笔上水分少，颜料较多，有时直接用色与色调配，要求用笔肯定、准确，笔触感觉强烈。此法适用于表现陶罐、水果、山石、树木等坚硬的物体，有水彩画般的水色淋漓、流畅、飘逸和轻快感。

此画法是接近油画的一种表现方法，也称覆盖画法，颜料用得比较干、厚，覆盖能力较强。一般用来画近景和物体的受光部分，也有整个画面都用厚涂法画的。厚涂法也可用刮刀来画，只是追求的绘画风格不同会使用不同的表现技法。厚涂是指颜料里水分较少（不掺水或少掺水），能达到覆盖底色的程度即可，如图2-17所示。

注意：如画得太厚，干后颜料容易开裂剥落，故一般不宜画得太厚。

2）湿画法

湿画法又称薄画法，是指用较多的水调和颜料，在保持画面及色层湿润状态时连续着色的技法。在调色过程中，水分很充足，笔上的水明显多于颜料的画法，通常是在前面的颜色未干时就接着画第二笔颜色，在静物写生中，瓷器和背景部分，透明的暗部和柔软的衬布等适宜用此画法，有一定厚重感和块面感。

这种方法在水粉画中运用较多，薄涂、厚涂均可采用湿画法。它的关键是水分和时机的掌握适当。湿画法有两种：一种是颜料里水分比较多，作画时先调好颜色，在纸上刷水，趁水未干马上上色，前笔上去，不等干，后笔紧接着画上。这种画法颜色渗化流动比较明显，色块与色块之间溶合成一片，没有明显笔触，效果细腻柔和。另一种是用色较厚，也是趁前笔颜色涂上未干时，接上后笔。这种画法能看到笔触，笔与笔之间的衔接柔和，边缘滋润。湿画法用来表现光滑细腻的物体及画远景，物体的暗部和反光部用此法都比较适宜，如图2-18所示。注意：画得次数不要重复太多，干后颜色会脏，失去薄画法的透明、飘逸和流畅感。

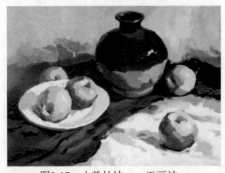

图2-17 水粉技法——干画法

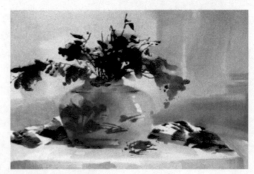

图2-18 水粉技法——湿画法

3）干湿结合画法

干湿结合画法指干画法与湿画法两种画法结合使用的绘画技法。通常在背景和物体的暗部多用湿画法，在亮部和物体的主要部分用干画法。一般用干湿结合画法视觉效果会更好，如图2-19所示。

注意：薄涂和厚涂在一幅画面上也可以同时使用，如用薄涂画底色，用厚涂画面色；用薄涂画远景，用厚涂画近景等。

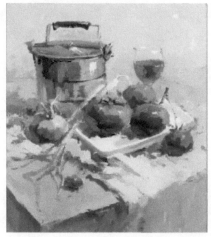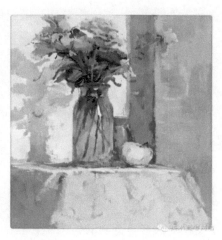

图2-19　水粉技法——干湿结合画法

4）点画法——色彩分析法（小笔触色点分解法）

用小笔触去分析表现色彩的方法，可以追溯到19世纪80年代法国出现的印象派，许多印象派画家如莫奈、雷诺阿等，他们擅长使用小色点、小笔触进行绘画。小色点的表现方法，通过将色彩并置而不是调和，增加了画面色彩的饱和度，使颜色看起来更鲜艳也更丰富。印象派大师毕沙罗，其绘画色调透明细腻，并开创性地运用细小笔触以色点进行造型。为了使光线和色彩表现更加细腻生动，画家采用了多变的笔触，以色彩冷暖对比强烈的色点来细致造型。无论是树上大面积的花朵，还是大片的蓝色天空，画家均用细小的色点组合而成，给人以轻松、愉快、充满生机之感。如图2-20所示。

图2-20　水粉点彩技法1

在色彩练习中，还是可以运用色点分析法来丰富画面的。特别是一些色彩感觉不是很好的绘画者，更要多以色点的形式进行练习。一片云朵、一座远山、一根树干、一块土地、一只陶罐、一个苹果、一条鲤鱼……都可以用色彩分析法来表现它们的色彩。

点彩的着色方法，是19世纪后期法国印象派画家的一些常用的表现手法。它实际上是以一种色彩并置的方法造成视觉空间混合现象，给人一种色彩运动的感觉。点彩着色会使色彩具有较高纯度，如图2-21所示。

我们在用色彩分析法进行训练时，不要脱离自己的感觉，在画物体每个部分的时候，感觉到有什么色彩成分，就用这种成分的色点摆出来，包括各种成分的多少，都要观察，有多少，摆多少，只画感觉到的色彩，不要画认为应该有的色彩。

在印象派画家当中，就色彩分析的客观性和深入程度而言，能给我们最多启发的首先就是毕沙罗，其次是莫奈，他们两人的色彩分析是在感觉中进行的，既非修拉的纯理性又非雷诺阿的主观性。

还有一点要强调的是，一定要明确我们的训练目的——从整体的感受出发，去比较、分析、确定每个部分的色彩内在成分，从而锻炼自己对色彩的捕捉能力。如果不是在明确的色调中确定绘画者对色彩成分的判断，在点色时不理解色彩造型的特殊方式——色相变化的推移与造型的体面推移相结合的话，那么色点练习就没有任何意义。

注意：此画法常用较纯的颜色进行点彩。

图2-21　水粉点彩技法2

点彩画法是利用不同大小、不同形态的点，根据表现内容的需要，达到不同的表现效果。初学者运用此画法，可以了解色彩并置（色彩空间混合）的原理，是研究色彩变化、色彩混合作用的一个途径。在水粉画中，它对水与色的要求并不十分严格，所以不必反复实验。也可以把此种点彩画与其他的平涂、退晕等着色方法结合起来使用，力图达到丰富的画面色彩效果。如图2-22与图2-23所示。

图2-22　水粉点彩技法3　　　　　图2-23　水粉点彩技法4

5）归纳法——色彩归纳法（大笔触色块概括法）

大笔触色块的形成首先来自方形的画笔，这是中国画和西方绘画在工具上的区别。中国的毛笔都是圆头软笔，所以画出来的线条会流畅飘逸；西方古典主义时期的油画是用圆头笔，古典主义画家采用一种异常细腻的表现手法，为了达到逼真的效果，尽可能地不留笔触，以造成平整和光滑的感觉。

发展到17世纪，开始出现了方头画笔，笔毛也相对比较硬，所以作品中开始出现了方形的笔触，相应的色块表现方式也应运而生。从伦勃朗的作品中能明显地感觉到有藏有露、苍劲有力的笔触之美，色彩也因色块的呈现而变得丰富，显露出油画独到的美感和感人至深的魅力。此后，我们能够看到很多大师采用大笔触色块的表现方式，但是，对我们影响最大的则是俄罗斯油画。现代俄罗斯油画是吸收古典主义的造型基础，同时也吸收了印象派的色彩表现手法，从而形成独特的油画技法。俄罗斯油画一般很厚重，多采用直接画法，有较强的肌理和笔触，笔法一般较为自由奔放，有"写"的意境，色彩也不再是古典时期"晕染"的方式，而是将自然的色彩概括为色块，通过笔触的交响达到了色彩的丰富和厚重。

色彩归纳法也是美术考生用得最多的方法，因为归纳法使用较大的笔作画，速度较快，也更容易整体概括画面。如图2-24与图2-25所示。

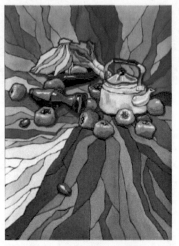

图2-24　水粉归纳技法1　　　　　　图2-25　水粉归纳技法2

　　色彩归纳是以色彩写生作为基础，把对物象自然色彩的感觉进行概括与提炼，并遵照其规律性和秩序化，演变为简练、统一、和谐、生动的一种表现手法。色彩归纳性表现方法是保证装饰效果的重要手段之一，人们经常运用它在工艺制作条件的限制下以少量的色彩创造出极为丰富的画面效果，充分显现它的作用和艺术家的才能。这种方法在中外设计和绘画中广泛应用。例如，中国古代的敦煌壁画，用少量的色彩构成画面色调仅是色彩归纳的方法之一，它包含在色彩的明度、色相、纯度的归纳之中，如图2-26所示。明度归纳是指画面的敏感程度可以通过人为的主观调整，在明暗之间转换深浅不同的色调；色相归纳是运用同类色、邻近色、对比色的不同组合关系；纯度归纳是对画面中色彩鲜、浊程度的控制。

图2-26　中国古代的敦煌壁画

2.2.4　任务总结

通过学习了解水粉画常用的点彩技法和归纳技法，重点掌握水粉画的技法运用与技巧。

2.2.5　能力拓展

（1）主题：运用水粉点彩技法和归纳技法进行小稿训练。

（2）形式：学会运用技法表现简单的物体，进一步了解和掌握常用的技法与技巧。如大自然色彩——水果、杯子、陶罐等。

任务 2.3　水粉写生中常见的问题

2.3.1　任务引入

在水粉写生中，由于学生掌握的色彩基础知识相对较少，对色彩的整体把握能力不够，同时对水粉颜料的性能把握不准，从而会使画面最容易出现脏、粉、花、燥、闷等弊病。总体上分析是由于色彩关系不准确所致，所有的问题都应与色彩的三要素有关。

在操作绘画时，由于对各个画种的工具、材料、性能特征不熟悉，再加上观察方法和表现技法不正确，尤其是初学者会出现一些常见的画面色彩的"脏""粉""花""燥""闷"等问题。这些问题需要运用色彩的基本知识和调色的基本规律加以长期、反复的训练来解决。

2.3.2　任务分析

在绘画过程中，要把握好画面的整体效果有一定难度，因而在初学者的画面当中往往会出现"脏""粉""花""燥""闷"等现象，下面就这几种常出现的问题做一下分析和讲解。

2.3.3　知识解析

1.脏

"脏"。画面脏的主要原因是用色和用笔两方面。在用色方面，过多地使用黑、蓝、褐等颜色，上色用笔空间位置不对，用笔潦草粗糙及在色彩没干的情况下过多地涂抹，都会造成"脏"的后果。另外，画面的改动次数过多，也会使画面的底色泛上来，失去明亮的色彩效果。画笔、水、调色板不干净，也是造成脏的原因。

解决方法：在画的过程中要多比较色彩的冷暖色性，在调色时不要加过多的颜色种类，也不要把颜色混得太熟，提高色彩纯度，使之有明确的冷暖倾向，提高浅灰色调。

如图2-27与图2-28所示。

图2-27 "脏"调整前　　　　　　　图2-28 "脏"调整后

2. 粉

"粉"。又称"灰"气，粉就是画面上的色彩看起来粉气、苍白。原因是白粉使用不当，画面白色用得过多，缺少纯度较高及重色调的色彩。色彩在调和时的冷暖、明暗倾向不明确，含糊的色彩太多，也会造成粉气。主要原因一是素描问题，黑、白、灰关系没拉开；二是色彩问题，色彩倾向性和冷暖不明确；三是调色次数过多。

解决方法：用纯度较高的深色加深最深暗面，用纯度较高、冷暖倾向明显的亮色提高亮面。如图2-29与图2-30所示。

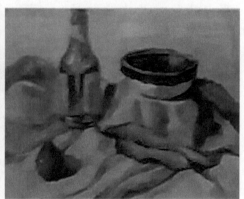

图2-29 "粉"调整前　　　　　　　图2-30 "粉"调整后

3. 花

"花"。又称"乱"，是指画面色彩杂乱、琐碎、各自突显，形成不了色调。花就是画面给人的感觉松散、零乱，过分强调局部色彩，而忽略了色彩的整体关系，色彩东一块，西一块。主要原因是在画的过程中缺乏整体意识，使画面的物体与色块间的色彩关系显得凌乱，色彩的纯度与明度关系处理不当，主次不分，虚实不分。

解决方法：整体地观察，整体地表现，尽量多看色彩的"大关系"统一色调。另外，多用大号画笔作画也可以有效地避免"花"的现象。如图2-31与图2-32所示。

图2-31　"花"调整前　　　　　　　图2-32　"花"调整后

4.燥

"燥"。又称"火"或称"生"气,即画面上运用太多太纯的颜料就显得生硬,在画面中大面积运用原色和高纯度的颜色来作画,不经过任何的调配,使画面色调生硬,色块在画面中显得过于显眼。

解决方法:作画时尽可能地使色彩感觉湿润,降低某些色彩的饱和度,亮面颜色中适当加入白色或近似色,灰面颜色中适当加近似色,降低纯度。加强中间色的描绘,适当地利用冷暖灰色,并在物体上找一些虚而过渡的颜色。如图2-33与图2-34所示。

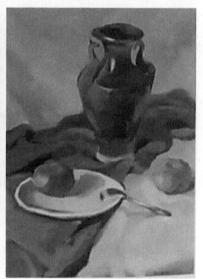

图2-33　"燥"调整前　　　　　　　图2-34　"燥"调整后

5.闷

"闷"。画面整体沉重,即缺少明暗冷暖的对比。主要是背景色过于暗,与前景颜色没有拉开明暗空间层次,造成画面整体发闷,有些喘不过气的感觉。

解决方法:提高背景与前景的冷暖明暗的对比度,增强空间层次感。在作画过程中调色和用色是绘画者的经验、判断和修养的综合,要认真总结这些经验。如图2-35与图2-36所示。

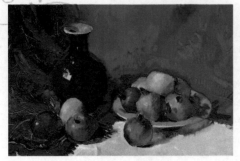 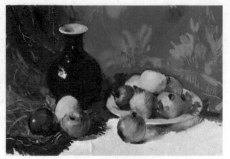

图2-35 "闷"调整前　　　　　　　　　　图2-36 "闷"调整后

2.3.4　任务总结

通过学习了解水粉的常用技法，重点掌握水粉的技法运用与技巧。

2.3.5　能力拓展

（1）主题：水粉简单的单色小稿练习（8开纸，画两遍）。

（2）形式：学会运用技法和色彩关系进行"调色"练习，如图2-37与图2-38所示。

 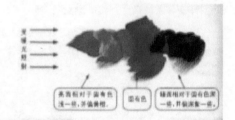

图2-37 "调色"冷光下的色彩变化　　　　图2-38 "调色"暖光下的色彩变化

（3）要求：作单色水粉练习。目的：对于初学者来说，为了更好地、准确地表现一幅画面的色调，需要做一些单色调的训练，这是一种更好地将素描与色彩结合起来的方法。接触和研究过色彩的人都知道，素描关系仅仅是一种明度的黑白灰关系，相比较而言，更好理解和掌握。而色彩则加入了色相、纯度这两个要素，这样作画者就很容易混淆色彩关系，尤其是对造型与空间的处理，不知道怎样用不同的色块去搭建体积，以及处理物体与物体之间、物体与背景之间的色彩关系。因此由素描向色彩过渡的阶段，一些单色调的速写式训练就显得尤为重要了。同时通过训练，对水粉工具、材料性能、颜色有一定的掌控之后，便可以表现真实的画面色彩了。为此，先进行单色写生练习，是较为有效的方法。正因为是单色练习，不需要考虑色彩变化，作为由素描到色彩的过渡，可为色彩与素描在画面上的结合及色彩写生打下基础。经过几次单色练习后即可练习静物色彩写生。如图2-39所示。注意：调色时要一点一点地加深色或浅色，所有的物体立体感要塑造出来，三面、五调缺一不可。画面颜色由深到浅，将画面物体与空间的层次拉开。整体作画，不要只盯着局部，作画过程是从整体到局部再到整体。

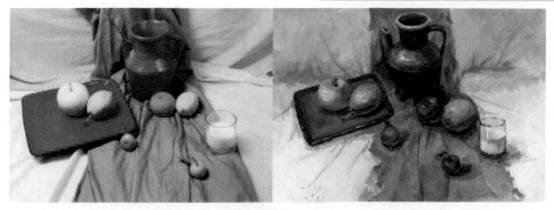

图2-39 静物素描小稿练习

任务 2.4 水粉静物写生基础准备

2.4.1 任务引入

静物写生是初学者训练造型能力、研究色彩规律、熟悉工作性能最有效的途径之一。同时也是掌握水粉颜料性能和研究水粉画技法最简捷的途径。

2.4.2 任务分析

在绘画过程中，认识色彩规律，培养学生正确的色彩观察方法及色彩表现能力，使学生掌握一定的色彩理论知识和色彩变化的规律，从而才能较好地掌握水粉工具与颜料的性能，并掌握水粉绘画的方法与技能。

重点：掌握正确的观察方法和写生的基本规律。

难点：水粉写生常见问题和解决方法。

2.4.3 知识解析

水粉画静物写生训练，就是要培养学生的艺术观察能力、艺术表现能力和审美鉴赏能力。为此，在写生（或临摹）中要遵循色彩训练的五要则，才能获得较好的训练效果。

1. 色彩与素描关系

如何把握色彩画面的"素描"关系？

在认识和表现静物的色彩关系时，一定要用单色表现出物体的外形及明暗的变化，绘画者一定要掌握用单色表现物体的明暗关系，在头脑里形成一种画面大的"黑"和"白"的素描关系，许多学生一开始就去分析和研究色彩关系，结果画面色彩和明暗关系越画越灰或越画越脏。要记住的是：只有当画面的"黑""白""灰"关系正确，该色彩画面才会有较强的视觉冲击力。

写生色彩是以色造型，并用不同明暗调子来表达物象的结构，使其产生极强的真实性，因此根据其变化特点，用三面、五调的分析方式进行归纳和概述。如图2-40与

图2-41所示。

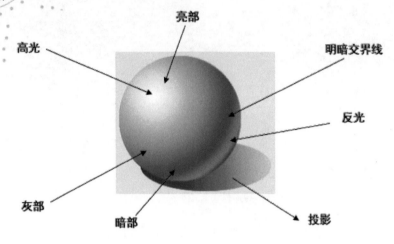

图2-40　素描与色彩之间的明暗关系

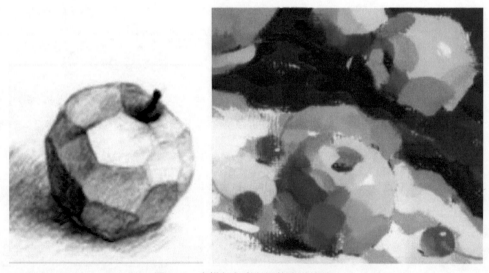

图 2-41　素描与色彩之间的冷暖关系

2. 物体的视觉色彩

如何认识物体的固有色、光源色、环境色？

固有色：指受光物体本身的表面颜色，它的颜色决定了物体对外光的吸收和反射能力。如白云、蓝天、红苹果、黄梨等，其中的白、蓝、红、黄就是固有色。

光源色：指本身为发光体的物体投射到物体表面的光的颜色，通常来说光源有几种：自然光、灯光、火光。不同的光源，光的色相不同，常见的有冷光源和暖光源。

环境色：指受光物体周围环境的颜色，是反射光的颜色，这里指的环境物体都是自身不反光，靠反射光源光来影响物体的。一般情况下，物体越光滑，受环境色的影响就越大。

3. 色彩的变化规律

（1）物体高光部色彩。物体高光部分的色彩主要是由光源色的直接反射形成的，一般为光源色的色彩。表面光洁的物体，高光部分反光性强；表面粗糙的物体，高光部分反光性差。

（2）物体亮部色彩。物体亮部色彩受光源色的影响显著，主要是固有色和光源色的结合，这两者无论哪一方面色感强，亮部的色彩就会主要倾向于哪一方。

（3）物体中间调子色彩。物体中间调子色彩受光源色和环境色影响较小，主要以物体固有色为主，同时可适当加入光源色和环境色成分，在其明度上比亮部色彩稍暗。

（4）物体明暗交界线色彩。物体明暗交界线部分的色彩基本上与暗部色相同，只是在明度上比暗部色更暗，纯度更低，色感较暗部更弱，色彩表达一般以固有色加补色关系。

（5）物体暗部色彩。物体暗部色彩因受环境色反光影响较多，其色彩是固有色与环境色的混合，较物体的固有色在明度上加深加暗。当环境色色感强时，暗部色彩倾向于环境色，固有色的色感被减弱。

（6）物体反光部分色彩。物体暗部反光部分色彩受环境色影响更为显著，其色彩以环境色为主，色彩基本上与暗部色彩是统一的，但在明度上比暗部色彩稍亮，其色感是物体的固有色加深再加入环境色，环境色的成分稍多一些。

（7）物体投影部分色彩。物体投影部分色彩是物体影子的固有色加灰，再加入光源色，一般来说，光源色为暖色，投影的物体影子为冷色，反之，光源为冷色，投影的影子为暖色。如图2-42所示。

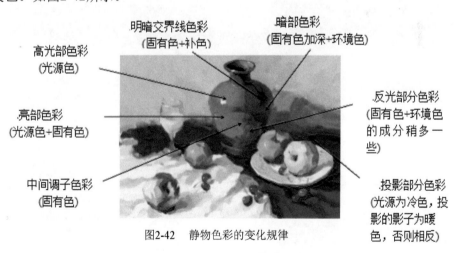

图2-42　静物色彩的变化规律

2.4.4　任务总结

通过学习了解水粉画写生的观察方法和写生色彩的变化规律。重点：掌握水粉画的观察方法。难点：掌握正确的观察方法和写生的基本规律。在教学中遵循由简到繁循序渐进的原则、因材施教的原则，启发学生的艺术感的同时注重学生个性特点的发挥。

2.4.5 能力拓展

（1）主题：水粉画尝试"单体"小稿训练。

（2）形式：学会运用技法和色彩关系进行模拟"调色"练习，作为由素描到色彩的过渡，可为色彩与素描在画面上的结合及色彩写生打下基础。如图2-43～图2-45所示。

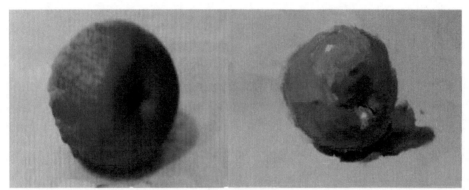

图2-43 "红色"苹果单色练习

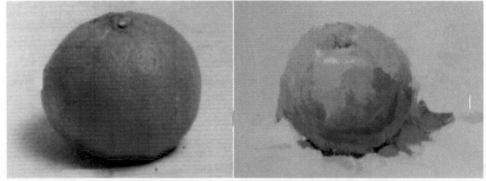

图2-44 "橙色"橘子单色练习

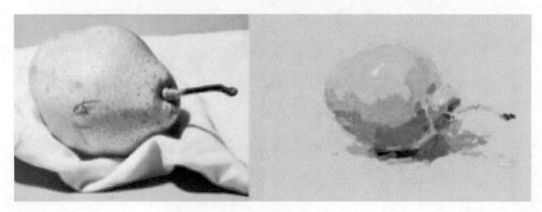

图2-45 "黄色"梨单色练习

项目 3

水粉静物写生基本技法训练——方法篇

学习目标：如何画水粉静物单体画，进一步了解水粉画特点、颜料特性及工具使用，理解构图方法，掌握观察理解色彩的变化规律，熟悉水粉常用的表现技法，学会表达水粉静物写生中的单体写生，为下一步水粉静物组合表现作好铺垫。

学习重点：水粉静物单体技法表现。

学习难点：色彩的变化规律，色彩的感知能力。

任务 3.1　水粉静物单体写生训练（一）

3.1.1　任务引入

水粉静物单体写生是初学者训练造型能力、研究色彩规律、熟悉工作性能最有效的途径之一。由简入繁、循序渐进，同时也是掌握水粉画颜料性能和研究水粉画技法最有效的途径。

3.1.2　任务分析

在绘画过程中，认识色彩规律，培养学生正确的色彩观察方法及色彩表现能力，使学生掌握一定的色彩理论知识和色彩变化的规律。使学生较好地掌握水粉工具与颜料的性能，并掌握画水粉画的方法与技能。重点：掌握正确的观察方法和写生的基本规律。难点：水粉写生常见问题和解决方法。

3.1.3　知识解析

进行水粉静物单体写生训练，就是要培养学生的艺术观察能力、艺术表现能力和审美鉴赏能力。为此，在写生（或临摹）中要遵循色彩训练的原则和规律，才能获得较好的训练效果。

1.色彩静物——构图方法

色彩静物写生经常会要求学生对所提供的物体进行自由构图，因此，构图成为构成画面不可或缺的要点之一。构图的目的在于增强画面表现力，较好地表达画面内容，使主题鲜明，形式新颖独特。构图的基本要求是主题突出、意图明确、具有形式美感。

如何把握色彩画面的"构图"关系？

构图就是把要表现的对象有目的、有意义地组织起来，安排在画面中。

构图的方法是：利用各个物体不同的外形、不同的深浅度、不同的色彩所产生的对比节奏，根据自己作画的目的，统一安排在画面合理的位置上，使画面有比例、有节奏、有变化、有统一，舒适美观。

1）三角形构图

三角形构图是最常用的构图形式之一，比较容易把握画面的效果，一般不会出现什么问题。三角形可以是正三角形，也可以是斜三角形或倒三角形。这种构图主体物比较

突出，层次明确，错落有致，适合静物数量较少的组合。画面具有安全感与稳定性的气氛，其特点是重心稳定，画面饱满，主体突出。

2）圆形构图

圆形构图就是让静物在画面中央形成一个圆圈。圆形构图在视觉上给人以旋转、运动和收缩的审美效果。圆形构图就不会有松散感，但是这种构图活力不足，缺乏冲击力。这种构图是考试中比较实用的构图形式，但因画面过于集中而显得单调。

3）S形构图

S形构图具有延长、变化的特点，看上去有韵律感，产生优美、雅致、协调的感觉。这种构图是竖构图中比较常用的、更具强力的动态构图，也是非常出效果的一款构图形式。运用过程中注意水果和主体物之间的遮挡关系，不可分割太远，也不可遮挡太多，且前后的空间颜色要拉开冷暖，使效果更佳。

4）对角倾斜构图

对角倾斜构图在画面上呈对角线的方向分布，这种构图方法避开了左右构图的呆板感觉，形成视觉上的均衡和空间上的纵深感。

各种构图形式如图3-1所示。

在色彩静物的构图中一般遵循以下原则：处理此类构图时需要注意主体物的摆放位置不可过大或过小，还要注意物体的聚散、疏密、前后位置关系等。

图3-1　色彩静物的构图方法

总之，色彩静物写生构图具体要注意以下4个方面。

（1）节奏感。一幅画的构图是由形式、形状和色彩构成的。好的构图，物象各部分之间形成内在的联系与融合，画面看起来简洁明快、丰富、张弛有度。

（2）平衡感。画面平衡感的确立，取决于绘画者对知觉中心的确定。所谓秩序感，即画面中的物体无论多还是少，都要归纳出方向性和顺畅的秩序，做到乱中有序，才符合绘画的审美性，如果物体杂乱无章，再好的色彩关系也不够美。匀称感是指画面中物体大小、方圆比例关系要适当，色彩的色相、色块安排要相互照应，画面才有秩序上美的意境。

（3）对比感。对比有形的对比和色彩的对比。形的对比包括形的大小、方圆的比例关系、空间位置等。

（4）和谐统一。画面是否能形成统一的整体，主要取决于绘画本身的结构性质，包括画面整体的结构，也包括各个部分的结构。构图是寻求画面整体的中心关系。构图时可先把物象进行分组，要搞清楚哪些物象是构成画面的主要元素，然后从主要元素开始，划分次序等级，再将各个部分统一起来，这样易形成形式结构完整的画面。

2. 色彩静物——观察方法

1）在理解的基础上观察

我们眼里看见的任何物体颜色均取决于一个因素——固有色。我们观察色彩，必须要考虑固有色、光源色、环境色三个因素相互影响的关系，把握对象色彩的变化。通常，物体亮面色彩是固有色加光源色；物体灰面主要是固有色；物体暗面是固有色加深，与亮面（冷暖）色性相反，并受环境色影响；反光色彩主要是环境色；投影色彩是固有色加灰，再加入光源色。

2）整体观察对比

整体观察，就是将亮面、灰面、暗面与固有色、光源色、环境色作为一个不可分割的统一整体来看，从它们相互影响的关系中来寻找色彩的变化。一般在作画时都是采用退远或眯着眼睛来看，这样可以减少局部细节对整体的干扰。整体对比，就是在整体观察的基础上，比较物体亮面、灰面、暗面在光源色、环境色的影响下，是相对而言的冷暖倾向。

具体的观察与表现应遵循以下原则。

（1）整体观察，掌握主调。在绘画过程中仅盯着某个局部去观察、分析色彩，然后照抄，将色彩拼凑成画，其效果必然会缺乏整体的协调。正确的观察方法就是要整体观察掌握色彩主调。调子是在暂不考虑各物象色彩之间的相同或差异所在，而是从其共同的倾向中找到结果，找到主色，是各物象间"求同存异"的结果。观察整体，重要的不是去识别颜色，而是识别"关系"，关系是在整体比较中认识的。整体的观察方法也就是建立在此基础上，要求我们观察事物时从色彩的调子入手，把光源色、环境色、固有色作为一个有机的整体全面加以比较，这也是最有效的方法。例如，在写生中有冷调

子、暖调子、红色调、蓝色调、高明调、低明调等。找到各种调子的色彩倾向，就能在复杂的色彩关系中找到主调，才能把握住色彩的总体效果。如图3-2所示。

（2）理解的观察，把握主调。色彩是注重感觉的，只有感觉到的色彩才是新颖、具体、生动的。在色彩写生中，任何一个色彩都不是孤立存在的，除了客观条件影响外，各种色彩邻近关系与物体并置或成包围状时都会相互产生响亮的对比或互相削弱色彩的力量。理解的观察应对自然色彩进行概括和提炼并把握主调，同时在写生中必须对某些局部色彩关系进行主观处理，协调画面各因素，主动地追求特定条件下整体的色彩效果，准确生动地描绘客观物象的色彩关系。

（3）色彩间的反复比较。色彩的多样化，只能在反复比较中才能获得正确的认识。当我们在画面主调确立的前提下，深入到各种色彩关系的局部对比中，不管色彩如何接近，之间总有微妙的差异，切莫忽视色彩大关系与基本色调，因为画面色彩大的关系是前提和基础。在对色彩小关系作细微对比和调整时，还必须常将它们与大的主调反复比较，并使小的色彩变化统一在整体之中，由局部构成整体，既统一又不失变化，做到同中求异，异中有同。

图3-2　色彩静物色调的冷暖对比

3. 物体色彩的调子——色调

1）认识和把握物体的色调

一幅色彩作品，其画面的色彩搭配总有着内在的相互联系和一个完美统一的色彩组成整体，并形成画面的某种色彩倾向，称之为色调。

色彩是针对画面的整体效果而言的一个概念。色调的和谐可使画面更加整体、统一，更富有美感。依据色彩倾向可分为冷色调和暖色调两大类，如果再细分可依据色相（如红色调、蓝色调等）、纯度（高纯度、低纯度等）、明度（亮调、灰调、暗调）及

色性（冷色调、暖色调和中性色调）对比等细致分类。总之，要创作一幅完整而优美的色彩作品，必须使画面色彩和谐、统一，要使画面对比丰富，可从物体的色相、纯度、明度及笔触的变化来丰富画面；注意画面色彩的主次之分，选择画面的主体色，使其他颜色与之相呼应；要使得画面均衡，节奏明确，富有韵律。

色调的构建原则是和谐统一、对比变化、主次分明、均衡稳定、节奏明确，一幅优秀的作品应包含上述几个原则。单从色调方面来讲，和谐统一是整幅画面的灵魂，不应出现完全对立的画面关系，主次分明，节奏明确即画面出彩之处，若要使画面打动读者，应严把节奏、主次这一关，将画面赋予灵动之魂，让美穿梭于画面之中。

2）处理不入调、不和谐的画面色彩关系

例如，红色和绿色或黄色和蓝色的两块衬布，假设在处理时两者的颜色都处理得比较纯，那画面中就会不入调、不和谐，在这种情况下，大家可以通过调整两块衬布的面积大小来改变两者的对比，或者通过降低两块衬布的纯度视线来使画面和谐，同时在这种和谐中又有互补色的对比。图3-2所示两幅不同色调的作品，从中也能大致分析得出两幅画的颜色区别。像黄色水果的颜色明度上是亮的，冷暖上是暖的，纯度上是饱和度高的，色彩倾向上是黄色的。蓝色衬布的颜色明度是中间灰的，冷暖上面是冷的，纯度上相比水果是灰的，饱和度是低的，色彩倾向上是蓝色的。

3）色彩的重要元素、画面性格、具体表现

色彩的重要元素就是色彩的调性，可以说是整个画面的色彩灵魂。每一幅画与我们每个人一样，都具有不同的性格，在画面中的性格表现可以是活跃、沉着、热烈、安静、明亮、黯淡、强烈、平和等。与此同时，也会有着具体的表现，如暖色调、冷色调、互补色调、同类色调、亮色调、暗色调、灰色调、对比色调等。

在训练色调的过程中，要系统地研究色彩的变化规律就必须经过系统的训练方法。很多时候大家在练的过程中没有明确的目标，最终效果不佳。一般而言，可以把色调训练分为以下几个阶段。

第一阶段：同类色系的训练，如暖色系（黄、红等）为主的组合训练，这样的调性鲜明、统一，对于色调搭配较弱的习练者比较容易掌握。如何区分同类色系颜色之间的层次变化，是色彩关系中的一个重要环节。同类色的比较运用是构成画面色调的一个主题框架。图3-3中黄色水果、面包等，红色的纸袋、纸杯、水果等之间的同类色组合变化微妙，层次丰富，作者很好地驾驭了同类色彩之间的颜色变化。

第二阶段：对比色系的训练，如红绿、黄紫等的搭配训练。这样的调性相对来说有一定的难度，要对互补色或对比色之间的对比原理有一定的理解，并对驾驭色彩有比较高的要求。画面中对比的合理运用构成了色调中的亮点。如图3-4所示，深绿、浅绿占据了画面的大面积色彩，但纯度较低，中心的红色水果及紫红色葡萄的面积较小，颜色饱满，它们之间的对比形成了强烈的视觉反差，同时又能有效地和谐整个画面。

图3-3　色彩静物的同类色系的训练　　　　　图3-4　色彩静物的对比色系的训练

第三阶段：变调训练，主要指的是改变原画中的总体色彩倾向。通过水粉静物画的变调练习，让学生学习如何改变对象的色光关系，学习主动在画面中与对象实际色彩不同的色调，改变因写生而造成的照抄颜色、对对象的依赖与被动。如冷暖、纯度、明度、色相的变调等，这种训练方式在日常的学习中最为常见，也很实用，这种方法可以针对各院校考试来练习。在变调训练的过程中可以采用同组静物的不同色调训练，这种方式能快速提高大家对色彩规律的认知能力。如图3-5所示。

图3-5　色彩静物的变调的训练

（1）冷暖变调。顾名思义，冷暖变调可分为同类色的冷暖变调和对比色的冷暖变调。冷色调画面变调成暖色调，相互的变调。在变化的过程中注意把握同类色的冷暖之间的相互比较，以及在不同色性的调子当中冷暖色的运用规律。如图3-6所示。

图3-6　色彩静物的冷暖变调训练

（2）纯度变调。纯度变调也是变调练习中的重要练习课程，即变调过程中在不改变物体的基本色彩的基础上改变纯度之间的对比。图3-7中由纯度较低的色调过渡到纯度较高的色调就是训练纯度变调的手段之一。

图3-7　色彩静物的纯度变调训练

（3）色相变调。色相变调指的是在变调的过程中可以随意改变画面的主要颜色（如红色衬布变成蓝色衬布，绿色衬布变成黄色衬布等）。色相变调同时也可以成为冷暖变调、纯度变调。如图3-8所示。

图3-8　色彩静物的色相变调训练

（4）色调训练中的一些建议。在色调练习中，重点训练的是色彩的变化规律，对于造型的要求不是色调训练中的重点，所以在画的过程中尽量让自己更多关注在色彩关系的变化规律上。色调训练中用笔也是一个重要的训练内容，在画色稿的过程中尽可能地让自己变得胆大、敢画。很多同学在练习色稿的过程中由于太过于谨慎而使得色稿缺乏应有的生气。

在变化调性的时候要达到变调的目的，应明确好变调的方向，并有意识地强化变调意图，让人看得一目了然。

变化画面的主体色是做好变调的一个重要手段，例如，大块衬布、背景等。因为主色决定整个画面的调性。如图3-9所示。

图3-9　色彩静物的主体色变调训练

3.1.4　任务总结

通过学习了解水粉画写生的观察方法和写生色彩的变化规律。重点：掌握水粉画的观察方法。难点：掌握正确的观察方法和写生的基本规律。在教学中遵循由简到繁循序渐进、因材施教的原则，启发学生艺术感的同时注重学生个性特点的发挥。

3.1.5　能力拓展

（1）主题：水粉画单色小稿训练。

（2）形式：学会运用技法和明暗关系进行"单色塑造"练习。

任务 3.2　水粉静物单体写生训练（二）

3.2.1　任务引入

水粉静物单体写生是初学者训练造型能力、研究色彩规律、熟悉工作性能最有效的途径之一。由简入繁、循序渐进，同时也是掌握水粉画颜料性能和研究水粉画技法最有效的途径。

3.2.2　任务分析

在单体静物写生中，学会正确的观察方法，使学生理解色彩变化的规律，从而才能较好地掌握水粉工具与颜料的性能，并掌握水粉画的作画方法与技能。

3.2.3　知识解析

水粉静物单体写生训练，就是要培养学生的艺术观察能力、艺术表现能力和审美鉴赏能力。为此，在写生（或临摹）中要遵循色彩训练的原则和规律，才能获得较好的训练效果。

1. 水果类单体写生训练

为了更好地把握水粉画的色彩关系，从单体静物入手，循序渐进，才能更好地消化和掌握塑形结构转折变化及色彩规律。静物写生质感指艺术品所表现的物体物质的真实感。各类物体的质感大多体现在物体的表面。表达物体惟妙惟肖的质感是画面最重要的表现方式之一。质感的训练是绘画表现中较难的一关，不仅要多练，还应多观察、多理解，才能有所提高。下面就一般事物的质感作一个分析。

色彩除了要准确地观察，还要善于表现。色彩的表现离不开对色彩的理解与观察思考。在色彩表现的过程中，表现技法也会决定色彩表现的成败。

蔬菜、水果是静物写生中最常见的物品。特别水果，是静物绘画中的典型。水果大致可以分两大类：表面光滑的如苹果、西红柿、葡萄等，色彩鲜艳而透明，高光处倾向光源色，冷暖差别大；表面粗糙的如梨、桃子、菠萝等，表面呈漫反射，因这些水果有茸毛，故高光不明确，固有色强，环境色对其影响也较小，冷暖、明暗变化柔和。其他如白菜、花菜、葱、蒜头等都有较多的细节。因此在处理时一定要观察其整体关系，注意体积感的表达，做到既有特征，又概括明朗，下笔时要果断利落，体现出蔬菜脆嫩新鲜的感觉。对于固有色处理方面，要在保持固有色感觉的前提下，尽量找出色彩变化，这样才能使对象显得生动。像青椒的表现就要注意对体积感、色彩感、固有色等进行综合考虑，灵活运笔的同时还应注意对其固有色的处理；而对于菠萝的处理要有取舍，注意其细节及体积的表现。

1）不同颜色苹果的画法

作为色彩训练中最常见的静物之一的苹果，其质感新鲜，色彩鲜艳且饱和度高。苹果的塑造对于用色的纯、灰变化和笔触都有较高的要求，苹果塑造的成功与否将直接影响到画面效果。从构图角度讲，作为画面构成元素中的"点"，苹果往往起到了丰富和均衡画面的作用。苹果通常与果盘作为组合出现，彼此相互扶持、相互影响，注意苹果在果盘中的摆放关系。各类苹果从形态、质感、颜色等方面都不尽相同，因此习练者在日常生活中应仔细观察，多多留意各类苹果自身特有的属性。

（1）黄苹果的绘画步骤。

①观察起形。单色起形，注意果子的外形特征。用较淡的单色把苹果的外轮廓和大

体的素描关系画出来，概括出果子的基本形状、暗面及投影，注意明暗交界线的外形。如图3-10所示。掌握写生色彩的造型能力，首先在于训练观察方法。在观察对象时，尽快适应绘画的视觉规律，摆脱原来看东西的习惯，掌握用眼睛看整个所画对象的方法，即"整体观察，抓住特征"的观察法则。

图3-10　黄苹果的观察起形

　　②铺大色块。从苹果暗部和背景入手依次画出暗部、灰部、亮部，先画出它们的大致色彩冷暖关系，这样对于初学者来说，有利于把握好整体的色彩关系。铺出暗面：找准明暗交界线，用大号笔快速铺出暗面。从暗部开始上色，在画的时候用橄榄绿色加中黄色将暗部的色调画出，或者用湖蓝色加土黄色画出果子的暗部。掌握主调：理解地观察，把握主调；色彩间的反复比较。找到各种调子的色彩倾向，就能在复杂的色彩关系中找到主调，如黄苹果，主色调为黄色调，才能把握住色彩的总体效果。暗面颜色纯度最低（见图3-11）。铺出灰面：用草绿色加中黄色画出灰部或柠檬黄色加绿色画出中间过渡颜色。画时注意笔触的灵活运用，要围着高光展开，注意笔触色彩之间的明暗冷暖变化。灰面颜色的纯度最高（见图3-12）。

图3-11　铺出暗面　　　　　　　　　　　图3-12　铺出灰面

铺出亮面：用草绿色加中黄色加白色画出亮部或柠檬黄色加绿色加白色画出亮面颜色。画时注意笔触的灵活运用，要围绕高光展开。亮面颜色纯度较暗面高些（见图3-13）。铺出背景：用大笔触铺出背景，注意背景比苹果深，偏深绿有点灰。观察颜色时，一定要与苹果对比观察，找出它的明暗、冷暖倾向。铺出投影：找准投影外形，用大笔触铺出，注意投影中的反光，因受苹果色彩的影响，颜色偏暖一点，即"近纯远灰，亮冷暗暖"（见图3-14）。

图3-13　铺出亮面　　　　　　　　　　　图3-14　深入刻画

③深入刻画。深入表现苹果的灰面转折和亮面转折结构的过渡面，使其自然衔接过渡。通过转折结构所产生的黑、白、灰变化，对比观察每一个转折面的色彩深浅、冷暖区别。注意：在刻画时，用小笔触来塑造，每一笔触的外形要切合块面的形状（有什么样形状的笔形就会塑造出什么样形状的块面）。深入刻画苹果的细节，使对象更加生动、具体。深入刻画苹果窝，苹果窝由黑、白、灰三面画成。在画时要注意从暗面过渡到灰面的转折关系。如图3-14所示。画出暗部反光和环境色：注意轮廓线的虚实变化。

④整体调整。继续调整苹果亮面转折处的色调，同时调整对象的形体特征。观察背景与前景的空间衬托关系，使其画面主体突出、色彩响亮饱满、画面空间具有一定的层次美感。在调整苹果时注意可以适当把颜色的纯度提高，这样可以保持水果的新鲜度和画面响亮的层次感。如图3-15所示。

图3-15　整体调整

（2）红苹果的绘画步骤。

①观察起形。单色起形，注意果子的外形特征。用较淡的单色把苹果的外轮廓和大体的素描关系画出来，概括出果子的基本形状、暗面及投影，注意明暗交界线的外形。如图3-16所示。

图3-16 红苹果的观察起形

②铺大色块。从苹果暗部和背景入手依次画出暗部，铺出暗面：找准明暗交界线，用大号笔快速铺出暗面。从暗部开始上色，以固有色偏深和环境色为主，在画的时候用深红色加群青色和深紫色将暗部的色调画出，或者用深红色加紫罗兰色和少许黑色迅速将果子暗部的大关系画出。如图3-17所示。

铺出灰面：灰面以固有色为主。中间的过渡色要鲜艳，可以直接调大红色加朱红色画出，或者用大红色加少许浅绿色，底面加少许的土黄色，画出中间过渡颜色。画时注意笔触的灵活运用，要围着高光展开，注意笔触色彩之间的明暗冷暖变化。灰面颜色的纯度最高。如图3-18所示。

铺出亮面：亮面以光源色和固有色为主，用朱红色加柠檬黄色加白色画出亮部。画时注意笔触的灵活运用，要围着高光展开。亮面颜色纯度较暗面高些。如图3-19所示。

铺出背景：用大笔触铺出背景，注意环境色的运用，背景比苹果深，偏深绿有点灰，观察颜色时，一定要与苹果对比观察，找出它的明暗、冷暖倾向。

铺出投影：找准投影外形，用大笔触铺出，注意：投影中的反光受苹果固有色的影响，偏暖一点，远处偏灰再加点光源色，遵循"近纯远灰，亮冷暗暖"原则。一般来说，光源色为暖色，投影为冷色，反之，光源色为冷色，投影为暖色。

图3-17　铺出暗面　　　　　　　　图3-18　铺出灰面

③深入刻画。进一步强化亮面的色彩关系和灰面层次的过渡，用渐变色把环境色表现出来。再具体刻画苹果灰面及明暗交界线附近的层次，使对象的色彩及形体更加丰富。深入刻画苹果窝，苹果窝由黑、白、灰三面画成。在画时要注意从暗面过渡到灰面的转折关系，再画出暗部反光和环境色，注意轮廓线的虚实变化。如图3-19与图3-20所示。

图3-19　铺出亮面　　　　　　　　图3-20　深入刻画

④整体调整。继续调整苹果亮面转折处的色调，同时调整对象的形体特征。观察背景与前景的空间衬托关系，使其画面主体突出、色彩响亮饱满、画面空间具有一定的层次美感。如图3-21所示。

苹果的表现要领：苹果表面光滑且皮薄，虽是球体，但要注意"圆中带方"，不可太圆。画亮部和中间色调时用笔要干净利落，从整体出发，加强其冷暖对比，使其色彩感丰富。

图3-21　整体调整

2）梨的画法

梨在形状上属于不现则的球体，表面有微妙的起伏，造型中应先遵从圆球体的结构进行造型。如图3-22中的实物，背光区域为暗面，受光区域上部是亮灰面，中间区域为纯度较高的面，相当于一圈灰面。梨的表皮没有如苹果般的光泽度，所以高光和反光都较弱；梨的固有色本身明度较高，色彩变化比较微妙，在特殊情况下应注意加强亮、暗部对比，以增强体积感。亮部的边缘扫上适量背景的颜色，使得物体能够融入画面之中。

①观察起形。深色起形，注意梨的外形特征。以梨的窝部为准先看准梨的透视，再用深色把梨的外轮廓和大体的素描关系将外形概括勾勒出来，注意概括出梨的基本形状、暗面、投影及明暗交界线的外形。如图3-22所示。

图3-22　梨的观察起形

②铺大色块。从梨暗部和背景入手依次画出暗部、灰部、亮部。铺出暗面：找准明暗交界线，用大号笔快速铺出暗面，从暗部开始上色，用橄榄绿色加土黄色将梨的暗部画出；铺出灰面：用中黄色加绿色大胆画中间过渡色；铺出亮面：用柠檬黄色加白色画出亮部。如图3-23所示。

图3-23　铺大色块

③深入刻画。进一步强化亮面的色彩关系和灰面层次的过渡，用渐变色把环境色表现出来，再具体刻画梨的灰面及明暗交界线附近的层次，使对象的色彩及形体更加丰富。深入刻画梨窝和梨把的细节，梨窝和梨把都由黑、白、灰三面画成。在画梨窝时要注意从暗面过渡到灰面的转折关系，梨把画成圆柱体，粗细灵动，不要画得过粗。再画出暗部反光和环境色，注意轮廓线的虚实变化。如图3-24所示。

④整体调整。调整亮部颜色过渡色和暗部的环境色，同时调整对象的形体特征。观察背景与前景的空间衬托关系，使其画面主体突出，色彩响亮饱满，画面空间具有一定的层次美感。如图3-25所示。

图3-24　深入刻画　　　　　　　　　　　图3-25　整体调整

3）香蕉的画法

香蕉在日常练习中一般以成组的形式出现，多个香蕉呈扇形展开，从侧面看为梯形。在刻画多个香蕉时可以先把它们看成是一个物体来表现，在此基础上再进行区分刻画，在刻画的时候应注意每根香蕉的前后层次关系。香蕉前面部位的颜色较亮、较纯，形体转折较为清晰，香蕉后面部位的颜色无论是从明度上还是从形体上都要比前面的

弱，纯度上也比前面的要灰、要冷。

①观察起形。深色起形，注意香蕉的外形特征。以香蕉的外部形状为准先看准香蕉的透视，再用深色把香蕉的外轮廓和大体的素描关系将外形概括勾勒出来，注意概括出香蕉的基本形状、暗面、投影及明暗交界线的外形。如图3-26所示。

图3-26　香蕉的观察起形

②铺大色块。从香蕉暗部和背景入手依次画出暗部、灰部、亮部。铺出暗面：找准明暗交界线，用大号笔从暗部开始上色，用橄榄绿色加中黄色将暗部画出；铺出亮面：用中黄色加柠檬黄色加白色画出亮部；铺出灰面：用中黄色加绿色大胆画出中间过渡色，要注意香蕉中间固有色色彩微妙的过渡。如图3-27所示。

图3-27　铺大色块

③深入刻画。画出背景，调整好香蕉，刻画出小的细节。如深入刻画香蕉把和顶的细节，香蕉把和顶也都由黑、白、灰三面画成。在画香蕉把和顶时要注意从暗面过渡到灰面的转折关系，香蕉把画成棱柱体，香蕉形体结构有明显的转折面，明暗冷暖各有不同，用略深的颜色勾勒出香蕉的棱。再画出暗部反光，用环境色加点土黄色和翠绿色，遵照"亮暖暗冷"的原则，注意暗部反光及轮廓线的虚实变化。如图3-28所示。

④整体调整。调整环境色和背景前后的冷暖关系。调整亮部颜色过渡色和暗部的环境色，同时调整对象的形体特征。观察背景与前景的空间衬托关系，使画面主体形态生动、色彩饱满、空间效果强。如图3-29所示。

图3-28 深入刻画 图3-29 整体调整

2.蔬菜类单体写生训练

1）白菜的画法

白菜的塑造较为复杂，可把白菜看作一头宽一头窄的圆柱体，注意整体的虚实关系。白菜的绘画重点在于它的结构穿插较为复杂，刻画时就要注意概括。注意环境色对其的影响，白色不宜多加，否则会显得粉气。要注意菜叶的结构不要画得太碎，先整体铺好大色块后，再用灵动的笔触带出即可，可用干湿并用的画法表现。

①观察起形。用深色勾勒出白菜大的外形，注意白菜的外形特征。以白菜的外部形状为准，先看准白菜的透视，再用深色把白菜的外轮廓和大体的素描关系将外形概括勾勒出来，注意概括出白菜的基本明暗关系。如图3-30所示。

图3-30 白菜的观察起形

②铺大色块。从白菜暗部开始上色，画出暗部、灰部、亮部。铺出暗面：找准明暗交界线，用大号笔从暗部开始上色，在画菜叶颜色的时候用橄榄绿色加土黄色加白色将暗部画出；铺出亮面：用草绿色加柠檬黄色加白色画出亮部；铺出灰面：用中黄色加绿色大胆画出中间过渡色，要注意白菜中间固有色色彩微妙的过渡。如图3-31所示。

图3-31　铺大色块

　　③深入刻画。画出背景，调整好白菜，刻画出白菜的小细节。如深入刻画白菜叶脉和顶的细节，白菜叶脉和顶也都由黑、白、灰三面画成。在画白菜本身时要注意从暗面过渡到灰面的转折关系，白菜叶脉画成细柱体，白菜底部形体结构有明显的转折面，明暗冷暖各有不同，最后用略深的颜色勾勒出白菜的顶柱。再画出暗部反光，用环境色加点土黄色和翠绿色，遵照"亮暖暗冷"的原则，注意暗部反光及轮廓线的虚实变化。如图3-32所示。

图3-32　深入刻画

　　④整体调整。调整白菜叶子的虚实变化和冷暖关系。调整亮部颜色过渡色和暗部的环境色，同时调整对象的形体特征。观察背景与前景的空间衬托关系，使其画面主体形象生动、色彩饱满、空间效果好。如图3-33所示。

图3-33　整体调整

2）茄子的画法

茄子的外形可概括为一个圆锥体，所以可根据圆锥体的作画要领区分其明暗关系，并且用笔要根据形体的走向来铺出，最终画出强烈的立体感。

①观察起形。用深色勾勒出茄子大的外形，注意茄子的外形特征。以茄子的外部形状为准，先看准茄子的透视关系——上细下粗。茄子画法和萝卜相似，要想画好茄子，一是找准明暗交界线，分出亮暗面，表现出体积；二是用深色把茄子的外轮廓和大体的素描关系将外形概括勾勒出来，注意概括出茄子的基本明暗关系。如图3-34所示。

图3-34　茄子的观察起形

②铺大色块。从茄子暗部开始上色，画出暗部、灰部、亮部。铺出暗面：找准明暗交界线，用大号笔从暗部开始上色，调茄子颜色时要准确，可直接使用黑色加紫罗兰色和少量的土黄色、白色和蓝色等颜色，也应调和一些近色和冷色，使茄子颜色饱和，并且其反光不强烈。最后生动地点出茄子表面的光泽，做出强烈的光滑质感。要注意茄子中间固有色色彩微妙的过渡。如图3-35所示。

图3-35　铺大色块

③深入刻画。画出背景，调整好茄子整体颜色，刻画出茄子的小细节。如深入刻画茄子梗和茄裤的细节，茄子梗和茄裤也都由黑、白、灰三面画成。在画茄子梗和顶时要注意从暗面过渡到灰面的转折关系，茄子梗画成细柱体，茄裤形体结构有明显的转折面，明暗冷暖各有不同，最后用略浅的颜色勾勒出茄子的高光。画暗部反光用环境色加点橘红，遵照"亮暖暗冷"的原则，注意暗部反光及轮廓线的虚实变化。如图3-36所示。

图3-36　深入刻画

④整体调整。调整茄子梗和茄裤的虚实变化与冷暖关系。调整亮部颜色过渡色和暗部的环境色，同时调整对象的形体特征。观察背景与前景的空间衬托关系，使画面主体形象生动、色彩饱满、空间效果好。如图3-37所示。

图3-37　整体调整

3. 陶罐、玻璃、金属器皿类单体写生训练

1）陶罐的画法

在色彩训练中，器皿是最为常见的训练内容，不过常见的题材不见得是容易表现好的题材。在作画之前，应先了解其特点：该类物体的造型粗犷而厚重，色彩含蓄而稳重。常见的器皿类物品种类繁多，较为常见的有陶罐（重色、浅色、上釉、磨砂等）、瓷瓶（重色、浅色）、玻璃器皿（有色、无色）、金属器皿（不锈钢、铁、铜制器等）、塑料瓶等。它们常常以主体物的形式出现在画面之中，位于视觉中心，在画面中的地位是重中之重，它在一定程度上决定了画的好坏与否。

①观察起形。用深色勾勒出陶罐大的外形，注意陶罐的外形特征。以陶罐的外部形状为准，先看准陶罐的透视，再用深色把陶罐的外轮廓和大体的素描关系将外形概括勾勒出来，注意概括出陶罐的基本明暗关系。注意罐口与底形的圆弧形状及椭圆上下不同位置的宽窄变化（曲线的透视关系），颈部与瓶体的连接关系、明暗程度、形状及色彩上的差别等。如图3-38所示。

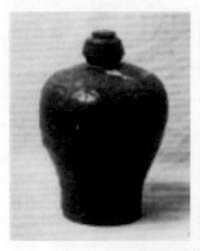

图3-38　陶罐的观察起形

②铺大色块。从陶罐最暗部开始上色，画出暗部、灰部、亮部。铺出暗面：找准明暗交界线，用大号笔从暗部开始上色，用深红色加土黄色加熟褐色将陶罐暗部画出；铺出亮面：用大红色加土黄色画出亮部；铺出灰面：用大红色加赭石色大胆画出中间过渡色，要注意陶罐中间固有色色彩微妙的过渡。如图3-39所示。

铺色的第一步要先分清罐子的受光面和背光面，再去考虑它的灰面、转折面。亮部颜色选取一种主要的颜色呼应色调，后续丰富细节时添加灰颜色，使细节更加充分，丰富颜色的技法可采用不搅匀的调色方式，让颜色交织相揉却又有丝丝保留，面积小不易跳出，又能在视觉上丰富画面关系。从塑造的角度来说，陶瓷类物品质地硬实、色泽油亮，刻画时注意其质感的表现，用笔肯定、干脆。同时，要注意罐口与底形呈圆弧的形状，椭圆向上、向下不同位置的宽窄变化（透视以圆的基本透视规律为基础），即颈部与瓶体的穿插关系。要用最简单的几何结构去理解各类复杂的物体，会取得事半功倍的效果。

图3-39　铺大色块

③深入刻画。画出背景，调整好陶罐，刻画出陶罐的小细节。如深入刻画陶罐瓶颈口和把的细节，陶罐瓶颈口和把也都由黑、白、灰三面画成。在画瓶颈口和把时要注意从暗面过渡到灰面的转折关系，瓶颈口和把画成细柱体，陶罐底部形体结构有明显的转折面，明暗冷暖各有不同，最后用略深的颜色勾勒出陶罐的罐口和把。

画出暗部反光，用上环境色，遵照"亮暖暗冷"的原则，注意暗部反光及轮廓线的虚实变化。陶罐的质地有上釉和没上釉两种，上釉的器皿表面光滑有光泽，反光较强，高光亮而明显，表现时用色要饱和、浓重；没上釉的器皿表面较粗糙，反光较弱，没有明显的高光，用色可适当干枯些、凝重些。如图3-40所示。

④整体调整。调整整体陶罐外形的虚实变化和冷暖关系。调整亮部颜色过渡色和暗部的环境色，同时调整对象的形体特征。观察背景与前景的空间衬托关系，使画面主体形象生动、色彩饱满、画面空间效果好。如图3-41所示。

图3-40　深入刻画　　　　　　　　　　　图3-41　整体调整

2）酒瓶的画法

玻璃器皿常以花瓶、酒瓶、玻璃杯等方式出现在绘画中，这类物品具有较强的自身特性：透明的质感，反光和高光都比较强烈，在刻画时应考虑周全，必须考虑到其背景处颜色的表现。同时其具有较强的透光性，所以光线会穿过玻璃，在其直射方向的阴影上，会出现反常的亮光。这类物体一般边缘相对较重，特别是玻璃切面，而中间偏亮灰，在塑造时需要根据实际光线定夺微妙的色彩变化。

①观察起形。用深色勾勒出酒瓶大的外形，注意酒瓶的外形特征。以酒瓶的外部形状为准，先看准酒瓶的透视，再用深色把酒瓶的外轮廓和大体的素描关系将外形概括勾勒出来，注意概括出酒瓶的基本明暗关系。如图3-42所示。

图3-42　酒瓶的观察起形

②铺大色块。从酒瓶暗部开始上色，画出暗部、灰部、亮部。铺出暗面：找准明暗交界线，用大号笔从暗部开始上色，最好一次画出，以获得干脆透明的色彩效果。在画暗面颜色的时候用橄榄绿色加土黄色加白色将暗部画出；铺出亮面：用草绿色加柠檬黄色加白色画出亮部；铺出灰面：用中黄色加绿色大胆画出中间过渡色，要注意酒瓶中间固有色色彩微妙的过渡。如图3-43所示。

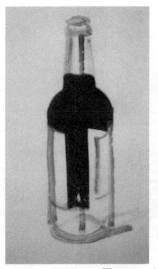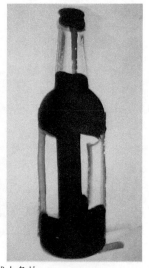

图3-43　铺大色块

　　③深入刻画。画出背景，调整好酒瓶，刻画出酒瓶的小细节。如深入刻画酒瓶瓶颈和口的细节，酒瓶瓶颈和口也都由黑、白、灰三面画成。在画酒瓶瓶颈和口时要注意从暗面过渡到灰面的转折关系，酒瓶瓶颈和口画成细扁圆柱体，酒瓶底部形体结构有明显的转折面，明暗冷暖各有不同，用略深的颜色勾勒出酒瓶的瓶贴。再画出暗部反光，将环境色加上去，以免颜色太跳，注意暗部反光及轮廓线的虚实变化。如图3-44所示。

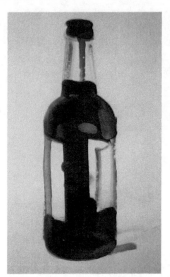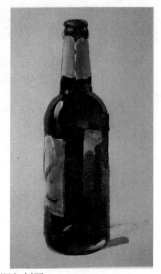

图3-44　深入刻画

　　④整体调整。调整酒瓶的虚实变化和冷暖关系。调整亮部颜色过渡色和暗部的环境色，同时调整对象的形体特征。观察背景与前景的空间衬托关系，使画面主体形象生动、色彩饱满、空间效果好。在处理最后瓶身上的广告文字时不要过于清晰，以免影响主体虚实关系，如图3-45所示。

图3-45 整体调整

3）饮料瓶的画法

饮料瓶常以可口可乐瓶、矿泉水瓶等方式出现在绘画中，这类物品具有较强的自身特性：透明的质感，反光和高光都比较强烈，在刻画时应考虑周全，必须考虑到其背景处颜色的表现。同时其具有较强的透光性，在塑造时需要根据实际光线定夺微妙的色彩变化。

①观察起形。用深色勾勒出饮料瓶大的外形，注意饮料瓶的外形特征。以饮料瓶的外部形状为准，先看清饮料瓶的透视，再用深色把饮料瓶的外轮廓和大体的素描关系将外形概括勾勒出来，注意概括出饮料瓶的基本明暗关系。如图3-46所示。

图3-46 饮料瓶的观察起形

②铺大色块。从饮料瓶暗部开始上色，画出暗部、灰部、亮部。铺出暗面：找准明暗交界线，用大号笔从暗部开始上色，在画饮料瓶暗部颜色的时候用黑色加深红色加少量的蓝色把环境色表现出来；铺出亮面：用草绿色加柠檬黄色加白色画出亮部；铺出灰面：用深红色加大红色加少量白色来画瓶子中间的过渡色。如图3-47所示。

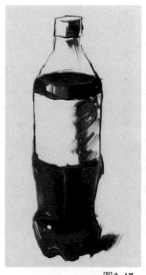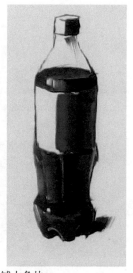

图3-47 铺大色块

③深入刻画。画出背景，调整好饮料瓶，刻画出饮料瓶的小细节。如深入刻画饮料瓶盖和瓶顶的细节，饮料瓶盖和瓶顶也都由黑、白、灰三面画成。在画饮料瓶盖和瓶顶时要注意从暗面过渡到灰面的转折关系，饮料瓶盖和瓶顶画成细柱体，饮料瓶底部形体结构有明显的转折面，明暗冷暖各有不同。画出暗部反光，将环境色加上去，以免颜色太跳，注意暗部反光及轮廓线的虚实变化。如图3-48所示。

图3-48 深入刻画

④整体调整。调整瓶子的虚实变化和冷暖关系。调整亮部颜色过渡色和暗部的环境色，同时调整对象的形体特征。观察背景与前景的空间衬托关系，使其画面主体形象生动、色彩饱满、空间效果好。

为了更好地表现对象的特征，可以把瓶子上的商标画出来，画时要注意明暗的转折变化。在处理中间过渡色时要注意饮料瓶中间固有色色彩微妙的过渡。如图3-49所示。

图3-49　整体调整

4）高脚杯的画法

玻璃器皿常以高脚杯、玻璃杯等方式出现在绘画中，这类物品具有较强的自身特性：透明的质感，反光和高光都比较强烈，在刻画时应考虑周全，必须考虑到其背景处颜色的表现。同时玻璃器皿具有较强的透光性，所以光线会穿过玻璃，在其直射方向的阴影上，会出现反常的亮光。这类物体一般边缘相对较重，特别是玻璃切面，而中间偏亮灰，在塑造时需要根据实际光线定夺微妙的色彩变化。

①观察起形。用深色勾勒出高脚杯大的外形，注意高脚杯的外形特征。以高脚杯的外部形状为准，先看清高脚杯的透视，再用深色把高脚杯的外轮廓和大体的素描关系将外形概括勾勒出来，注意概括出高脚杯的基本明暗关系。如图3-50所示。

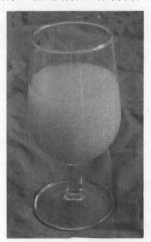
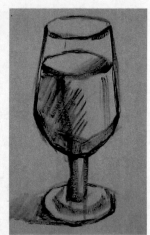

图3-50　高脚杯的观察起形

②铺大色块。从高脚杯暗部开始上色，画出暗部、灰部、亮部。铺出暗面：找准明暗交界线，用大号笔从暗部开始上色，在画液体颜色的时候用橄榄绿色加土黄色加白色将暗部画出；铺出亮面：用草绿色加柠檬黄色加白色画出亮部；铺出灰面：用中黄色加绿色大胆画出中间过渡色，要注意杯子中间固有色色彩微妙的过渡。如图3-51所示。

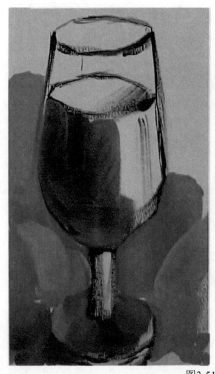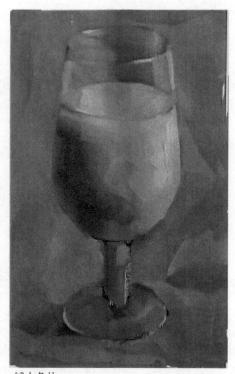

图3-51　铺大色块

③深入刻画。玻璃、透明塑料制品等透明物体和半透明物体的明暗交界线不明确，反光和高光较多，又受环境色影响。这一类对象一般都先以背景或玻璃固有色穿插背景为基调，再深入刻画。画出背景，调整好高脚杯，刻画出高脚杯的小细节。如深入刻画高脚杯液体面和口的细节，高脚杯液体面和口也都由黑、白、灰三面画成。在画高脚杯液体面和口时要注意从暗面过渡到灰面的转折关系，高脚杯底座形体结构有明显的转折面，明暗冷暖各有不同，最后用略深的颜色勾勒出高脚杯的顶柱。

在画高脚杯口时要注意高脚杯的透明度、反光位置、杯口厚度与高光点，明确高脚杯反光用上环境色。用白色加点土黄色，下笔要干脆利落。注意杯身前后反光与暗部反光及轮廓线的虚实变化。如图3-52所示。

④整体调整。器物的体量关系应结合环境色，注意高光的取舍，特别应注意盛水的透明对象的背光面可能比受光面明亮。调整高脚杯的虚实变化和冷暖关系。调整亮部颜色过渡色和暗部的环境色，同时调整对象的形体特征。观察背景与前景的空间衬托关系，使画面主体形象生动、色彩饱满、空间效果好。最后提上高光，整体调整外形特征，加强环境色。如图3-53所示。

图3-52 深入刻画　　　　　　　　　图3-53 整体调整

　　水粉画中会遇到很多玻璃容器，它们最大的特点就是皆为透明物体。出现玻璃容器在画面中有两种情况：一是玻璃容器中装有无色透明液体；二是玻璃容器中装有有色液体。像这一类物体的出现一般只是在画面中做陪衬或提亮画面的效果，因此在作画时就一定要表现出其透明与力量感。

　　玻璃容器中装有无色液体，遇到这种情况是比较容易绘制的。首先，画好玻璃容器的衬布或背景。然后将容器四周的轮廓用细峰笔勾勒（容器的口、底部等边缘）两端，颜色用白色加入少量的水混合的颜色（纯度要高，但是要采用湿画法），由于这些部位会反映出周围衬布或背景的颜色，所以，画透明质地的物体时千万不要留在最后时画，一定要在画背景的时候把这些颜色调出来的同时也顺带着把玻璃容器所反射的颜色表现出来。杯子内若装有有色液体，需留意液体表面的色彩，用小笔表现出液体平面边缘时，在画面背景色颜色平面上要再点几笔反光色的颜色。最后，在给玻璃容器上色时，边缘处的提亮不要太强，在保持整体过渡匀称的同时，让容器的质感失真。

　　总的来说，遇到玻璃容器时，要注意三点：一是光源方向，二是反光色，三是容器边缘线勾勒（杯口与杯底）。这就要求在日常练习中经常要概括总结画这一类物体的规律，形成自己的条件反射。

　　5）不锈钢器皿的画法

　　常见的金属材质的器皿有不锈钢的、铁质的、铜质的等，其中画不锈钢器皿的难度较大。相对来说，不锈钢器皿的反光强烈，受周边环境的影响较大；铜质的器皿次之，其表面光滑，但反光并不像不锈钢器皿那么强烈；铁质的器皿表面较为粗糙，受周边环境的影响较小，该类材质可重点表现其表面微妙的质感。

　　不锈钢器皿的绘画对于学生来说是色彩练习中难度较大的一种题材，但只要了解它

的一些主要特征，就能化难为易：不锈钢受环境的影响较大，具有强烈的反光；其本身的固有色为深灰色；亮部与暗部间的色彩具有较大的跳跃性；形体复杂的不锈钢器皿通常有多处高光，且各处高光有着虚实强弱的变化。

①观察起形。不锈钢等金属制品质地坚硬、表面光滑、对于光的反射强烈，有明确的色彩明暗变化，色彩变化复杂，对于环境有很大反映。瓷器等物品中较深色的物品，反映环境色也很强，因此，作画时一定要把握最自然的固有色感觉，不能面面俱到，并要尽可能表现色彩变化。

用深色勾勒出不锈钢锅大的外形，注意不锈钢锅的外形特征。以不锈钢锅的外部形状为准，先看清不锈钢锅的透视，再用深色把不锈钢锅的外轮廓和大体的素描关系将外形概括勾勒出来，注意概括出不锈钢锅的基本明暗关系。如图3-54所示。

图3-54　不锈钢器皿的观察起形

②铺大色块。从不锈钢锅暗部开始上色，画出暗部、灰部、亮部。铺出暗面：找准明暗交界线，用大号笔从暗部开始上色，在画不锈钢锅颜色的时候用橙色加土黄色加白色将暗部画出；铺出亮面：用草绿色加柠檬黄色加白色画出亮部；铺出灰面：用中黄色加绿色大胆画出中间过渡色，要注意不锈钢锅中间固有色色彩微妙的过渡。如图3-55所示。

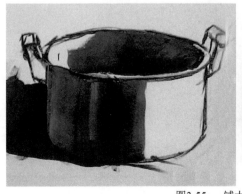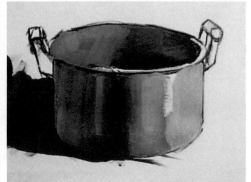

图3-55　铺大色块

③深入刻画。在塑造时需要根据该器皿的特征来刻画。首先确立它的固有色，注意

拉开亮部与暗部的冷暖关系，注意面与面之间的明度差异，从整体出发，其环境色不可太过出挑，要把它们统一在不锈钢器皿的固有色之中，在固有色的基础之上再加大明暗变化。如图3-56所示。

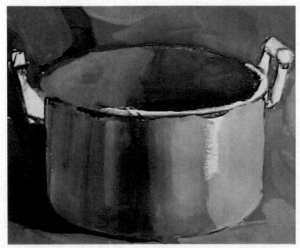

图3-56　深入刻画

④整体调整。在调整时注意高光与反光的表现，其高光和反光强烈，需要对其位置进行经营，并且注意处于不同位置的明度差异也应有所变化，用笔应肯定、利落。有些不锈钢器皿的个别部位为塑料材质，在表现时要注意将其区别于不锈钢的质感，其表面不是很光滑，故没有明显的高光和反光，用笔应较干，稍带区分其明暗即可。如图3-57所示。

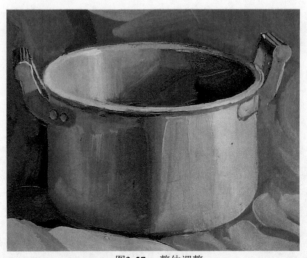

图3-57　整体调整

3.2.4　任务总结

通过对单体静物的训练了解水粉画写生的观察方法和写生色彩的变化规律。学会正确的观察方法，初步掌握单体静物写生的色彩变化规律，为下一步色彩深入作好铺垫。

3.2.5　能力拓展

（1）主题：水粉画"单体"小稿训练。

（2）形式：学会运用技法和色彩关系进行"单体塑造"练习。

①不同颜色的葡萄。在塑造葡萄时，将整串葡萄视为一个整体，分清其明暗部分，然后就亮部和暗部交界线的几颗葡萄进行细致刻画，其他部分简单处理，勿将对比拉大，应保持好其通透的本质。注意：葡萄蒂部尤为关键，只因颗粒略微稀疏，蒂部显露，刻画时应顺其结构添加蒂部，勿随意添加，否则显得格外突兀。如图3-58所示。

图3-58　"不同颜色"葡萄练习

②不同状态的苹果。继续进行苹果色彩练习。从形状上看，苹果各不相同，果皮表面光泽度高，所以苹果的高光和反光较为明显。橘子刻画有点类似于苹果，由于摆放不一，所以在刻画时应区分开来。在此基础上根据苹果的结构和光源进行细致刻画，在画苹果的果蒂时可以用笔触较小的笔或用水粉笔的笔头，以点的画法表现即可。注意颜色区分与方向的明暗变化。从颜色上看，苹果纯度较高，表皮比较光滑，所以高光和反光都比较明显，应注意表现其在不同环境中所受的颜色影响。注意区分亮、灰、暗三大层次之间的亮暗和冷暖关系。如图3-59所示。

图3-59　"不同状态"苹果练习

（3）简单的单体物体塑造练习，进一步了解和掌握常用的静物单体技法与技巧，以及色彩调配与色彩的变化规律的实际应用。如西瓜、玻璃器皿、陶罐、不锈钢器皿等。如图3-60～图3-64所示。

图3-60　不同环境苹果组合练习

图3-61　水果练习

图3-62 玻璃器皿单体练习

图3-63 陶罐单体练习

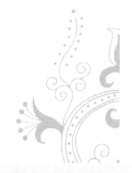

图3-64　不锈钢单体练习

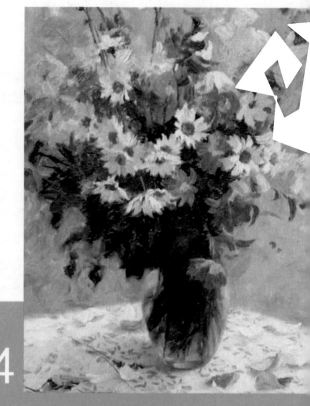

项目 4

水粉静物组合写生训练——提高篇

学习目标：学习如何画水粉静物组合画，进一步了解水粉画特点、颜料特性及工具的使用，理解构图方法，掌握观察理解色彩的变化规律，熟悉水粉常用的表现技法，学会表达水粉静物写生中组合体的写生与表现。

学习重点：水粉静物组合体技法表现。

学习难点：色彩的变化规律，色彩的感知能力。

任务 4.1 陶罐、陶瓷、水果类组合写生训练

4.1.1 任务引入

陶罐、陶瓷、水果类组合写生是学生训练造型能力、研究色彩规律、理解和表达物象能力的第二个阶段。组合类写生是在第一个阶段基础上的提升，内容较为繁杂综合。通过绘画组合训练和学习，使学生进一步提高理解色彩的基本规律及原理，培养学生正确的观察方法及色彩感知能力，逐步掌握色彩造型和色彩表现的基本规律，并在实践中培养色彩写生的综合表现能力。

4.1.2 任务分析

为了更好地把握水粉画的色彩关系，应进入到第二个比较繁杂的写生和临摹阶段，只有这样，才能更好地消化和掌握塑形结构转折变化及色彩规律。静物写生质感指艺术品所表现的物体物质的真实感。各类物体的质感大多体现在物体的表面，表达物体惟妙惟肖的质感是画面最重要的表现方式之一。质感的训练是绘画表现中较难的一关，不仅要多练，还应多观察、多理解，才能有所提高。下面我们就一般事物的质感作一个分析。

4.1.3 知识解析

水粉静物组合写生训练，就是要培养学生综合的艺术观察能力、艺术表现能力和审美鉴赏能力。在色彩写生训练中，除了要学会观察、感受、分析对象的各种视觉信息，更重要的是对动手能力的训练与培养，使眼、脑、手能协调配合，将眼睛看到的物体，脑中浮现的效果用写生的方式完美地表现出来，形成理想的视觉艺术图像。

色彩静物组合是由静物的形体、色彩、明暗、材质、空间等诸元素在技巧运用下的综合体现。因此，色彩静物默写就是在这些元素上做"文章"。在观察后，不要急于动笔，要仔细审题，看清要求，先打打腹稿，在头脑中构思出几张画面，然后加以比较，有意识地取舍，最终留下自己设想的满意画面。

静物写生可以描绘日常生活中的很多物品。如瓶瓶罐罐、蔬菜瓜果、花草树木、生活用品、生产工具等。可以间接地反映人们的生活，表达一定的主题思想，具有独特的审美价值。由于静物的造型相对简单，并具有静止的特点，所以作画者能够从容地研究

对象的形状、颜色和质感。作画者循序渐进地掌握静物写生的要领，为以后表现复杂的对象打下良好的基础。

陶罐、水果是静物组合写生时色调的综合应用。无论是灰色与纯色的结合，还是互补色的运用，总之，它不再是一个很单一的色彩画面，而是综合了各种色调。注意：因水粉画静物较多及颜料干湿变化较大的特点，容易造成颜色与颜色、笔触与笔触衔接的困难，因此不宜反复地修改，也不能作画时间过长，一幅水粉画的写生从开始到完成分成几个明确的阶段。我们反复强调：由整体到局部，再由局部回到整体的作画方法，始终关照大局，做到局部服从整体。对于初学色彩写生者，能够认真地按照步骤与方法来进行训练，是十分必要的。

1. 布置静物

静物布置的好坏直接影响作画者的情绪和作画的进程，以及最后的效果。布置静物首先要确定主体，然后考虑其他物体的大小、远近分布、疏密程度及层次。最主要的是衬布的颜色要和静物融合，最后组成一幅美丽的画。具体在构图时要注意以下几点。

（1）画面上物体的分布应有高低、疏密、呼应、大小等节奏上的变化，以确定好主体，并使其大小、远近得当，适于构图上的横竖变化。其次，从整体上来看，作画者要考虑物品放置的疏密程度和前后层次关系，主体物的位置既不能放得靠边，也不能放在画面的正中位置，要考虑主体物是否突出。环境或背景的配置要得体，不能片面地认为衬布只是作为背景而忽略其作用。只有认真设计，组合一组静物，才能使色彩的构成给人以美感。

（2）观察和分析画面上多种颜色是否同处于一个统一色调之中。色彩的色块如何分割、色彩的秩序如何搭配，心里有了一个较完整的画面效果后再动笔分割大块的形。

（3）对同一组静物写生，不同的角度变化也很多，有的可用横向构图，有的则利用竖向构图更好，有时个别物体的位置可根据实际需要在画面上略作一些调整。好的构图安排，首先在画面分割上是平衡的。同时，画面的主体空间应有一个视觉审美中心，好的构图是作品的品质和修养的体现，是对艺术理解程度的深浅和作品成败的关键。

2. 构图起稿

选择一个合适的角度和视点，用单色小笔起稿，准确画出主体物与其他物体的比例、结构、形体及透视关系，并且画出大致的素描关系。画大关系的单色一般选择较深的褚石、群青、普蓝、熟褐等颜料。

注意：要准确地画出物体不同的比例、结构、形体和透视关系。起完形体后可随手表现出大关系。如图4-1所示。

图4-1　观察起形

3. 铺大色块

首先要确定整体色调，一般先画衬布和背景，然后画物体，这样可以更好地将物体与背景融合为一体，并且更有心情画进去。

铺大色块是着色的开始，要把握住对静物第一印象的新鲜感觉，从整体着眼，从主体物入手。把暗部色彩画准后，再画明暗交界线及中间色，然后逐步向亮部推移，最后加亮光。也可以从大面积的中间色画起，然后加暗部和亮部。

对于初学者，在色彩写生时最好按绘画顺序进行。画第一遍色的目的是组织色调，解决大的色彩关系。从铺整体的色彩关系开始，不要一开始就把注意力放在描写细节上，也不要一件物体一件物体地孤立起来画，而要统观全局，组织整个画面的色调。

画第一遍色一般从暗的和深的色块开始，用较大的笔，调较薄的或不薄不厚的颜色画大块的色彩关系。将背景、主体物、桌面的区别及它们间的色彩关系画出来，然后将物体受光面的色彩画出来，使画面形成一个基本色调。注意背景环境和几件物体在色彩上的冷暖差异，它们的对比要和谐。整体的比较大的色块冷暖倾向关系力求画准，以表现出色调总的倾向。画时胆子要大，心要细，既要有激情又要稳重，放开笔，注意形体转折面，不能将已经画好的地方盖掉；但也不能放不开笔，甚至在每个物体的轮廓处留下生硬的边缘线，造成色彩间互不衔接的效果，给下一步作画带来很多困难。在铺大色调时应根据水粉画的特点，用色时采用先湿后干，先薄后厚，先深后浅的步骤，最低限度地使用"白粉"。把大色调铺得既主体突出又与其他各部分衔接得自然，给后续进入刻画和塑造形体阶段打下好的基础。如图4-2所示。

图4-2　铺大色块

4. 深入刻画

颜色过渡要进行调整，笔触要根据物体体积摆笔，注意转折，以及形体的明暗、冷暖关系，不要拖泥带水和使整体的色彩关系变化。

第一遍上色解决大的色彩基调之后，即可进入深入刻画和塑造阶段。对静物每一个部分进行塑造，这是水粉画写生创作最艰苦的时期，这个阶段的主要任务是用色彩充分地塑造对象的形体结构、质感和空间。可以从主体部分开始画起，随后塑造每一个静物局部的结构和形体及色彩空间等关系。在完成某一部分的塑造过程中不要忘记整体关系。要经常保持整体看、局部画。局部画又不能画得过分，要适可而止。要不断地将描绘的局部和其他部分相比较，使形体更为确切，色彩更为结实，造型更为概括，画面更为完整。

有的绘画者在涂大色调后，过早地从局部画起来了，在一个局部反复地涂色，画面会产生僵硬、腻的现象，以至深入不下去。此时就需要先画其他部分，然后再调整这部分关系，或者洗掉重画。深入刻画的过程，既有普遍画，又有重点画，两者是相辅相成、互相制约的过程。一个局部画得完美，相形之下可能其他部分就感不足，这时就必须调整，使画面逐渐深化完善起来，直到最后完成。如图4-3所示。注意：要准确地画出物体不同的比例、结构、形体和透视关系，起完形体后可随手表现出大关系。

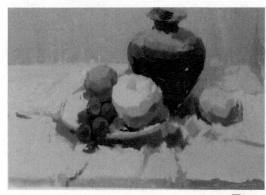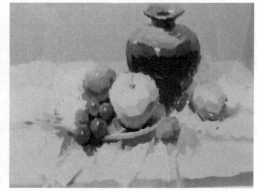

图4-3　深入刻画

5. 整体调整

全面刻画完对象后，检查一下整体的色调及和谐的统一关系。同时对个别局部的细节进行调整，减弱琐碎次要的细节，加强重点物体的点睛之笔。高光、罐口、杯盘的边缘都需精心地表现和收拾，这是色彩写生的最后一个阶段。调整阶段的主要任务是从大的整体关系出发，对画面进行全面检查，调整和修改画面不入调的局部色彩。这个阶段的工作是对画面进行最后润色。对那些重点物体，赋予画龙点睛之笔。突出主体，放弃一些不必要的细节关系，努力使画面的物体鲜明生动、和谐统一。

最后就是调整了，把画放到远处，观察画面的亮度与灰度关系，黑、白、灰关系，把自我感觉不舒服的地方进行调整和丰富。

画面的每一个部分都已进入深入刻画阶段之后，各部分可能会出现与整体不协调的现象，这样对整体会有所破坏。这时，就要跳出局部的小圈子，检查整个画面，做出适

当调整。调整中的着眼点，第一应是对空间层次的处理，前后是否能拉开距离，虚实关系是否得当。其次还要在某些次要部分或不应该过分实在的部分做减弱处理，以求虚实结合。其他如有的部分色与色之间太孤立，有的色彩太跳跃，有的色彩对比不够明确，"灰""粉"，有的地方琐碎，"花""乱"，画脏了。这时需要停下笔，将画放在较远的地方冷静地思考检查一下整体效果如何，是否各部分色彩符合整体色调效果，从色彩空间、透视、冷暖、明暗、形体结构、体积、构图等方面进行检查。如发现问题，要有计划地从主要地方逐一加以修改调整。该加强的地方加强，该减弱的地方减弱，突出主要的，去掉不必要的。目的在于使一切细节从属于整体，使整体色彩响亮而又和谐，突出主体并有表现力。

一幅好的习作应该是用笔生动活泼，色彩明快，主体突出，虚实并举，造型结实，既有丰富感人的质感，又有绚丽和谐的色彩。能基本上把我们对描绘对象的感受反映出来，这幅画就算完成了。

作画的"三先""三种颜色""三种对比"法则如下。"三先"是用色时采用"先湿后干，先薄后厚，先深后浅"的步骤。"三种颜色"是在画出大色块时找出物体正确的固有色、光源色、环境色，这对色彩的和谐运用尤为关键。"三种对比"指的是在一幅画中要有"明暗对比、冷暖对比、补色对比"，每一个单一的物体只要被放在一起，它们就构成了一个色彩生态圈。由此产生出色彩的深浅变化、冷暖变化，使画面色彩丰富起来，如图4-4所示。注意：要准确地画出物体不同的比例、结构、形体和透视关系。起完形体后可随手表现出大关系。

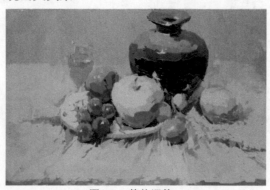

图4-4　整体调整

4.1.4　任务总结

通过学习，了解水粉画静物组合写生的观察方法和蔬菜类质感表达。重点是掌握水粉画的观察构图方法和写生技法。难点是掌握正确的观察方法和写生的基本规律。在教学中注重学生的个性发挥。

4.1.5　能力拓展

（1）主题：水粉画"水果组合"小稿训练。

（2）形式：学会运用技法和色彩关系进行"静物组合"练习。

①水果组合画法。水果组合是造型训练中出现比例较多的。对于水果的塑造就两点：一是画形，二是画色。对于形体，就是把水果看成个球体去分析其明暗面；对于水

果的色彩，水果的亮部用两至三种颜色来表现即可，暗部可多一两种颜色，另外要注意色彩色相和明度的变化。不要出现"花，灰，脏"的现象。如图4-5所示。

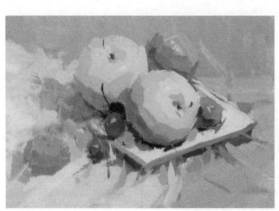

图4-5　不同种类水果练习

②不同陶瓷画法。画瓷器时要注意色彩直接关系和虚实、空间关系。物体的明暗面都是同样有联系的，陶瓷会受环境色影响。表面光滑的陶瓷，反射能力很强，有一部分光线反射出去，其环境色就会很丰富，色彩较稳；若陶瓷表面粗糙，则反射能力弱，其环境色不是很丰富。

一般来说，有色的陶器、瓷器也是在体积的基础上加花纹，在刻画花纹的时候，就要考虑到整个物体的体积。更要注意细节的刻画和表现，如对高光的处理，要注意它的位置、形状和大小，这对于表现主体罐子的质感具有十分重要的作用。注意：要准确地画出物体不同的比例、结构、形体和透视关系。起完形体后可随手表现出大关系。如图4-6所示。

图4-6　不同陶罐练习

③简单的静物组合临摹练习。进一步了解和掌握常用的静物单体技法与技巧，以及色彩调配与色彩的变化规律的实际应用。如向大自然感知色彩，进行陶罐、水果组合等练习。如图4-7与图4-8所示。

图4-7　陶罐、水果组合简单练习1

图4-8　陶罐、水果组合简单练习2

任务 4.2　蔬菜、玻璃制品类组合写生训练

4.2.1　任务引入

　　水粉静物蔬菜、玻璃器皿类组合写生是学生训练造型能力、研究色彩规律、理解和表达物象能力的第二个阶段。通过绘画组合训练和学习，使学生进一步提高理解色彩的基本规律及原理，培养学生正确的观察方法及色彩感知能力，进一步掌握色彩造型和色彩表现的基本规律，并在实践中培养色彩写生的综合表现能力。

4.2.2　任务分析

　　这是一组以蔬菜与玻璃器皿等为组合的静物。在常见的蔬菜当中，有白菜、花菜、包心菜、大葱、胡萝卜、洋葱、萝卜等；玻璃器皿常以花瓶、酒瓶、玻璃杯等形式出现。下面我们就这些事物的质感作一个分析。

4.2.3　知识解析

1.蔬菜、玻璃器皿类组合写生

蔬菜、玻璃器皿类是静物组合写生中比较常见的训练课题。内容比较复杂，蔬菜的外形大都比较松动，要想画好蔬菜，首先要把握好各种蔬菜的外形，作画时更需要笔触的松动和随意性，考虑到物体的体感和表现，蔬菜种类繁多，且形状各异，色彩变化丰富，同时蔬菜的造型不规律且构造复杂。习练者往往画习惯了水果而面对蔬菜时不容易下手。但是蔬菜的发挥空间相对水果又大一些，许多好的画面蔬菜也各有特色。

1）观察布置

布置静物首先要确定主体，然后考虑其他物体的大小、远近的分布、疏密的程度，还要注意层次。最主要的是，衬布的颜色要和静物融合，最后组成一组美丽的画面。具体在构图时要注意以下几点（建议让学生动手布置完成，既体现学生的积极主动性又培养学生的空间想象能力）：画面上物体的分布应有高低、疏密、呼应、大小等节奏上的变化；观察和分析画面上多种颜色是否同处于一个统一色调之中；色彩的搭配有秩序；画面的主体空间应有一个视觉审美中心，构图好坏是对艺术理解是否透彻和作品成败的关键。

2）构图起稿

选择一个合适的角度和视点，用单色小笔起稿，准确画出主体物与其他物体的比例、结构、形体及透视关系，画出大致的素描关系的整体布局。对画面整体结构、虚实、冷暖变化有一个初步的认识和了解，留下总体印象。如图4-9所示。

图4-9　观察起形

3）铺大色块

首先要确定整体色调，将复杂的色彩关系简略化，确定画面色彩的整体基调。一般可先画出背景和台面色彩，再画出主体物大的色彩关系，为下一步的深入刻画做好铺垫。初学者平时可练习画些小色稿，以训练眼睛的观察能力。

大色调的铺色可从暗往亮画，也可以从中间往暗或往亮画。如罐是从暗部开始画，而白菜、胡萝卜是先画中间色，然后画重色。采用哪种办法铺大色，可根据情况灵活运

用。画竹筐用笔要活，筐里背光颜色要调得薄、透明。玻璃杯固有色是中黄，但处在罐和筐后面的空间之中，环境色的影响使之变为黄色中带绿色，是整体的空间色彩效果，颜色画得要薄、干净。后面的衬布用钴蓝色、群青色、湖蓝色少加熟褐色画出底色，水分适当，用笔要有变化，但不要压得太死。然后调普蓝色加熟褐色，画在未干的底色上，不要平涂，笔触要有形，要使底色渗透出来，后加重笔触自然地融进去，这是水粉画湿溶法的表现，似有似无使画面增添神秘感和情趣。调灰绿色画出白衬布的变化，没有过早地细画是为了保持画面这一阶段的响亮效果，也就是说，在水粉静物写生的过程中，不是所有的部位都同时、同量地描绘。如图4-10所示。

图4-10　铺大色块

4）深入刻画

这幅画的主体和视觉中心是瓷罐、白菜、竹筐。围绕主体进行刻画，是这一阶段的关键。可从筐开始刻画，如背光处，在原较暗透明的褐绿色基础上调冷绿色，比底色亮些、干些，按竹筐的编织结构扫出筐的效果。用衬布的重蓝色掏出筐眼，并用冷的灰绿色画出编织效果。从步骤2）、3）的比较可看出，是一层层地往亮画，越画层次越丰富。

第一遍上色解决了大的色彩基调之后，即可进入深入刻画和塑造阶段。颜色要过渡进行调整，笔触要跟着物体体积摆笔，注意转折，形体的明暗、冷暖关系，以及整体的色彩关系变化。

对静物每一个部分进行塑造，这是水粉画写生创作最艰苦的时期，这个阶段的主要任务是用色彩充分地塑造对象的形体结构、质感和空间。可以从主体部分开始画起，随后塑造每一个静物局部的结构和形体及色彩空间等关系。

对白菜的描绘要注意两点：一是控制明度，不要画灰了，它是画面最亮部位；二是注意用笔触表现结构。

对白衬布和小盘蛋黄需要做一番刻画。要画得亮而透明，白衬布靠光源的边偏亮、偏冷，用变化的笔触塑造。笔触的运用在色彩造型中举足轻重，要自然流畅，要随形随质用笔，可露可藏，可方可圆。

蛋黄、蛋壳的刻画，用笔要巧、透明。用小笔触在颜色湿时把它画完。这时后边的重衬布做了调整。左上角的空白总是使视线不集中，把它与重衬布画到一起，使整体感加强了，主体物也突出了，画面更完整了。盛有透明的无色液体的玻璃器皿本身是没有颜色的，这些器皿带有十分明显的环境色倾向，高光和反光也十分明显。同时也要注意一下水平面的色彩变化。玻璃器皿的质地给人一种透明而又硬朗的感觉，杯口较薄，因此画这些部位，应选择富有弹性的小笔，通过干脆、利落的用笔把它们表现出来。

玻璃器皿具有较强的自身特征，透明的质感，反光和高光都比较强烈。在刻画时必须考虑到其背景处颜色的表现。同时玻璃器皿具有较强的透光性，所以光线会穿过玻璃，在其直射方向的阴影上，会出现反常的亮光。这类物体一般边缘相对较重，特别是玻璃的切面，而中间则偏亮灰，因此在塑造时需要根据实际光线定夺其微妙的色彩变化。如图4-11所示。

图4-11　深入刻画

5）整体调整

刻画完对象后，检查一下整体的色调及和谐的统一关系。同时对个别局部的细节进行调整，减弱琐碎次要的细节，加强重点物体的点睛之笔。高光、罐口、杯盘的边缘都需精心地表现和收拾。这是色彩写生的最后一个阶段。

最后调整的部分不太多，主要是前一步刻画要基本到位，只需做一些小的调整补充。白菜的受光部加了点冷白色，胡萝卜局部加了橘红色，小盘加强背光部。这样调整后整体的光感、色彩感、真实感更强了。最白的衬布用较有变化的笔触，在光源处一边画了几笔统一的亮色，增加厚度，这时就可以收笔了。

一幅好的习作应该是用笔生动活泼，色彩明快，主体突出，虚实并举，造型结实，既有丰富感人的质感，又有绚丽和谐的色彩。能基本上把我们对描绘对象的感受反映出来，这幅画就算完成了。如图4-12所示。

<div align="center">图4-12　整体调整</div>

4.2.4　任务总结

通过学习了解水粉画静物组合写生的观察方法和蔬菜类质感的表达。重点：掌握水粉画的观察构图方法和写生技法。难点：掌握正确的观察方法和写生的基本规律。在教学中注重学生的个性发挥。

4.2.5　能力拓展

（1）主题：水粉画"蔬菜类组合"小稿训练。

（2）形式：学会运用技法和色彩关系进行"静物组合"练习。

①蔬菜组合画法。蔬菜组合是造型训练中出现比例较多的。蔬菜的塑造一是画形，二是画色。对于蔬菜的形体，可把蔬菜看成圆柱体或球体来分析其明暗面；对于蔬菜的色彩，亮部用两至三种颜色表现即可，暗部可多一两种颜色，另外要注意色彩的色相和明度的变化。

大白菜是日常生活中常见的一种蔬菜，其外形类似于圆柱体，在刻画时可适当借鉴圆柱体的塑造要点进行表现。白菜的形体特点是由紧凑的菜帮和松散的菜叶一片一片紧密地叠加构成的，白菜的生长方向是由根部向外伸展到菜叶的部分，整体呈现圆柱体。在刻画白菜时应对其进行分块、分组处理如下：菜叶部分，亮部用色应鲜嫩，用笔应松动，可采用柠檬黄色+淡黄色+黄绿色+白色+少量的亮灰色，依据明暗关系进行表现。暗部用色应通透，用笔应干净、利落。菜帮部分，该部分明度较高，颜色较为硬朗，同时应注意菜帮和菜叶衔接部分的自然表现。根部切面，此处的颜色与菜帮部分相比偏灰，适当地概括画面即可。如图4-13所示。

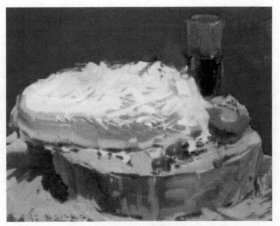

图4-13　蔬菜类组合练习

②不同琉璃制品组合画法。琉璃制品大多数以酒瓶、酒杯、玻璃杯等形式出现，这类物体透明度较高，有很强的透光性，质地光滑，对环境色反应强烈，并且有着明显的调光。玻璃制品在刻画时一定要干脆利落，这类物体大都高光非常明确，能够直接反映出光源的颜色。由小圆柱、圆锥和大圆柱组成。瓶子口部比较小，但也是需要精彩刻画的地方，可用小笔触轻松表现，高光依附着肩部的变化，用笔不要很直，可以略带点弧度，这样的表现更加生动。瓶身切记不要画得太生，可适当地加一些红色和黄色，降低其纯度，融入画面的色调之中。

红酒瓶形体大多数由圆柱体、圆锥体组成，有标签，呈半透明状态，可以明确地看到环境色，受光和背光的对比明确。刻画时要注意标签的表现，这是个很巧妙的地方，由于酒瓶是透明的，要表现出瓶内中空的空间，并注意其边缘反光的融合。标签依附着瓶体的结构，特别是瓶体背面的标签，注意它们的透视关系。标签颜色不要太生硬，更能融入画面。如图4-14所示。

图4-14　玻璃器皿组合练习

③简单的静物组合临摹练习。进一步了解和掌握常用的静物单体技法与技巧，以及色彩调配与色彩的变化规律的实际应用。如向大自然感知色彩，进行陶罐、水果、玻璃制品、蔬菜类等组合练习。如图4-15～图4-17所示。

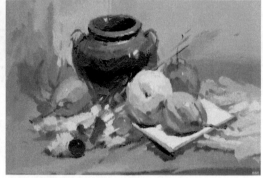

图4-15　陶罐、水果组合练习

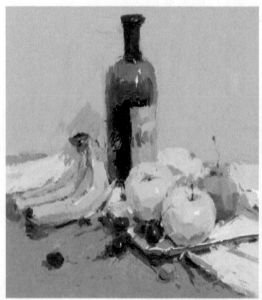

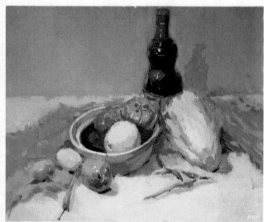

图4-16　玻璃制品组合练习

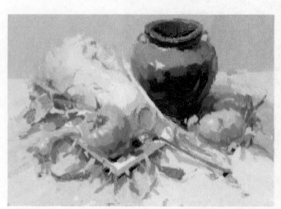

图4-17　陶罐、蔬菜组合练习

任务 4.3　金属（不锈钢器皿）类组合写生训练

4.3.1　任务引入

水粉静物金属（不锈钢器皿）类组合写生是学生训练造型能力、研究色彩规律、理解和表达物象能力的第三个阶段。通过绘画组合训练和学习，使学生进一步提高理解色彩的基本规律及原理，培养学生正确的观察方法及色彩感知能力，进一步掌握色彩造型和色彩表现的基本规律，并在实践中培养色彩写生的综合表现能力。

4.3.2　任务分析

一组金属器皿（不锈钢器皿）的组合，不锈钢壶和白瓷杯造型独特精美，果篮松动的外形使画面更具活泼性，不锈钢勺子和桂圆的枝条在画面中以"线"的形式起到牵引观者视线的作用，视觉中心明确。在常见的不锈钢器皿当中，常有水壶、饭盒、锅、盆、勺等餐具。下面就一般事物的质感做一个分析。

4.3.3　知识解析

常见的金属材质的器皿有不锈钢制品的、铁质的、铜质的等，其中不锈钢器皿绘画难度较大，相对来说，不锈钢器皿反光强烈，受周边环境的影响较大；铜质的器皿绘画难度次之，其表面虽光滑，但反光并不像不锈钢器皿那么强烈；铁质的器皿表面较为粗糙，受周边环境的影响较小，该类材质可重点表现其表面微妙的质感。

不锈钢器皿对于学生来说是色彩学习中难度较大的一种题材，但只要了解它的一些主要特征，就能化难为易。

（1）不锈钢器皿受环境影响大，具有强烈的反光。

（2）不锈钢器皿本身的固有色为重灰明度的冷灰色。

（3）不锈钢器皿亮部与暗部间的色彩具有较大的跳跃性。

（4）形体复杂的不锈钢器皿通常有多处高光，且各处高光有着虚实强弱的变化。

不锈钢器皿的材质固有色偏冷，且高光不同于其他物体，主要出现在棱角分明、转折强烈的地方，应该充分表现，准确地表达出不锈钢的独特质感，更好地融入画面，构成和谐的画面关系。

1）观察布置

首先要确定主体，然后考虑其他物体的大小，远近的分布，疏密的程度，以及层次的错落。最主要还有衬布的颜色要和静物融合，最后组成一幅美丽的画面。构图时要注意以下几点（建议让学生动手布置完成，既体现学生的积极主动性又培养学生的空间想象能力）：画面上物体的分布应有高低、疏密、呼应、大小等节奏上的变化；观察和分析画面上多种颜色是否同处于一个统一色调之中；色彩的搭配有秩序；画面的主体空间应有一个视觉审美中心，构图好坏是对艺术理解是否透彻和作品成败的关键。

2）构图起稿

用笔轻松、流畅，大胆肯定地确定出物体的外形及位置，造型和透视关系要准确。

首先区分出背景和衬布几块大面积区域之间的比例关系，再简单地概括出物体在画面中的位置和比例。注意所有物体组成的整体形饱满，节奏感要强。图4-18这幅作品采用

三角形构图，给人以平稳有序的感觉，使画面主体更加突出，物体的摆放松紧有致，高低错落。可适当地添加一些底色，为接下来协调画面大色调作好铺垫。

图4-18　构图起稿

3）铺大色块

首先准确地把握画面的颜色关系，确定出画面的色调关系，理清画面黑、白、灰的层次关系。确定画面色彩的整体基调。一般可先画出背景和台面色彩，再画出主体物大的色彩关系，为下一步的深入刻画做好铺垫。

该画面为暖色调的黄色，可先铺出衬布和背景的颜色，再做出物体的固有色；大面积的黄色为画面的主体色，其他物体的颜色均以协调此色调而展开铺色。

铺色时颜色应简洁、概括、准确。用大色块对画面中的背景、衬布和每个物体进行概括铺色，第一遍铺色时尽可能拉开画面的黑、白、灰，主次和纯灰对比等关系，便于接下来对画面的塑造。此步骤尽量放松笔触，大胆用色。

注意画面的黑、白、灰布局合理，分布均衡，白色的瓷杯、亮色的水果和重色的不锈钢壶及竹篮放在一起，相互衬托，增强了画面的对比，使画面效果更加突出。

在做好大的色彩关系的基础上，进行初步塑造，一般可以先从主体物着手，明确物体的固有色关系；投影的颜色应贴切，注意虚实且要体现出统一的光源关系。背景的颜色要呼应整体画面的色调，和前面的桌面、物体相比，可适当冷一些，以形成冷暖对比，衬托前面的主体。如图4-19所示。

图4-19　铺大色块

初步塑造：表现出物体的投影关系，明确整幅画面的光源方向。从视觉中心区域着手对物体进行初步塑造，区分出每个物体最基本的亮、灰、暗三大面，使它们具有立体感和厚度，为之后的刻画作好铺垫。

4）深入刻画

进一步塑造，从不锈钢水壶入手，依次塑造画面中较为主要的物体。不锈钢器皿的反光强烈，受周边环境的影响较大，该类材质可重点表现其质感。处理物体的暗部区域与投影对应统一、透气，衬托出亮部区域的明亮、鲜纯。

注意加强各个物体的质感体现时，主体物不锈钢受周围环境的影响较大，反光强烈，要融入整体，不可太乱、太花，环境色要恰当。

竹篮要体现出其松动的感觉，在前面已概括地铺出底色的基础上，此步骤可用小笔提出一些竹条，并注意其与水果间的关系。水果的纯度比较高，几个果子放在一起要做主观的处理，区分开主次及虚实对比，并注意边缘要与周围关系衔接恰当，呼应冷暖关系和环境的颜色。白瓷杯要体现出其明快、通透的质感。

在塑造不锈钢器皿时，需要根据该器皿的特征来刻画。首先确立它的固有色，注意拉开亮部与暗部的冷暖关系，面与面之间的明度差异，从整体出发其环境色不可太突出，要把它们统一在不锈钢器皿的固有色之中，在其基础之上加大明暗变化。最后注意高光与反光的表现，高光和反光强烈，需对其位置进行经营，并且注意处于不同位置的差异也应有所变化，用笔应肯定。物体有些部位为塑料材质，在表现时注意将其区别于不锈钢的质感，塑料材质不是很光滑，故没有明显的高光和反光，用笔应较干，稍带区分其明暗即可。如图4-20所示。

图4-20　深入刻画

5）整体调整

刻画完对象后，检查一下整体的色调与和谐的统一关系。同时对个别局部的细节进行调整，减弱琐碎次要的细节，加强重点物体的点睛之笔。高光、壶口、杯盘的边缘都需精心地表现和收拾。这是色彩写生的最后一个阶段。

不锈钢质感的刻画较有难度，不锈钢的冷灰色受环境影响较大，但反映的颜色比物体要灰一层，边缘处理得不要太强烈，使其自身的最前面对比最强烈即可。重色部分和深灰色层次衔接要自然，笔触灵活，不搅匀。

加强细节的刻画，使画面更具完整性，如不锈钢壶嘴、壶盖、手柄、杯口、苹果窝

等，都应成为画面重点刻画的地方，这些地方能使画面更富有生动性，更加耐人寻味，最终完成画面即可。一幅好的习作应该是用笔生动活泼，色彩明快，主体突出，虚实并举，造型结实，既有丰富感人的质感，又有绚丽和谐的色彩。能基本上把绘画者对描绘对象的感受反映出来，这幅画就算完成了。如图4-21所示。

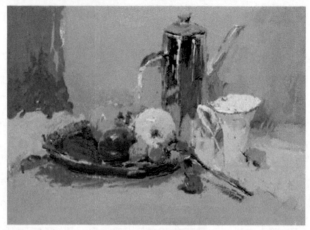

图 4-21　整体调整

4.3.4　任务总结

通过学习，了解水粉画静物组合写生不锈钢质感的表达。重点：掌握水粉画的观察构图方法和写生技法。难点：掌握正确的观察方法和写生的基本规律。在教学中注重学生的个性发挥。

4.3.5　能力拓展

（1）主题：水粉画"不锈钢器皿"小稿训练。

（2）形式：学会运用技法和色彩关系进行"不锈钢器皿"练习。如图4-22与图4-23所示。

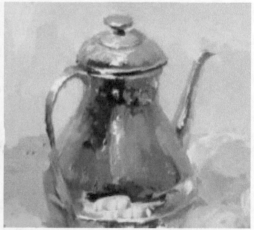

图4-22　不锈钢器皿特写练习

图4-23　不锈钢壶系列组合练习

　　（3）不锈钢器皿组合临摹练习，进一步了解和掌握常用的静物单体技法与技巧，以及色彩调配与色彩的变化规律的实际应用。如感知色彩——不锈钢热水壶、不锈钢饭盒、不锈钢饭盆等组合练习。如图4-24～图4-26所示。

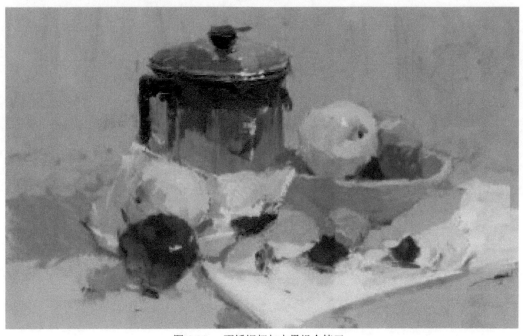

图 4-24　不锈钢杯与水果组合练习

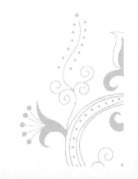

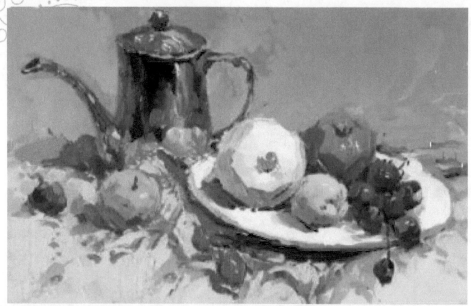

图4-25　不锈钢壶与水果组合练习1

图4-26　不锈钢壶与水果组合练习2

任务 4.4　饮料瓶塑料制品类组合写生训练

4.4.1　任务引入

在水粉静物写生的色彩训练中，透明物体是必不可少的，像玻璃杯、水瓶、饮料瓶、啤酒瓶等，当然学生作为色彩写生训练，不能只去练习其中的某一种类，而是要充分理解多种透明物体所呈现出的色彩关系，找出共性与不同。进一步掌握色彩造型和色彩表现的基本规律，并在实践中培养色彩写生的综合表现能力。

4.4.2　任务分析

透明物体像饮料瓶、水瓶、啤酒瓶、玻璃杯等都具有较强的自身特性，透明的质感，反光和高光都比较强烈，在刻画时应考虑周全，必须考虑到其背景处颜色的表现。同时这些器皿具有较强的透光性，所以光线会穿过这类物体，在其直射方向的阴影上，会出现反常的亮光。在塑造时需要根据实际光线定夺其微妙的色彩变化。

塑料制品其颜色鲜亮，质地光滑，但和玻璃比相对粗糙，所以有着明显的亮光，反光稍弱。

本组是以饮料瓶及果盘等组合的写生训练，图中以饮料瓶为主体的典型的三角构图，视觉中心明确。在常见的饮料瓶当中，常有可乐瓶、雪碧瓶、橙汁瓶、矿泉水瓶等。下面就饮料瓶作一个分析。

4.4.3　知识解析

饮料瓶塑料制品类组合写生步骤

在此以最常见的饮料瓶为例作一下技法分析，饮料瓶一般情况下是装有一些果汁或可乐等液体的，这样就会呈现出不透明与透明的两部分，在作画时要注意这类物体的质感，其与玻璃器皿同样具有透明性，高光和透光性较强，但由于质感上又与玻璃物体有一定的差别，所以表现手法还是有不同之处的，应把它的特点与玻璃区分开来理解。

1）观察布置

首先要确定主体，然后考虑其他物体的大小，远近的分布，疏密的程度，以及层次的错落。最主要还有衬布的颜色要和静物融合，最后组成一幅美丽的画面。具体在构图时要注意以下几点（建议让学生动手布置完成，既体现学生的积极主动性又培养学生的空间想象能力）：画面上物体的分布应有高低、疏密、呼应、大小等节奏上的变化；观察和分析画面上多种颜色是否同处于一个统一色调之中；色彩的搭配有秩序；画面的主体空间应有一个视觉审美中心，构图好坏是对艺术理解是否透彻和作品成败的关键。

2）构图起稿

观察整体画面，抓住对画面的第一感受，整组静物比较整洁，由雪碧瓶、白色盘子和水果等组成，在构图时注意布局要合理。主体物雪碧瓶要注意其透明度的掌控、标签的处理、高光的点缀和反光的处理等。

用简洁的线条勾勒出物体的大致位置，确定画面的构图为典型的三角形构图。用笔略微带出物体的明暗关系，以此来推敲画面的黑、白、灰关系，并且要找出桌面和背景的位置。

首先区分出背景和衬布几块大面积的区域之间的比例关系，再简单地概括出物体在画面中的位置和比例。注意所有物体组成的整体形，要饱满，节奏感要强。作者采用三角形构图，给人以平稳有序的感觉，使画面主体更加突出，物体的摆放松紧有致，高低错落。可适当地添加一些底色，为接下来协调画面大色调作好铺垫。如图4-27所示。

图4-27　观察起形

3）铺大色块

首先准确地分析出画面的整体色调，把握画面的颜色关系，确定出画面的色调关系，理清画面黑、白、灰的层次关系。确定画面色彩的整体基调。一般可先画出背景和台面色彩，再画出主体物大的色彩关系，为下一步的深入刻画做好铺垫。

接下来开始画不透明的液体部分，注意冷暖色调的搭配，一般在色彩的处理上会加强色调的光感，受环境色的影响，液体上的色彩是多元化的，调和的时候加强一下融合性。瓶身上是有标签的，一定要注意文字不要刻画得太清楚，以免影响整体的效果，只要表现出大的色彩变化、色彩感觉即可，而且要把标签的色调压暗一些。

铺色时，先确定背景和衬布的固有色，组织好画面的色调关系，该组静物为冷蓝色调；再将物体的固有色交代出来，注意水果的颜色鲜亮，变化丰富，固有色各有不同，不可雷同。

铺色时颜色应简洁、概括、准确。用大色块对画面中的背景、衬布和每个物体进行概括铺色，第一遍铺色时尽可能拉开画面的黑、白、灰，主次和纯灰对比等关系，便于接下来对画面的塑造。此步骤尽量放松笔触，大胆用色。

注意画面的黑、白、灰布局合理，分布均衡，白色的瓷杯、亮色的水果和重色的不锈钢壶及竹篮放在一起，相互衬托，增强画面的对比，使画面效果更加突出。

对画面进行初步塑造，做好物体灰部的颜色，衔接好亮部和暗部，要考虑到周围环境色的影响。雪碧饮料瓶用色切记不要太"生"、太"纯"；水果的颜色要通透，纯度适度高一些。在整体空间画面中要注意虚实且要体现出统一的光源关系。背景的颜色要呼应整体画面的色调，和前面的桌面、物体相比，可适当冷一些，以形成冷暖对比，衬托前面的主体。如图4-28所示。

初步塑造：表现出物体的投影关系，明确整幅画面的光源方向。从视觉中心区域着手对物体进行初步塑造，区分出每个物体最基本的亮、灰、暗三大面，使它们具有立体感和厚度，为之后的刻画作好铺垫。

图4-28　铺大色块

4）深入刻画

进一步深入刻画，使画面的主次关系更加清晰，质感体现更加充分，加强画面的对比关系。注意雪碧瓶的质感和水果的区分。另外，标签上的图文应与透视相符合，并加强雪碧瓶的厚重感。

在表现饮料瓶的时候要统一在一个色调当中，透明的部分是最关键的，首先要全面地铺上画面整体背景的色彩，待稍干之后，勾勒出玻璃杯的外轮廓，这一步要注意透视关系，落笔要快，而抓形要准确。勾勒出来之后饮料瓶的空间关系就有了。

在作画时要注意这类物体的质感，其与玻璃器皿同样具有透明性，高光和透光性较强，但由于质感上又与玻璃物体有一定的差别，所以表现手法还是有不同之处，应把它的特点与玻璃区分开来理解。另外，要使其融入画面的色调中去，亮丽的饮料瓶不能孤立存在，要有所呼应。如图4-29所示。

图4-29　深入刻画

5）整体调整

大关系出来之后，要重新对形体进行调整，因为在上色的过程中会导致形体的不稳，这时候要画出透明部分瓶子边缘的细微变化，并注意要与透过去的背景色彩相互协调，还有很重要的一点是要准确画出杯子的高光与反光，同时在色彩上要区别开冷暖，这应该是点睛之笔。

最后调整画面整体，营造画面的氛围，使之成为一幅色彩浓郁、生动、协调的画面。如图4-30所示。

图4-30　整体调整

4.4.4　任务总结

通过学习，了解水粉画静物组合写生饮料瓶质感的表达。重点：掌握水粉画的观察构图方法和写生技法。难点：掌握正确的观察方法和写生的基本规律。在教学中注重学生的个性发挥。

4.4.5　能力拓展

（1）主题：水粉画"饮料瓶、矿泉水瓶"小稿训练。

（2）形式：学会运用技法和色彩关系进行"塑料制品"练习。如图4-31与图4-32所示。

①可乐瓶写生与表现。可乐瓶可分三部分来看，装有可乐的为重色部分半透明，环境色体现较多；标签辅助体积与透视的表达，注意色彩的明度、冷暖变化，其标签里的图文应与透视相符合；其次是上半部的透明体，除了注意颜色与背景区分外，还应在笔触上加以区分，体现出厚重感。

透明的部分与重色交接处，有一条不是很明显的反光，在刻画的时候可以用它来更好地表现两部分的关系。由于整体可乐瓶的颜色都比较重，所以要准确地找出反光的位置，更好地表现出其色彩关系和质感。

②矿泉水瓶写生与表现。矿泉水瓶的画法与其他饮料有很多相似之处，整体受环境的影响较大。许多矿泉水瓶的高光、反光琐碎而强烈，处理时应提炼出来，主观处理，并注意其与背景的关系。矿泉水瓶为透明的塑料质感，一般呈现偏冷的浅灰色，注意用

色准确及其周围环境颜色的影响。铺色阶段，先将背景的颜色铺出，方便其透明质感的表现，再用重于背景的颜色适当将瓶子上半部的透明区域边缘扫一下反光，此处的笔触一定和背景区分开，以拉开空间，突出瓶身；瓶盖可以概括为圆柱体，也要分清其亮部和暗部的颜色，顶面受光较多，注意与立面的形体转折关系。

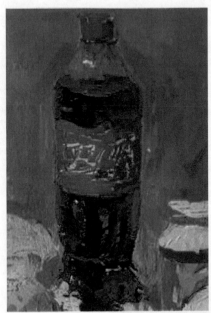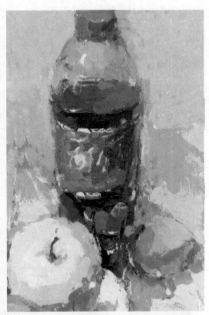

图4-31　饮料瓶临摹练习

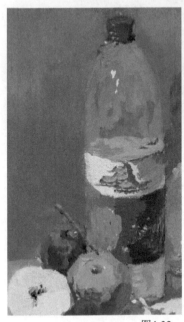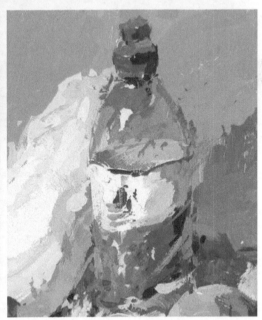

图4-32　矿泉水瓶临摹练习

　　③简单的静物组合临摹练习。进一步了解和掌握常用的静物单体技法与技巧及色彩调配与色彩的变化规律的实际应用。如饮料瓶、矿泉水瓶、果汁瓶等组合练习。如图4-33与图4-35所示。

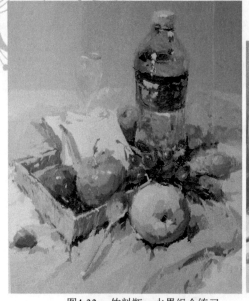

图4-33　饮料瓶、水果组合练习

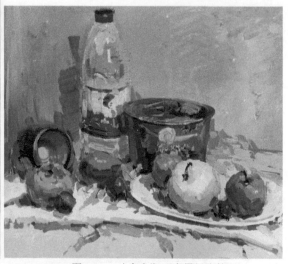

图4-34　矿泉水瓶、水果组合练习

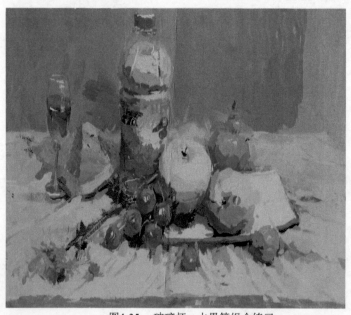

图4-35　玻璃杯、水果等组合练习

任务 4.5　花卉、水果及其他类组合写生训练

4.5.1　任务引入

在平时的写生过程中，除了常常接触到陶罐、不锈钢器皿、玻璃器皿和塑料制品等以主体物的形式出现在画面中以外，较为常见的还有花卉，花卉的水粉画也许是难度最大的内容了。花卉通常搭配花瓶、水果出现。通过对花卉的系统练习，进一步掌握色彩造型和色彩表现的基本规律，并在实践中培养色彩写生的综合表现能力。

4.5.2　任务分析

花卉是表达情感的一种工具，它能使画面更加富有浓郁的生活气息与艺术氛围，花束的摆放要符合其自然之美，透过描绘花的轻薄、透明、丰润、艳丽的质感，感受到这类物体与人类精神世界的联系，充分反映出人的艺术趣味和审美观念。花卉的刻画有一定的难度，这是因为大多数花卉枝叶繁杂，形状琐碎，但只要抓住其特征进行表现即可。画花卉时，更为看重的是整个画面的氛围和作者的主观处理能力。

本组是花卉与果盘等的组合写生训练，图中以花卉为主体构成典型的三角构图，视觉中心明确。在常见的花卉当中，常有菊花、玫瑰、百合、郁金香等。

4.5.3　知识解析

学生在色彩写生训练的过程中，大多会以陶罐、水果这样的组合为写生对象，很多学生害怕遇到以花卉为主体物的色彩静物写生组合，因为不知道怎么表现，觉得花卉的花瓣造型又多又复杂。下面详细讲解色彩静物中花卉的绘画步骤。在此以最常见的玫瑰为例作技法分析，常见训练内容其实又可分为盆花、瓶花和单枝花三种。下面讲解水粉色彩花卉的玫瑰盆花画法。

1）观察布置

花卉静物组合最常见的搭配是与花瓶、水果、果盘等物体的组合。花卉亮丽鲜艳、赏心悦目，颜色以红色、黄色、白色为主，多为玫瑰、菊花、百合等，作画时要区分好不同花卉的颜色和形态特征，以达到理想的画面效果。

首先遵循整体画面的概念，分析花卉在整幅画中的比重，若是陪衬，就不能抢了其他物体的风头，若是以花卉为主要塑造对象，那就要强化其在画面的空间位置。注意要有构图的条理性，切不可杂乱无章。一般来说，主要表现的花朵应大一些，位置靠中央一些，在刻画上认真细致些，其他的花叶只做陪衬，画面主次要交代分明。

2）构图起稿

观察该组静物主要是由粉色、黄色、白色玫瑰和水果及果盘组成，色彩浓郁、构图饱满，应注意表现出画面的主题和氛围。

观察整体画面，抓住对画面的第一感受，有的学生往往是一朵一朵地画，结果画出来的花整体上却比较零乱，在空间上缺乏立体感。那么，通过怎样的处理方法才能够获得球形感和立体感呢？

要画好盆花和瓶花，先得有一个球形的概念，要用立体的眼光看待它们。用简洁的线条勾勒出物体的大致位置，确定画面的构图为典型的三角形构图。用笔略微带出物体的明暗关系，以此来推敲画面的黑、白、灰关系，并且要找出桌面和背景的位置。

花卉之间要有一种组合的变化，不管是同一类的花卉还是不同类的花卉，在整体的造型处理上，要表现出前后、左右、上下的关系，且造型不能雷同。花卉整体上是呈现球体的形状，要画出饱满、丰富的感觉，体现出一种立体感与层次感，这些都可以在造型上进行弥补。在具体表现时，花头的形状不要表现得太规则，这样才会让造型不过于死板，有变化的情趣。如图4-36所示。

3）铺大色块

观察静物，分析画面，用概括的笔触大体铺出背景和衬布的色块，接着铺出花卉和

其他物体的颜色，用色应简洁，拉开画面大关系。花卉可先铺重色，待其干一些，后铺亮色，为下一步的深入刻画做好铺垫。

首先，铺背景和衬布颜色。先确定背景和衬布的固有色，组织好画面的色调关系，该组静物为冷蓝灰色调，先从背景及桌面最下层开始上色，确保整个画面大面积的颜色之间既协调又有所区分。

铺色时颜色应简洁、概括、准确。用大色块对画面中的背景、衬布和每个物体进行概括铺色，第一遍铺色时尽可能拉开画面的黑、白、灰，主次和纯灰对比等关系，便于接下来对画面进行塑造。此步骤尽量放松笔触，大胆用色。

背景的颜色要呼应整体画面的色调，和前面的桌面、物体相比，可适当冷一些，以形成冷暖对比，衬托前面的主体。如图4-37所示。

其次，铺物体颜色。将物体的固有色交代出来，注意水果的颜色鲜亮，变化丰富，固有色各有不同，要注意不可雷同。将花朵和水果的颜色画上去，注意同类色的区分，边缘线忌太紧。要适当减弱后面的花和花叶的用色纯度。

 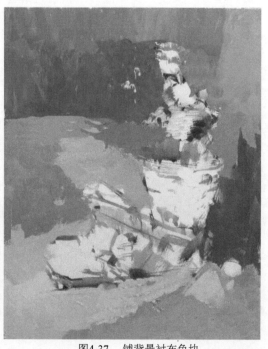

图4-36　观察起形　　　　　　　　　　　　图4-37　铺背景衬布色块

初步塑造：将水果的暗部画出，注意明暗交界线要比暗部来得重。表现出物体的投影关系，明确整幅画面的光源方向。从视觉中心区域着手对物体进行初步塑造，区分出每个物体最基本的亮、灰、暗三大面，使它们具有立体感和厚度，为之后的刻画作好铺垫。如图4-38所示。

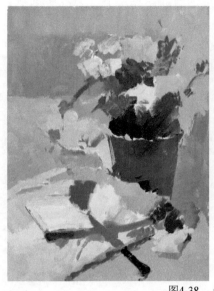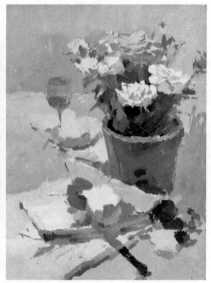

图4-38　铺大色块

4）深入刻画

在深入刻画的过程中始终要保持画面的整体感，注意花的球形体积的塑造。有的绘画者在深入过程中易把花的形状画得过于拘谨，结果失去了其应有的生动性，同时也减弱了花的外形的张力。其实花的形体在很多情况下是需要靠感觉来完成的，千万不要拘泥于花瓣和一些小的细节的描绘。后面的花和叶子在调整过程中要和背景一起来完成，否则会显得孤立、生硬。加强物体及衬布的对比关系，使画面更加丰富、饱满。塑造花卉时应注意前后、左右的空间关系及花朵之间冷暖、明暗、纯度的变化。处理叶子时，明确靠前与靠后叶子之间的对比，同时，注意花瓶质感的表现，用笔要整体，注意其与花卉之间的强弱对比。不同空间的水果可以在纯度、明度上进行区分。

色彩表现：花卉的色彩要有整体的基调，不能太花，调色不能太死，颜色中要有细微的变化，同时要表现好颜色的深浅、虚实的变化。如果能够体现出一些质感的变化就更好了，这需要对花、茎、叶进行协调处理，搭配好冷暖。把握好高光、反光等光影在物体上的体现。

单枝花的画法与盆花、瓶花相比较为简单：第一，用笔要松动些，设色上尽量使花的颜色融入整张画中，勿使其孤立；第二，在协调的前提下尽量保持花的鲜艳度，尽量避免"灰""脏"。如图4-39所示。

5）整体调整

调整最后的画面，眯起眼睛观察哪些地方太"跳"，很有可能这个位置就有问题。适当地调整画面中物体与物体之间、物体与衬布之间的关系，如桌面区域前景的衬布应明亮一些，与后景拉开空间。适当地"修剪"花卉的花瓣，加强主要水果的塑造，对物体的边缘进行适当调整。最后回到画面的整体关系，再适当地添加细节以完善画面，使画面的氛围更加浓郁、活跃。

花卉情趣神态：花卉不同于一般的静物，不能按部就班地画得死气沉沉，要尽量表现出不同花卉的不同气质，对造型姿态、色调、构图的微妙处理都会让作品生色不少，

所以在颜色搭配上也要注重艳而不娇，刻画细致而不落俗套。抓住大的色彩层次、明暗，让作品活起来。

注意，在调整画面整体时背景衬布纯度要减弱，要衬托出花卉的主体颜色，另外，要适当减弱后面的花和花叶的用色纯度。如图4-40所示。

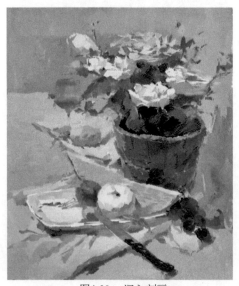 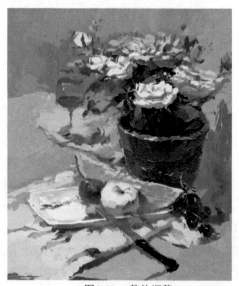

图4-39　深入刻画　　　　　　　　　　　图4-40　整体调整

4.5.4　任务总结

通过学习，了解水粉画静物组合写生花卉质感的表达。重点：掌握水粉画的观察构图方法和写生技法。难点：掌握正确的观察方法和写生的基本规律。在教学中注重学生的个性发挥。

4.5.5　能力拓展

（1）主题：水粉画"不同花卉"小稿训练。

（2）形式：学会运用技法和色彩关系进行"花卉"练习。

①菊花写生与表现。观察花卉的姿态特征，整体理解为球体，先以略深的单色块铺出大体的明暗关系，先整体后局部，最后点出花的神态来。单色起稿，注意疏密关系，把花卉形体的穿插交代清楚。注意花朵的朝向、大小不要雷同。画出花卉大的明暗关系，铺出背景。把握住花卉大的形状和体积，为后面的深入刻画打好基础。

花卉组合成束后的球体形状，只能以总的外形而言，实质上并非是一种规则的球形，如果刻意追求规则就会显得有些呆板。只有不规则的球形才更富有变化的情趣，因此，外形上很大的突破是很有必要的。要确定好主要花卉的位置分布。

在调色和笔触方面，调色不要太"死"，笔墨中要有细微的色彩变化，还要利用笔中所含水分的多少使色彩有深浅变化。完成稿，花的颜色一般都较鲜艳，所以用色要纯净一些，特别是前面花的颜色要具有一定的饱和度，勿"灰"，勿"脏"；后面的花相对灰一些，降低饱和度，体现出整束花的空间感。

　　花卉写生不能完全罗列花叶与花瓣的相互关系，特别是几种花组合在一起，画时可分为前后层次，花瓣要表现得润泽浓郁。同时要把虚实关系处理得体，花卉因色彩艳丽，细节生动跳跃，大的明暗关系容易被忽略，可按前后层次分为几组，有虚有实、有强有弱，这样才能把握空间关系。交代出花瓣的形体转折与穿插关系，用笔要明确，绿叶要画得放松，颜色不能太纯。保持画面的整体感和生动性，充分表现花的球形体积的塑造和花瓣生动的美感。如图4-41所示。

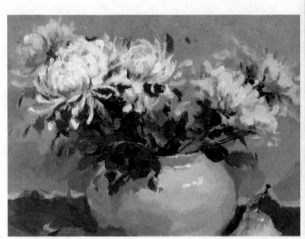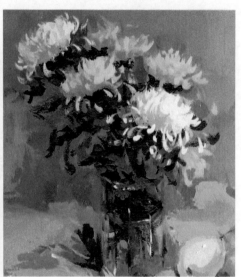

<p style="text-align:center">图4-41　菊花临摹练习</p>

　　②百合花、玫瑰的写生与表现。表现百合花时也是先以一个整体扁球体来表现，深入时要注意花的形态和透视关系，抓住花瓣的弯曲走向把花瓣的姿态生动地表现出来。如图4-42所示。总之，画花卉要着眼于整体的神态、姿势和情趣，在抓住总的特征的前提下，做适当的细节刻画，不要画得过于死板，要抓住花卉大的明暗、层次关系，力求画面表现生动，色彩饱满。玫瑰如图4-43所示。

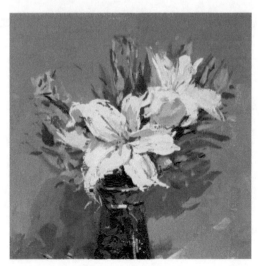

<p style="text-align:center">图4-42　百合临摹练习</p>

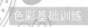
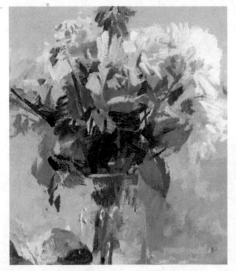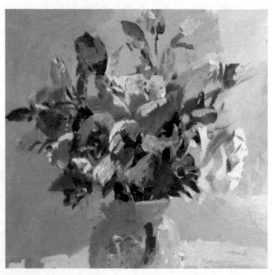

图4-43　玫瑰临摹练习

③简单的静物组合临摹练习。进一步了解和掌握常用的静物单体技法与技巧，以及色彩调配与色彩的变化规律的实际应用。如向大自然感知色彩——百合、小菊花、串红等组合练习。

花卉颜色以红色、黄色等暖色为主，种类多为菊花、玫瑰、百合为主。要保持花的用色纯度，小心画"灰"或画"脏"。因为花的颜色一般都比较鲜艳，所以用色要纯一些，特别是前面的花应尽量保持第一遍铺色时的色彩状态，使用的水分也可适当多些，这样可使颜色具有相当的饱和度。在深入的过程中始终要保持画面的整体感，注意花的球形体积和塑造，不要拘泥于一些花瓣和一些小细节的描绘。后面的花和叶子在调整过程中要和背景一起来完成，否则画完后会显得孤立、生硬。无论是何种花卉，在色彩表现时应注意以下几点。

画出花卉的暗部，随着花的走势用笔，颜色要稳而不纯。画出绿叶的位置和形态，用笔放松。用暖灰色铺出背景，将花的形状"挤"出来。画出花卉的亮部颜色，用笔要整，颜色要鲜艳，体现出花卉的娇艳。调整暗部的颜色，画出主要花瓣之间的叠压关系，体现花卉的层次。画出灰面，加强花卉的体积感，注意颜色的冷暖变化。

花卉的中心部分是亮点，要用小笔耐心地画出里面的层次。花瓣的叠压关系和走势要仔细刻画。画花枝时线条要有弹性，注意区分花枝的粗细和斜度。画叶子时要注意它们的疏密关系，其颜色要与花卉搭配和谐。

花卉的质感必须仔细地比较花、枝、叶之间的色调特征，把冷调、暖调或中间色调区别开来，把握好高光与反光，争取把最亮、最暗、最冷、最暖的色调及变化与过渡恰到好处地表现出来。

花卉组合练习如图4-44～图4-47所示。

图4-44 花卉、杯子组合练习

图4-45 不同花卉组合练习

图4-46 花卉、水果组合练习1

图4-47 花卉、水果组合练习2

　　总之，画花卉要着眼于整体的神态、姿势和情趣，在抓住总的特征的前提下，做适当的细节刻画，不要画得过于死板，要抓住花卉大的明暗、层次关系，力求画面表现生动，色彩饱满。

项目 5

水粉风景写生训练——方法篇

学习目标：通过对本章内容的学习，了解风景写生的特点、步骤及要求，并在实践中培养风景写生的综合表现能力并培养对大自然热爱的情感。

学习重点：学会表现色彩，掌握色彩的冷暖对比与色彩调和的能力，培养对色彩变化规律运用的能力。

学习难点：色彩的变化规律，色彩的应用。

任务5.1　风景写生基本准备训练

5.1.1　任务引入

风景色彩是色彩教学中一个极其重要的组成部分，对提高学生的色彩写生能力和认识自然、表现自然的能力有着重要的意义。通过风景色彩的学习，使学生认识和发现色彩的空间美，增强色彩表现能力，能够进行场景色彩写生与表现。着重培养学生从大自然中发现美、感受美、表现美、创造美的能力，运用水粉画独特的表现语言，从大自然的原始魅力中汲取创作的灵感与激情。学会用概括的手法，表现繁杂的自然景象，构图简练，色彩整体，并有一定的设计意识，能动地去把握和控制画面的能力，熟练综合地运用水彩技法来表现不同的景物，画面丰富耐看，每幅画都有明确的色调，格调高雅，有一定的个人特点和追求，为专业学习打下较好的色彩基础。

怎样认识和掌握色彩，怎样使色彩在绘画中发挥更好的作用？这就需要在色彩写生中，训练直观的视觉能力和表现能力，同时还要懂得色彩的基础理论知识，掌握色彩的使用方法和规律。只有理论和实践相结合，两者才能相得益彰。设计者往往会借助色彩来传递审美与功能的诉求，并表达其设计理念。因此，风景写生对色彩的学习有重要的现实意义。

5.1.2　任务分析

风景写生不同于室内写生，在空间和绘画对象上与室内写生有很大区别，它有着室内静物画无法比拟的空间广阔感和纵深感。初学者在面对风景优美的景物时，往往不知道从何画起，画什么。其实好的作品是建立在大脑加工处理之上的，落笔前的构思、选景和画面布局的过程是作画的必要前提。不是所有的东西都能入画，美的元素存在于节奏对比中，对比和谐才能产生美。在对景物的观察、理解及绘画的基本原则和规律方面，风景水粉写生和油画、水彩画是大致相同的，不同点在于各种材料的属性差异而已，如图5-1与图5-2所示。水粉风景画写生的要求与油画、水彩画基本相似：一要保持画种的特点；二要具有风景画的特色；三要体现画者的思想感情及其审美情趣。

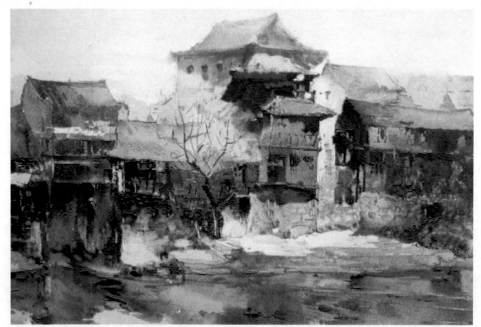

图5-1　优秀写生作品（水彩画，金艺）

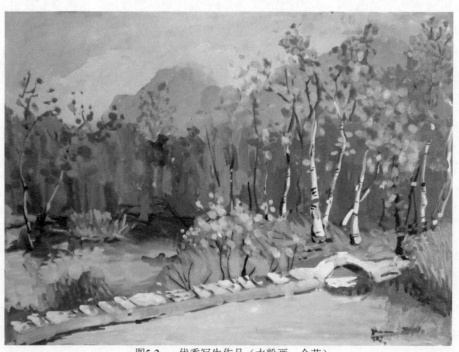

图5-2　优秀写生作品（水粉画，金艺）

5.1.3　知识解析

1.学会观察

我们身处大自然，要用眼睛去发现色彩并感受色彩的美，自然界的光与色彩的关系千变万化，而在观察色彩的过程中，第一印象往往是最新鲜、最强烈、最完整，同时也是最生动的，因此自始至终把握色彩的第一印象最为重要，同时也是需要经过辛勤努力才能做到的。画水粉风景写生，最重要的是学会如何观察对象、观察自然。其实观察就是看，既明察秋毫，又宏观把握。

观察的目的是找到关系。采用正确观察方法的目的，就是要获得对象色彩之间的一种关系。写生画面所表现的正是与自然的关系对应或是平行的一种关系，而不是局部简单之和。所以说风景画写生的过程就是随着整体观察不断地建立和完善画面的色彩关系的过程。刚开始绘画时，可以先找到两种色彩的对比与依存关系，进而找到五六种色彩之间的对比与依存关系，一直到所有的色彩都能依位就绪，正确表现出各种色彩微差。这时绘画者会调整画面整体，统一在和谐而响亮的色彩画面之中。

任何事物都不是孤立的，而是统一的，彼此间存在既相互从属又相辅相成的关系。绘画是从这种整体的联系入手，整体观察、反复比较就是要从整体到局部再从局部到整体，整体接受视觉世界的能力是绘画者必须具备的首要品质。实际上，每个人对色彩的感觉也是有差异的，不可能用统一的标准来衡量色彩是否正确。关键在于是否与自然的关系协调对应、协调统一起来。如果忽视了这些关系而谋求某一块色彩跟对象相像，那就是跑"调"了。因此，风景画写生的色彩组织不是靠局部的准确，而是靠关系的准确。通常有这样的说法，"画鼻子时看耳朵""画东看西、画左看右，画上看下、画下看上"。该说法提醒绘画者作画时通过比较的方法取得各部分之间的整体联系。确实，观察的方法就是比较的方法。但是，这种比较不是无限度的，在通常情况下，较明显的对比容易找出来，也容易在画面上建立起对比关系。如物体的暗部和亮部的对比或天空与景物的对比等。

2.懂得取舍

面对大自然，若不学会取舍，将会被对象牵着鼻子走，不能自拔。从某种意义上说，"取"相对容易，难的是"舍"。取舍的含义不光是要与不要，而是表现到什么程度，夸张或减弱到什么程度，会提出新的要求，甚至会改变某些初衷，即便如此，还是要有事先的安排，知道什么是最打动自己的东西，而必须着力去刻画。绘画是把大自然中美的东西提炼出来，如图5-3所示。

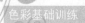

图5-3　　观察取景（山水实景）

3.感悟体验

到大自然中去画风景，一开始就有自己的想法、角度与情感，要以一颗赤诚之心去面对自然。画面难得的是真感情，唯有真情才能动人。艺术家一定要有赤子之心，达•芬奇曾说："到自然中去做大自然的儿子。"看凡•高的画会深深地体会到火一样的激情充斥他的画面。要向大自然学习，做大自然的学生。大自然献给我们千变万化的物理、物情和物态，供我们去研究。所以，要以赤子之心去感激它、真诚地去爱它，对大自然要像对待母亲一样衷心对待。认真提炼、加工提高，生活是艺术想象力的源头，高于生活才是艺术创造力的真谛。凡•高、莫奈等一大批艺术大师的风景作品就是习练者学习的典范和楷模。"外师造化，中得心源"，审美修养与色彩修养的提高必须放在一个重要的位置，因为审美修养决定了艺术作品格调的高低，决定了一幅作品的成功与否。

风景色彩写生课不仅仅是技法和技能的训练，更重要的是培养学生独立的审美眼光和高品位的画风。学会用概括的手法，表现繁杂的自然景象，构图简练，色彩整体，并有一定的设计意识，能动地去把握和控制画面的能力，熟练综合地运用水粉技法来表现不同的景物，画面丰富耐看，每幅画都有明确的色调，格调高雅，有一定的个人特点和追求，为专业学习打下较好的色彩基础。

5.1.4　任务总结

通过对色彩风景的基本认知学习，重点学会观察、懂得取舍、感悟体验及色彩的变化规律和色彩的感知，为更好地运用颜料表现色彩打下基础。

5.1.5　能力拓展

（1）主题：生活中的色彩。

（2）形式：搜集"大自然色彩"和"应用色彩"的各种风景色彩图片或实物，充分认识与感知色彩。

如：大自然色彩——仔细观察天空、山、石、水、植物等在不同天气环境中的色彩

变化；应用色彩——练习表现各种不同天气环境中的天空、山、石、水、树、物等。

任务 5.2 风景写生基本技法训练

5.2.1 任务引入

水粉画表现技法多种多样，现就常见的干画法、湿画法和干湿结合三种画法为例介绍如下。

5.2.2 任务分析

水粉画技法根据材料特性可以分为干画法、湿画法及干湿结合的画法。大多数时候，一幅画中干画法与湿画法是结合使用的。

5.2.3 知识解析

1. 干画法

在水粉画中，干画法一般是指厚涂重叠的方法，即厚画法。干画法是用水调和颜色后，在干纸上着色的一种基本技法。干画法又分干重叠与干连接两种方法。干重叠是第一遍颜色干透后，再重叠第二遍颜色，要求第二遍颜色比第一遍颜色浓、暗；干连接是在第一遍颜色干后，再在其边缘上并置第二遍颜色，不使边缘扩散。 干画法是一种在画纸或底层色处于干燥状态下的作画方法。这种画法调色时水分用得少，颜色用得较厚，颜色画在纸上堆叠起来，覆盖能力较强，接近于油画的方法，具有笔触肯定、体积感强、色彩厚重、富有力度的特点，适合表现形体结构明确、色彩清晰的对象。如图5-4所示。

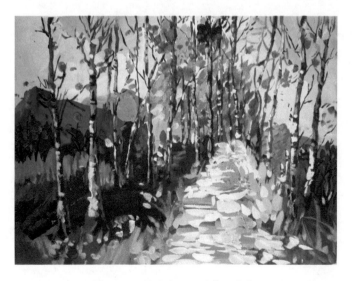

图5-4 风景写生（干画法，徐旋）

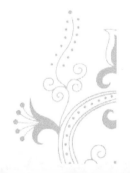

干画法的特点是：造型坚实有力，表现对象突出，形体肯定，体面转折明确，色彩层次清晰。

干画法常见问题及其解决办法如下。

（1）颜色易灰、脏。主要原因是重叠次数太多，每次重叠的颜色都有变化，没有考虑几遍颜色重叠后产生的色彩效果。颜色太多、太杂就会浑浊而失去色彩倾向。解决的办法是：不要过多地重叠色彩，即使重叠也要注意，越是后面的颜色纯度要越高。

（2）颜色易板而不透明。主要原因是重叠色彩时颜色过厚，特别是半透明色（如赭石色、熟褐色等）与不透明颜色（如土黄色、土红色等）的运用。解决的办法是：重叠颜色时，越到后面越要薄，并且水色饱和度要高。

2. 湿画法

湿画法指的是在湿底上作画并趁湿衔接颜色的一种方法，即薄画法。湿画法是用水调和颜色后，在湿纸上着色的一种基本技法。湿画法又分湿重叠与湿连接两种方法。湿重叠是趁第一遍颜色未干时，再重叠第二遍颜色，要求第二遍颜色的含水量比第一遍颜色的含水量要少，而颜色饱和度要高；湿连接是在第一遍颜色未干时，再在其边缘上连接第二遍颜色，使边缘线相互晕化而产生模糊的效果。湿画法和水彩画法相同。湿画法的关键是在作画时用水较多，着色遍数不宜多，在纸还湿润时上色，一笔一笔衔接，一口气画完，甚至白色部分可以突出留白，具有水彩画湿润流动的意趣。该画法保持颜色在湿润时自然衔接、自然渗化的效果，其运笔流畅，色彩滋润，水色相生相融，酣畅明快，意趣天成。这种画法比较适合表现交界模糊、转折虚缓、面积较大需要概括的地方，如背景、远景、雨雾、阴影部分等，但湿画法的效果有很多的偶然性，在作画过程中一定要随机应变，如图5-5所示。

湿画法的特点是：造型柔和，形体边线模糊，色彩层次含蓄，水色丰润，富于变化。

湿画法常见问题及其解决办法如下。

（1）易出现水渍。主要原因是第二遍颜色重叠时，比第一遍颜色水多而色少，反而把第一遍颜色冲开了。解决的办法是：第二遍重叠颜色时宜水少而色多。

（2）物体易走形。主要原因是第二遍叠色和接色时水分过多而产生流动造成的。解决的办法是：第二遍叠色和接色时与第一遍颜色的水分等量运用，这就要取决于绘画者的经验去把握水分。

图5-5　风景写生（湿画法，徐旋）

3. 干湿结合画法

干湿结合画法是水粉画中应用最多也是最为完善的一种画法。无论是干画法还是湿画法都各具长短，而干湿结合画法则集中了两者的优势，弥补了两者的不足。实际上，一幅画采用纯粹的干画法或纯粹的湿画法都很少见。水粉画在作画过程的各个阶段，或者在画面形象的各个部分常常采用不同的画法，如图5-6所示。

当然，干、湿画法在水彩风景写生中不是孤立运用，而是巧妙结合、灵活变通的。一般原则如下。

（1）铺大色彩关系以湿画法为主，具体塑造以干画法为主。

（2）远景以湿画法为主，近景以干画法为主。

（3）虚的、次要的部分以湿画法为主，实的、主要的部分以干画法为主。

（4）光滑柔软的物体以湿画法为主，坚硬粗糙的物体以干画法为主。

干湿结合画法是水粉风景写生中最基本的表现技法，是外出写生必须熟练掌握和运用的。至于其他一些特殊的技法在这里暂不作专题介绍。

图5-6　风景写生（干湿结合画法，徐旋）

5.2.4　任务总结

通过对色彩基本技法的理论与实践认知学习，重点掌握色彩技法的感性认知和实际操作方法与技巧，为更好地运用技法表现作品打下理论与实践基础。

5.2.5　能力拓展

（1）主题：干湿结合技法训练。

（2）形式：搜集"大自然色彩"和"应用色彩"的各种色彩图片或实物，充分认识、感知及表现色彩。

如：生活中的色彩——静物、植物、生物、矿物等，进行大胆表现。

任务5.3　风景画写生步骤与方法训练

5.3.1　任务引入

水粉画的表现步骤大致包括四部分。具体为起稿构图、大体铺色、深入刻画和调整完成。

5.3.2　任务分析

风景写生通常分近景、中景、远景三个层次。中景一般作为画面的主体，要重点描绘、精心刻画。近景与远景只是作为陪衬与气氛的烘托。远景要概括、简练，力求画得虚，才能推得远；近景要画得单纯，要藏而不露，烘托中景的主体，加强与中间主体的空间距离感。

5.3.3　知识解析

色彩风景写生的步骤与方法如下。

1.取景

能否选一个好的景象是风景写生成败的关键，景色的选取可以是全景、中景或近景，但首先选取的应是风景的色调，因为色调最能吸引观赏者。初学绘画者要选择单纯一些的场景，容易控制画面，作品成功的可能性较大。取景时，要注意远、中、近景的层次安排。如图5-7所示。

<center>图5-7　取景</center>

2.构图

　　构图和取景是一个问题的两方面，都涉及画面构成。风景画的构图形式应根据所描绘对象的特征、对象的角度差别及所表现内容的主题而采用不同的形式和方法。构图对于绘画者来说是首要的课题，它要求绘画者将所选择的景象合理地描绘于纸上，构图是绘画的第一要素，作画首先要从构图开始。构图好，绘画构思可以得到充分的展现。另外，还须应用构图的一些基本原则，如黄金分割线的位置，画面的均衡对称规律，风景写生中视平线一般应处于画面的1/3处等。布局合理，主体突出。风景写生常用构图形式有两种，即横向构图和竖向构图。一般选择视野比较开阔的乡村田野或是宽阔的草地和海洋时常用横向构图，如图5-8所示。当所选对象是高深悠远的巷子或是参天大树等物象时多用竖向构图，如图5-9所示。风景画的构图又细分为S形构图、"成角"构图、水平线构图、垂直线构图等。如图5-10～图5-12所示。

<center>图5-8　横向构图　　　　　　　　　图5-9　竖向构图</center>

<center>131</center>

图5-10 S形构图1

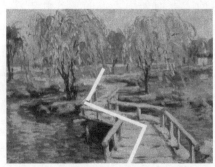

图5-11 S形构图2

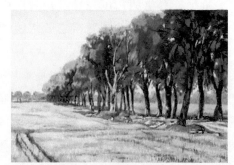

图5-12 "成角"构图

根据场景确定绘画者的位置和角度,绘画者的前后、左右都会产生不同的画面构图。要注意把想表现的重点放在画面的核心位置,用单色勾勒出其大小轮廓,但无论是水粉画还是油画、丙烯画,一般应该用较薄的颜色来进行这一步,目的是有利于后续色彩的覆盖。确定好需主要表现的对象的画面位置后,再把能烘托气氛的其他物体布置好位置,而与画面美感冲突的或不适合画种表现的东西要作适当的舍弃,至此构图完成。

3. 透视

透视被运用于各种形式、体裁、风格的美术作品中,对表现主题、创造构图形式和提高表现力起着重要的作用。透视是表达空间的主要因素。自然界的各种景物,由于透视关系的原因,形体会产生变化,此即近大远小的透视现象。要理解这一变化规律,必须懂得透视的基本原理。在风景写生中,描绘建筑物、江河、道路这类景物,如不能符合透视变化规律,建筑物就会歪斜不正,江河、道路也不能平卧在地面伸向远方。在风景构图中,最重要的是选择视高,即视点的高低。不同视高的构图特点与表现目的应是相互联系的。视高大致可分为低视高(仰视)、一般视高(平视)、高视高(俯视)三种。仰视的地平线应该定在画面的二分之一以下的位置或接近画幅底线甚至在画幅底线以下,这种仰视的风景构图,表现的景物能产生巍然屹立、气势非凡的效果。俯视的视点在人们的头部以上,即从高处俯视地面景物,如到高山坡上去写生地面景物,视平线

必在画幅上部或画幅外，可表现宽阔的地面和深远空间（景物与景物前后遮挡程度减少）。这种构图加强宽广、辽阔的境界。平视是站着或坐在较高凳子上作画时对观察对象的视点高度。一般视高的视平线，在画幅中间部分，这种视高的构图，近似现实生活的环境，使观众有身临其境的感觉，但处理不好，容易使构图平淡，缺乏生动性。视高是风景写生取景构图中最基本的知识，如图5-13～图5-15所示。

图5-13 仰视画面

图5-14 平视画面

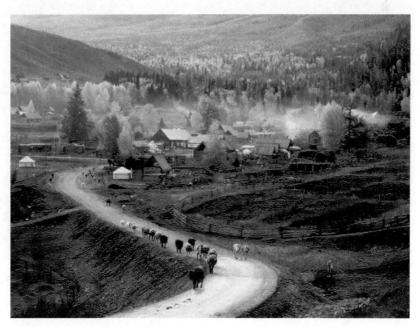

图5-15 俯视画面

　　画面的深远感是通过景物的大小和虚实变化而取得的，当人们观察远处物体时，会发现远处的物体看起来并不像近距离观察时那样清晰，颜色艳丽。例如，远处的景物是灰色的，天空是淡蓝色或带紫色，早晨的天空带红橙色等，所以在风景写生中，掌握景物形体透视规律是很重要的，特别是带有建筑物的风景，如果不掌握基本的透视规律就很难达到准确的描绘。在风景写生中较常见的是平行透视与成角透视。如图5-16与图5-17所示。

图5-16　平行透视　　　　　　　　　　　　　图5-17　成角透视

　　一般将画面分成近、中、远三个层次，将主体对象置于画面中心位置（不一定是中心位置）中景位置并要重点描绘、精心刻画。近景与远景只是作为陪衬与气氛的烘托，远景要概括、简练，力求画得虚，才能推得单纯，要藏而不露，烘托中景的主体，加强与中间主体的空间距离感，如图5-18所示。

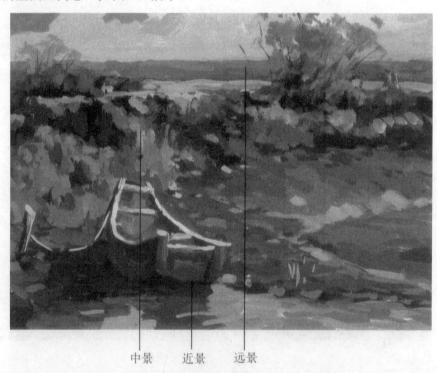

中景　　近景　　远景

图5-18　远、中、近景画面1

　　总之，选择景物和构图，是风景写生的两个重要环节。如果一幅风景画没有好的景物和构图，就不能称为一幅好画。在面对大自然风景时，要多思考、多比较。在取景时要掌握以下几点。

　　• 景物的造型是否有特色，是否有美感。

　　• 景物的环境处于什么时间，呈现什么样的色调。

- 景物远、中、近景的层次是否明确。

- 自然景观和人文景观是否融洽。

　在构图时要掌握以下几点。

- 有主体景物，并可作为画面的表现中心和重点。

- 根据所表现的景物，确定画面的构图形式。横向构图辽阔，竖向构图挺拔，方形构图稳定，S形构图曲折。

- 注意画面空间关系的处理，一般都以中景为主体，近景、远景为陪衬。中景要重点刻画，远景要虚，近景要概括。

- 注意画面的疏密节奏，黑、白、灰的分布，以及画面的均衡等，如图5-19所示。

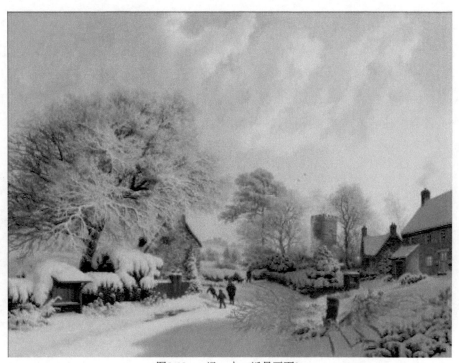

图5-19　　远、中、近景画面2

4. 定色调

　　色调是指画面所呈现的色彩倾向，即画面的色彩基调，有冷、暖、灰或蓝、红、灰等色调。如图5-20～图5-22所示。

图5-20　冷色调中的蓝调　　　　图5-21　暖色调中的红调　　　　图5-22　灰色调中的灰调

　　由于环境的变化，景物也发生相应的变化，大自然在不同的光源、气候及事物本身固有色的作用下呈现出不同的色彩倾向。阳光下的景象偏暖而阴雨天则偏冷。如图5-23与图5-24所示，春夏季节树叶刚刚抽芽会呈现粉绿色，大自然易让人觉得暖和而偏于暖色调，暗部为棕红色调。夏天因绿叶密深而呈现橄榄绿色调，暗部为褐红暖调。秋冬因树叶变黄而整个色调为黄色调，暗部萧瑟而多为紫冷色调。冬天因树叶凋零为冷、灰色调，暗部是暖色调。

图5-23　阴天的景物色调　　　　　　　　图5-24　晴天的景物色调

　　当然，色彩有时还受艺术家心情的影响。风景写生易于训练对色彩的敏感度，对色调的处理能力，对色彩的驾驭能力。那么，怎样才能准确把握自然风景的基本色调关系呢？在基本了解气候、天气变化对色彩的影响下，关键是处理好画面时要整体地观察事物，抓住画面大的色彩关系和大的构成因素，避免掉入钻进细节刻画的"陷阱"。所以在风景写生中，应根据客观景物的变化规律，去真实地描绘大自然的风景。如图5-25～图5-28所示。

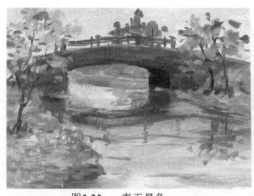
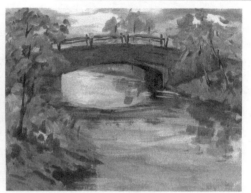

图5-25　春天景色　　　　　　　　　　　　　图5-26　夏天景色

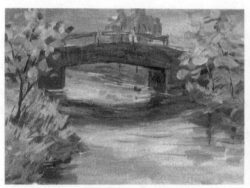
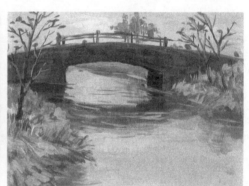

图5-27　秋天景色　　　　　　　　　　　　　图5-28　冬天景色

5. 铺色块

在选景、构图确定之后，绘画者必须把握好大的色彩关系。在风景写生中，由于季节、时间、气候等条件的不同，景物的色彩变化是很丰富的。由于室外光色变化较大，因此，绘画者需要抓住某个瞬间的基本色调，按照色光变化的基本规律，始终保持画面光源的统一和投影角度及色调的统一。

铺大色调有助于找准色彩的基调和为下一步刻画打下基础。快速地画出景物的大色调，不仅有助于下一步的刻画，同时也有助于训练绘画者的色彩辨别能力。铺大色调通常是按照从大到小、由远及近的步骤进行的，先天、地、物这几大色彩关系进行。用大笔和较薄及稍暗一些的颜色从上向下、由后向前画。这几块颜色是决定画面色调的关键。注意用轻松的笔触画出大概的黑、白、灰的关系，用笔要随意，不要拘泥于细节，把握好大的色彩关系。

6. 深入刻画

在大的色彩关系确定的情况下再进行深入刻画就容易得多了，深入刻画的对象往往是具体的景象，是个体。但个体是建立在整体的基础之上的，所以要以整体为参照去解决细节刻画。缺乏整体的个体美是缺乏环境支持的，是孤立的。深入刻画常常依照整

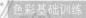

体—局部—整体和先主体后背景的作画程序来进行，深入刻画的主要对象是所要表现的主体对象，周围环境只能为它服务。

在保持大色调的前提下，小心处理画面的主体物，突出表现主题，画过了的地方减弱，不够的局部加强，用笔应大胆肯定，结构上要比上一步更加仔细，在此阶段有相当一部分的用笔会保留到最后。此时仍需注意分清主次，前景、中景、远景之间的关系，省略琐碎多余的细节，不能处处面面俱到。

深入刻画的过程，是不断突出个性、确定个性特征的过程。不同画种的风景写生必须抓住本画种的特征去进行景物刻画，才能使画面深入而不呆板、刻画充分而不失个性风格与和谐。

7. 画面调整

画面的整理阶段是作画的最后阶段。这时要从整体去观察画面，多思考少动笔，分析画面主次结构是否明确、色彩是否和谐。调整时要做到大胆取舍，以达到画面中色、形的和谐。调整统一的过程就是从整体和主题两方面把握画面、突出画面中心的过程。

作画是一个非常主观的过程，这就有可能在作画完成时出现平均、主次不分等问题，这时需要对画面作最后的调整。在画面接近完成时，要从局部刻画中回到画面的整体调整，调整景物色调的变化及统一，并进一步深入塑造，在保持大关系正确的前提下，尽量表现出色调的丰富性，重点细部重点对待，但对细部处理时，始终要对应整体（只要整体不被破坏）。经过不断地调整统一，使画面效果更加深厚，整体色彩层次更加丰富、生动。

画面调整应该就画论画，是对画面的整体处理而不该拘泥于画面与景物的完全一致。调整的目的是使画面协调统一，是审视画面的最终效果与绘画者的最初感受和想法是否一致的过程，达到画面最终的主题鲜明、画面和谐的效果。

8. 小色稿练习

在每次风景写生之前，首先应认真观察分析对象的色彩、造型结构、明暗空间关系和色块组合关系，做一些半小时甚至更短时间的小色稿练习。这样做的目的是尽量用简练的笔触和色块捕捉到瞬间的色彩变化，包括色调、构图、色彩的对比关系和笔触造型、画面效果等。哪怕有时平涂几块色彩，只要找到大的感觉就可以了。此外，在小色稿的练习中，画幅不宜过大，8开、16开或32开的纸都可以。平时在写生中，应着眼于物象间的光色变化关系。在描绘具体物象时强调体积的塑造，在描绘环境时则强调空间深度的表达，这类画法的特点是画面上需要塑造出三维空间，它的造型手段是以分块分面为基础的。为了训练习练者准确、快速地抓住每组物体的色彩调子和光色关系，应该有目的地进行小型色稿练习。

小色稿着重训练在色彩写生的过程中及时记录下被描绘对象的新鲜感，也就是通常所说的抓住"第一感觉"。同时还包括画面的布局、色彩关系、笔触的安排、色调的统

一，色彩效果的掌握与运用等。这些是初学者掌握色彩基本技法行之有效的重要手段。

　　在画小色稿的过程中，大面积铺色时应把重点放在解决整体色彩关系的表达上，运用色彩的三要素来进行画面与写生对象的反复比较，概括和平衡发展地表现对象。着色应由湿到干、由薄到厚、由鲜至灰，开始时用色可以比对象艳丽一些，层次和空间色彩关系亦可拉开一点，一般都会越画越"灰"、越画越亮。强调绘画者对物体的整体感觉，这对于把握整体画面，掌握绘画者的第一视像感觉起了很大的作用。同时，这种方法有助于在创作初期对画面整体的把握。当习练者不再没完没了地关注客观物体的局部颜色变化时，就开始用较大的笔触去概括对象的色彩，这样反而觉得画得更准确。

　　小色稿练习的详细步骤如图5-29～图5-32所示。

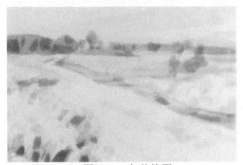

图5-29　起稿构图

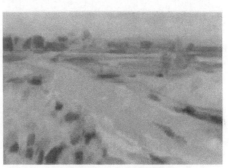

图5-30　定色调铺色块

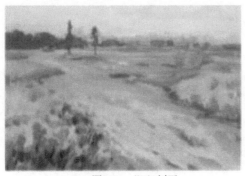

图5-31　深入刻画

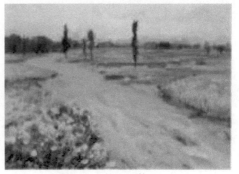

图5-32　统一调整

小幅风景写生用纸一般8开或16开左右为宜，作画时间为半小时至1小时。

5.3.4　任务总结

　　画面处理：画完远景后，就画中景与近景，中景是一幅场景画最主要的部分，是重点塑造和重点表现的部分。近景是为拉开空间层次方面的表现，所以近景要概括，中景要细致。在画中景、近景时，要抓住重点部分，全面铺开，构成景物层次之间的对比关系。色彩关系要相互呼应，又要相互对比，控制好整体的色调。对于水彩画面的颜色，要尽可能地一次把颜色画够，第一遍色尽可能地接近对象，对于较繁杂的景物，还是不可避免地要多次重叠完成。要选层次不太复杂的景物来画，上色要注意抓大块颜色的变化，这样便于把握，容易表现。

水粉风景色彩写生着色的基本步骤如下。

（1）由深到浅。因水粉画的工具材料构成的特殊特征——厚重、不透明、有很强的覆盖能力。

（2）虽然有很好的覆盖力，在绘画时容易改错，但也不能过于厚重，否则颜料容易出现裂痕或裂纹。

通过对色彩基本技法的绘画实践学习，重点掌握色彩技法的感性认知和实际操作方法与技巧，为更好地运用技法表现作品打下理论与实践基础。

5.3.5　能力拓展

（1）主题：干湿结合技法训练。

（2）形式：搜集"大自然色彩"和"应用色彩"的各种色彩图片或实物，以此来充分认识、感知及表现色彩。

如：生活中的色彩——各种风景等，进行大胆表现。

任务5.4　常见景物的质感表现与技法训练

5.4.1　任务引入

风景画中常见的景物有树木、花草、天空、山水、建筑、人物等，为了掌握各种不同景物的技法表现，下面分别介绍。

5.4.2　任务分析

树木、花草是风景中最常见的景物之一，也是风景画重要的构成部分或主体。树的表现在场景写生中是一个非常重要的基本功，许多场景写生离不开"树"这个基本元素的表现。画好树，场景写生的问题就解决了不少。画树，必须要了解树的形体结构。不管哪种类型的树，都是由根、干、枝、叶几部分组成，只是由于自身的生长规律不同，使得树的外形千姿百态。但无论树的外形如何变化多端，都可以将其理解为球形、伞状和圆锥形等几种形态。

5.4.3　知识解析

1.树木、树林与花草

在画法上，首先从树冠（树叶部分）开始，趁湿先画树冠的受光面，再连背光面，分组表现出树叶的前后、左右的空间关系。树叶分组，大小块面适宜，块面之间适当留出空隙，使其透气，具有空间深度。然后添加树枝，顺着树叶块面的空间走势，注意树枝的前后穿插与疏密对比，干湿结合勾枝，与树叶浑然一体。最后画树干，树干的表现采用干湿结合的方法，湿画法使树干顺畅灵动，富有生机；干画法使树干苍劲有力，宜于表现粗糙的质感。无论哪种表现方法，总要表现出树干的体积感及主干、支干的空间

感。要强调的一点是，叶、枝、干的色彩关系要表现正确。由于环境的变化，会影响树的色彩变化，因此，绘画者要善于捕捉多变的色彩关系。树丛的表现主要抓住大的层次关系，通过色彩对比，明暗深浅对比去把握树的主次与虚实，这样就能避免紊乱、拥挤和呆板的现象。如图5-33所示。

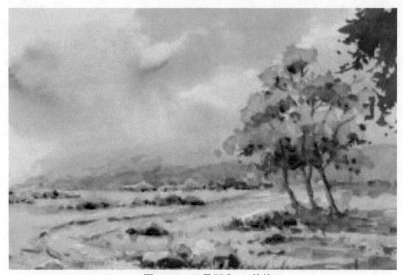

图5-33 风景写生1（徐旋）

1）树木的观察与表现

树的种类很多，从是否有主干可将树分为乔木与灌木；从树叶的形态可将树分为阔叶树与针叶树；从分布的地域可将树分为热带树、温带树、寒带树等。写生时自然要根据不同树木的特点来灵活表现，如单体树和树丛要有所不同，在表现单体树时，用笔要肯定，根据树的结构仔细运笔，深入刻画，直到完成。

注意：在画之前要了解树的形状，表现树的各种造型和形体感觉。

作画步骤：用单色水粉将树的基本造型勾画出来，再根据树的结构运笔，大面积地画出树的暗部，用笔要大胆、流畅。然后画出树的固有色，用笔较前面铺暗部时要厚一些，用笔要肯定，根据树的结构运笔。最后深入刻画，直到完成整幅画面。

注意：在画之前先了解树的形状，再表现树的各种造型和形体感觉。

2）树林的观察与表现

画树丛的前提也是先了解树的形体特征和生长结构。在通常情况下，有的树像伞形，有的树像球形，还有的树像塔形等，每棵树的姿态面貌各不相同。树干分主干、侧枝、细枝，树叶围绕在树干的前后、左右，因此画树的时候不能仅画一个平面，不能只看到左右分开的枝叶而忽视了前后的枝叶。树干可以说是一系列高低透视不同的圆柱体，因此，要注意树干的透视变化，同时要画出它的体积感，并注意树上枝叶的投影，这样才能画得生动。树根与地面的关系也应交代清楚，不能画得像插在地面上那样生硬。总之，画树林要概括、整体地画，没有必要画每一根树枝，每一片树叶。如图5-34～图5-36所示。

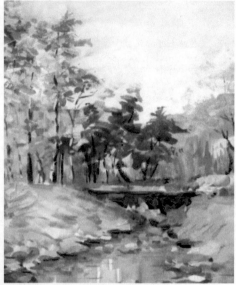

图5-34　风景写生2（徐旋）

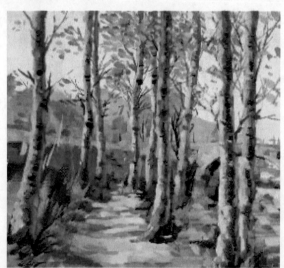

图5-35　风景写生3（徐旋）

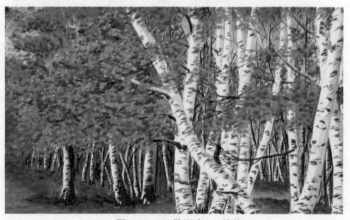

图5-36　风景写生4（徐旋）

注意：树与树之间的变化规律及透视关系，前面的树具体而实在，变化丰富。后面及远处的树叶采用虚处理，有强烈的蓬松、透气之感。由于树木多而繁，所以要特别注意树与树之间的前后、主次与遮挡关系。

3）花草的观察与表现

奥地利画家埃贡·席勒说："大地有呼吸，有知觉，有嗅觉。"与大地距离最近的植物——草的色彩表现同样具有呼吸的艺术表现力。无论是一望无际的绿色草原，抑或荒芜的山坡，再或者是田间的小径边，草的存在无疑给大地增加了呼吸的韵律与节奏。草的根茎深深地扎在泥土里。一般而言，茎叶的宽度从下往上是由粗变细，所以在塑造茎叶时可以选用毛笔，把画板倒过来进行茎叶的勾描。在空间的塑造上遵循近处精勾细描，远处注意色彩的抓取并与背景相互融合。画面中的草仿佛有了呼吸的韵律，在画面中错落有致地生长在大地上。草的颜色分为黑、白、灰三个层次，亮度上的明暗塑造效果好，画面明亮的黄色调给人以浓浓的深秋之意。

草在画家的笔下变得肌理丰富、颜色细腻、笔触明显，根据草在画面中的位置不同，采用分组刻画的办法。远处的草丛表现大的体积色块、近处的草在颜色和笔触上进行细腻的刻画。在以人物为主的画面里，草作为大面积的背景，只需刻画出大的体积感与色彩即可。

花卉写生不能完全罗列花叶与花瓣的相互关系，特别是几种花组合在一起，画时可分为前后层次，近处花瓣要表现得润泽浓郁，远处花卉则点到为止。如图5-37与图5-38所示。

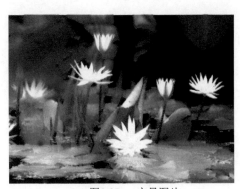
图5-37　实景图片

图5-38　睡莲（莫奈）

2. 天空与云朵的观察与表现

天空在风景画中占有重要地位，可以表现季节、阴晴、天气等特征，其明暗色度的变化，影响着大地上的各种物体，形成一种气氛，支配着整个画面的色调。

在风景写生的画面中，天空的位置与颜色非常重要。天空一般为蔚蓝色，给人以明亮、宁静、深远的感觉，如图5-39所示。在位置上，天空与人的距离最远，采用冷色调

的蓝色，有拉深、拉远画面空间层次的作用。但是天空不是孤立地存在于画面中的，一般在远山、地面交接处，天空会呈现偏暖的柴灰色。一般而言，在表现天空时，在色调上，上冷下暖；在明度上，上暗下明；在纯度上，上纯底灰。图5-40中天空的颜色可以用群青色、钴蓝色作为底色，亮部加白粉，暗部加少量的紫红色去描绘。画面以大面积的蓝色天空作为画面背景，因为地面景物的颜色较重，所以虽然为背景，却可以起到提亮画面的作用。

图5-39　实景图片　　　　　　图5-40　通往卢弗西埃恩之路（毕沙罗）

　　天空是复杂而多变的。由于大气层和光的作用，天空云层的变化绚丽多姿，不同时刻、不同季节与气候都影响着云层的状态。只要细心观察就不难发现，随着大气的运动，除了云层时厚时薄，远近形体有透视差异外，还有明暗层次变化和色彩变化等。但在大多数情况下，天空会呈现出上冷下暖、上暗下明的感觉。因此，在表现天空时，首先要敏锐地捕捉色彩关系，把握云层的形状与透视，落笔要肯定、到位。在表现技法上多采取湿画法为主，看准下笔，一气呵成。　一般是由天空、远景向近景渐进的方法：先从天空画起，一次画好，形成整体感，再趁湿画远景，使天边的景物与天空自然衔接，再接着画中景。这样由湿至干，由虚到实的表现，产生较好的空间层次关系。

　　用湿画法表现天空和云的技法多样。表现无云的天空可采取渐变平涂、湿纸着色、湿时衔接、湿时重叠、沉淀等方法；画云时可采取湿衔接、湿时重叠、干后并置、晕染、洗涤、留白等方法。另外，用不同笔法表现不同状态的云也很重要。总之，方法多样，应根据对象状况和自己的感受去灵活运用、创造。但要特别注意一点，除天空和云作为画面主体出现的情况外，一般天空和云都位于画面远景处，表现时要概括虚化，不可喧宾夺主，以免影响画面主体和空间。在一般情况下，天空与远景应趁湿画好，使水分衔接自然、避免生硬。随着不同季节、气候或时间变化，天空色彩也会有相应的变化，需要认真观察、表现，如图5-41与图5-42所示。

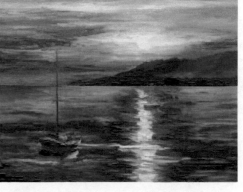

图5-41 实景图片　　　　　　　　图5-42 风景写生——晚霞（金艺）

3. 地面的观察与表现

世间万物的一切生灵都生活在地面上或是生活在以地面为载体的物体上，即便是水中游的鱼和天上飞的鸟。地球景物是艺术家表现的主要对象，风景作品总离不开地面、植被、房屋、流水、小桥、人物等景象。

地面景物与天空的色彩密不可分地关联着，所有地面上的景物都受到来自天空光源的影响而呈现不同的色彩变化。在自然光的作用下，地面存在着色彩明暗、远近和冷暖的相互衬托关系。因此，在观察事物时要整体地把握事物与周围环境的关系，同时也要注意天地间的呼应，达到"天地一气"的和谐共存。如图5-43与图5-44所示。

图5-43 风景写生1（金艺）　　　　图5-44 风景写生2（金艺）

4. 山石和水的观察与表现

在人们的观念里，山水总是连在一起，有山有水才够圆满，所以本书将山、水放在一起来讲。自然界中的山因地形、地貌的不同，呈现出奇、雄、秀、险等不同样貌。我国传统山水画中的各种皴法，如折带皴、披麻皴、斧劈皴等就是古代艺术家们经过仔细研究各种山石的地貌特征而概括出来的。"桂林山水甲天下""峨眉天下秀""青城天下幽"等说法也是因其各自的山石结构规律不同而得名的。所以，在画山石的时候要先

了解山的体貌特征和结构走向，这样才不会陷入"千山一面"的雷同尴尬局面。"远观其势，近观其质"。远山延伸至远方与天空相接，水在地平线上。对于远山很难看清细节，所以要整体地概括山的趋势，而在画法用笔上要求概括、简练。同时，在用色上要求山与天的颜色相接近，自然融合。而在画近山时除了要整体地把握山势，还需对具体景物稍加刻画，避免过于简单，缺乏变化。画时要虚实结合、繁简相宜。如图5-45与图5-46所示。

图5-45　风景写生1（朱晓华）

图5-46　风景写生2（朱晓华）

画山，首先注意山体走势和远近层次的明暗、色彩关系。趁天空颜色未干时，连接远山山峰的颜色并表现山脚的色彩。近山先画山脚的颜色，用重色连接山峰与远山山脚，这样色彩衔接自然，就能达到层次分明的空间效果。

山石的表现是水彩风景画中常见的自然景物。"横看成岭侧成峰，远近高低各不同"反映出山的多姿面貌。山越远，颜色越冷，边线越模糊，体积感越弱。反之则颜色越暖，边线越清晰，体积感越强。远山上方颜色深，下方颜色淡。

画石，中国画有"石分三面"之说，也就是要立体地去表现石头。先看准大体色彩关系，趁湿铺色。在塑造体积时，以干画法为主，辅以湿画法。湿画法表现石头的背光部则虚，干画法表现石头的受光部则实。体块的转折要干画，就能表现石头坚硬的质

感。画石头应像画静物一样地去表现。 如图5-47与图5-48所示。

图5-47 　风景写生（李岩）

图5-48 　风景写生3（朱晓华）

水是无色透明的，主要反映天光或水被污染的颜色。又因环境、气候等因素的影响，水的形态与色彩也随之不断变化。

水的形态概括为平静的水与流动的水两种。

平静的水表面如镜，直接反映天光与环境颜色，天光、环境颜色表现为景物的倒影，其色调与天空和周围环境的色调基本一致，但也有微妙的差别。静止的水，倒影十分清楚，画倒影时，其明暗色度对比应当略比实景弱一些，不要那么强烈，映衬在水面的倒影一般比景物的色彩偏冷些、明暗要灰暗些，轮廓亦比较模糊。表现平静的水时，宜采用湿画法，把实景与倒影连起来画，能较好地控制整体。

流动的水波澜起伏，水色跳跃，倒影支离。水流湍急则倒影全无。在表现时，宜顺着水的流势用笔，加强流动感，水波纹的处理应找出其规律，概括出特定形态去表现；

山泉、瀑布的表现要抓住流动的气势。"白哗哗"往下淌的水要靠周围环境的深色来烘托，飞溅的水花则可留白。动的水面，要观察它动的规律，才能很好地掌握它。由于角度不同，甚至将倒影分割开来了，故用笔要依据波浪的特征，画出倒影的特点，要活泼而多变化，才能充分表现水的动荡不停。如图5-49与图5-50所示。

图5-49　风景写生4（朱晓华）

图5-50　风景写生3（金艺）

弯弯的小溪，潺潺的流水，滚滚的江河，滔滔的大海，道明了水的不同特征和走势。水是滋养万物的精灵，自然界中的水是透明没有颜色的，但由于环境、光线的影响，水又呈现不同的色彩。平静清澈的水面能映射出岸边的景物和蓝天白云，形成清晰可见的倒影。因此，在表现平静的水面时，关键是处理好倒影，倒影表现好了，水的感觉就有了。不过，在表现倒影时要注意水中物体的倒影要比具体的物体概括得多，所以在处理倒影时需从整体、概括的角度进行构图。在处理湖面时非常概括，通过降低水中倒影的明度和纯度，非常和谐地表现出湖面与水岸上景物之间的关系。

　　水的流动会形成不同的景观，如池塘、江、河、海、溪流、瀑布等，作画时应根据它们的不同形态灵活采用不同的画法。如图5-51与图5-52所示。

图5-51　风景写生（小渔村，康凯歌）

图5-52　风景写生（瀑布，王乐）

5. 建筑的观察与表现

　　建筑物也是场景画中重要的表现内容，是人文景观与自然景观巧妙融合的整体。建筑物形式多样，风格各异，但是无论何种形式，观察时都必须从整体出发，多注意建筑物与自然景物之间相互的色彩关系与空间关系，建筑物与建筑物之间的形体差异、层次变化，不要孤立地去看那些无关紧要的细节。表现时也要从整体入手，先用湿画法表现整个建筑物的大体色彩关系。待干后，再从大色块逐步向小色块过渡，一层层地去塑造局部。这里特别要提出的是，门、窗、瓦的塑造不要死抠，要有色彩变化和虚实处理，否则会死板而缺乏生气。如图5-53～图5-56所示。

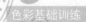

图5-53 风景写生1（徐晓茹）

图5-54 风景写生2（徐晓茹）

图5-55 风景写生1（徐璇）

图5-56 风景写生2（徐璇）

6. 人物的观察与表现

场景画中的人物点缀可以增加画面的生活情趣，活跃画面的气氛，平衡构图，呼应色彩。但点缀不当，就会适得其反，破坏画面原有的协调效果。所以，在点景人物的处理上应反复琢磨和推敲，做到"画龙点睛"而不是"画蛇添足"。画好点景人物要特别注意人物与景物之间的正确比例，人物的准确造型，动态的生动活泼，位置的恰当安排。点缀人物时，可画完景物后根据画面需要再添加人物或起稿时就有完整的构思。一般点景人物的表现是先画人物动态，后点人物头部。当然，点景人物的表现总是以烘托景物气氛为宗旨，人物应处在画面的中、远景为宜，人物点缀只要抓住大的体块关系就行，不要过多地塑造和夸大，以免喧宾夺主。如图5-57所示。

图5-57　蒙马特大街（毕沙罗）

5.4.4　任务总结

通过对色彩基本技法的理论与实践认知学习，重点掌握色彩技法的感性认知和实际操作方法与技巧，为更好地运用技法来表现作品打下理论与实践基础。

5.4.5　能力拓展

（1）主题：干湿结合技法训练。

（2）形式：搜集"大自然色彩"和"应用色彩"的各种色彩图片或实物，以此来充分认识、感知及表现色彩。

如：生活中的场景或风景——早晨日出、傍晚日落、晚霞余晖、晴空万里等风景，进行大胆表现。

项 目 6

色彩写生与创作训练——方法篇

学习目标：通过色彩写生与创作训练，熟悉江南水乡、田园风光、街头建筑、江河海景等系列主题写生与创作的独特风格及特色。风景写生训练是一个循序渐进的系统学习过程，合理的教学内容和作业编排，能够使学生尽快掌握风景写生的规律和技法，提高学生对物象的观察、概括、表现能力，训练他们的思维能力，启发和引导学生自觉地进行艺术上的探求，培养学生的想象力，发掘其创造潜能。

学习重点：学会表现不同主题下的色彩关系，掌握不同题材下色彩变化规律及表现技法。

学习难点：风景画色调组织、色彩的变化规律。

任务6.1 江南水乡的写生训练

6.1.1 任务引入

著名画家吴冠中说："黄山集中国山川之美、周庄集中国水乡之美"。周庄隶属于江苏省昆山市，是和上海交界的一个典型的江南水乡小镇。周庄得苏杭之"灵秀"，集水乡之"瑰丽"（房屋、流水、桥楼）风光独特的特点，镇为泽国，四面环水，咫尺往来，皆需舟楫。全镇依河成街，桥街相连，深宅大院，重脊高檐，河埠廊坊，过街骑楼，穿竹石栏，临河水阁，水中倒影，白墙灰瓦，一派古朴幽静的景象。一切是那么的宁静、秀美、和谐，是典型的江南小桥流水人家。2003年，周庄获得联合国教科文组织亚太部授予的文化遗产保护奖，同年荣获中国首批历史文化名镇称号。如图6-1所示。

图6-1 周庄实景

6.1.2 任务分析

通过我国古建筑中六大著名江南水乡风景，分析水乡建筑与现代建筑的特点，并寻求它们之间的对比美，从中感受中国威尼斯的美感。

周庄——中国第一水乡，曾被著名古画家吴冠中赞誉为"周庄集中国水乡之美"；西塘——最具原生态的自然风光与民俗风情，感受秀丽古镇"梦里水乡"；乌镇——商业开发最成功的体验小桥流水人家的生活；南浔——中西合璧，找寻他的繁华巨富古镇；甪直——江南的"桥都"；同里——东方小威尼斯。

6.1.3 知识解析

1. 观察与选景

走进周庄，到处洋溢着水的灵气和平和。对于久居大都市的人来说，那种水泥丛林带给人的压迫感会立刻消散，油然而生水一样的轻松和畅快。用眼睛去发现色彩，感受色彩的美。自然界的光与色彩的关系千变万化，而观察色彩的过程中，第一印象往往是最新鲜、最强烈、最完整，同时也是最生动的，因此自始至终把握色彩的第一印象最为关键，要学会如何观察对象、观察自然，既明察秋毫，又宏观把握。其实观察就是整体看，反复比较，就是要从整体到局部再从局部到整体，这种观察是最基本的要求，能否选一个好的景色是风景写生成败的关键，景色的选取可以是全景、中景或近景，同时要选择最有代表性、最激动人心的景象，因为它最能吸引观赏者。还要注意选择单纯一些的场景，习练者容易控制画面，作品成功的可能性较大。如果选择远景时，以有远、中、近三个景别层次为佳，其空间色彩变化规律容易把握，构图也好安排，能较完整地表现空间效果。

2. 分析与取舍

面对眼前景物，要学会取舍，"取"其能够突出主题的最精彩的地方，并且能够有表现力和深入的部分，"舍"去不必要的或无关紧要的部分。同时还要注意到取舍的含义，不仅是要与不要，而是表现到什么程度，夸张和减弱到什么程度，会提出新的要求，甚至会改变某些初衷，即便如此，还是要有事先的安排，知道什么是最打动自己的东西，而必须着力去刻画。绘画是把大自然中美的东西提炼出来，要点是大胆取舍，概括迅速，抓住天空、地面、物体的总体关系。如图6-2所示。

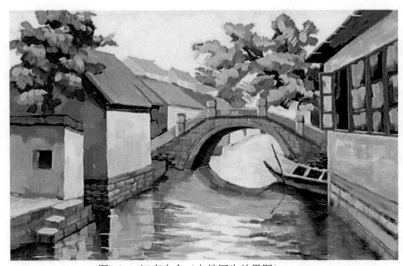

图6-2　江南水乡（水粉写生效果图）

3. 创作与实践

1）任务分析

江南水乡风景写生和其他风景写生不同，由于户外的光线变化、光源色、环境色相对不稳定，因此在写生过程中应多分析比较自然状态下的色彩倾向，即通常所说的色调。"色调"，是色彩的调子，是整幅画的灵魂，所以想要画好色彩风景，就要把握好整幅画的色调。当画色彩风景的时候，要特别注意季节、气候、时间、光线。如夏天一片绿色，所以就以绿调子为主，在阳光下以暖调为主，而在阴雨天则以冷灰调为主。不同的地理位置也有不同的色彩特征倾向，不同的光线（受光、背光、强光）和时间（早、中、晚）的条件下，对象的色调变化也复杂丰富，如莫奈的教堂系列就很好地说明了画面随着时间、光线的变化显现出不同的色调和冷暖关系，把握好色调还要注意对对象的主观感受。

2）作画步骤

（1）构图起形，注意均衡。由于水粉颜料的覆盖性较强，起稿时不用铅笔，可以直接用深色起稿。观察整体画面，是x形深远法构图，主要以建筑、水为主，天、树为辅助取景构图方式，按照一定的构图方式在画面上布局。但是要注意画面中既不能没有主体物，也不能存在多个主体物。选取的景物要错落有致、主次分明。将景物分为近、中、远三段，注意近、中、远景的层次安排，画面效果较为全面、完整。可以有效地拉开景物的距离，建立起不同深度层面在对比上的秩序感。

构图起稿阶段，需要完成的内容是为画面中的物体安排好合适的位置，用单色打好形体。注意画面建筑物整体的透视关系，要注意透视的准确和空间的纵深关系。如图6-3所示。

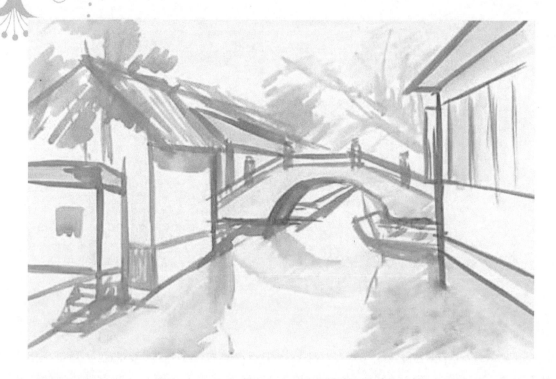

图6-3　江南水乡的构图起形

（2）铺大色块，定好色调。水粉画风景写生的关键步骤在于开始铺大体色调，画出整体大关系。区分明暗块面的阶段，需要完成的内容是区分画面大体的明暗调子关系，使画面显示出大的明暗对比的效果。

天空的观察与表现：铺色时可以从景物的暗部入手，然后依次过渡到半受光部和亮部，也可以从天空入手，由远景到中景、近景依次画出，天空是画面上最远的一层。天空的颜色与各种云彩是一次性画完，尽可能不再进行改动，就可以保持深远的感觉，画天空一般用平涂与湿时连接法进行。

建筑的观察与表现：画完远景后，就画中景与近景，中景是一张场景画的最主要的部分，是重点塑造和重点表现的部分。近景是起拉大空间层次方面的表现，所以近景要概括，中景要细致。在画中景、近景时，要抓住重点部分，全面铺开，构成景物层次之间的对比关系。色彩关系要相互呼应，又要相互对比，控制好整体的色调。对于水粉画面的颜色，要尽可能地一次把颜色画够，第一遍铺色尽可能地接近对象，对于较繁杂的景物，还是不可避免地要多次重叠完成，要选层次不太复杂的景物来画，上色要注意抓大块颜色的变化，这样便于把握，容易表现。画建筑物墙面时先从画面的深色开始，确定画面的冷灰基调，注意几块墙面颜色的冷暖差别。迅速用大笔触铺上底色，逐渐完成整幅画面的色彩。如图6-4所示。

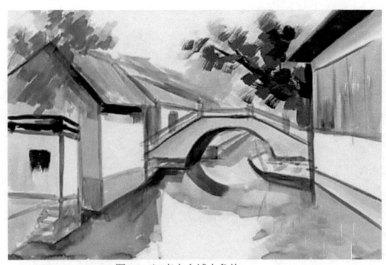

图6-4　江南水乡铺大色块

（3）深入刻画，强调视觉。此步骤是全面地深入塑造阶段，需要完成的内容是对画面的全部物体都进行深入的刻画，主要处理物体的体积感和色彩关系。深入刻画时始终不能忘记整体，要求在用笔上从形、色、笔触三方面尽力追求完美的结合，并根据景物特征运用水粉画的各种表现技法，有强有弱、有张有弛地画出具体的景物内容，"不求形似，但求神似"。

树的观察与表现：这里的树，都属远景树，但无论树的外形如何变化多端，都可以将其理解为球形、伞状和圆锥形等几种形态，抓住大体形态。如图6-5所示。

树丛的表现主要抓住大的层次关系，通过色彩对比、明暗深浅对比去把握树的主次与虚实，这样就能避免紊乱、拥挤和呆板的现象。

图6-5　江南水乡深入刻画

水面的观察与表现：这里的水面是较简便且容易出效果的静水画法。先铺薄底色，趁湿画岸边的树木，接着连同水面倒影的暗部一起铺上颜色（如果画面已干可以及时喷水）。再用底纹笔蘸薄色把倒影整体刷一遍，颜色可略灰，让色彩相互融合。然后趁湿用刮刀刮出水面波纹，用刮刀时注意手法的变换，这时画面就会出现丰富的肌理效果。待画面稍干后，用刮刀调出比天空略灰的颜色并刮在画面上，以此表现天空在水面的反

光部分，此时要注意水中倒影边缘线的虚实关系。如图6-6所示。

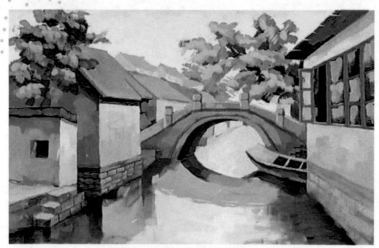

图6-6　江南水乡对水的刻画

（4）调整统一，注重整体。此步骤是整体调整和完成阶段。要提亮画面中最亮的色块——建筑的受光面，增添建筑及水面倒影的细节，使画面更加完整和丰富。需要完成的内容是在整体考虑画面的色彩效果的基础上调整画面局部，表现出受墙面和天空色彩影响较大的近处水面，最后完成整幅画面的绘制。一般调整时要注意：色彩冷暖对比关系，黑、白、灰的对比关系，主次关系，线条松紧和手法的统一，提高绘画的神韵、意境和艺术表现力。如图6-7所示。

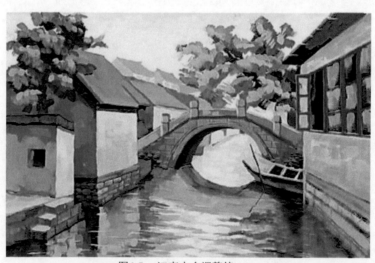

图6-7　江南水乡调整统一

风景色彩写生课不仅仅是技法和技能的训练，更重要的是培养学生独立的审美眼光和高品位的画风。学会用概括的手法，表现繁杂的自然景象，构图简练，色彩整体，并有一定的设计意识，能动地去把握和控制画面的能力，熟练综合地运用水彩技法来表现不同的景物，画面丰富耐看，每幅画都有明确的色调，格调高雅，有一定的个人特点和追求，为专业学习打下较好的色彩基础。

6.1.4 任务总结

风景写生的方法与步骤：是从观察起稿—着色—深入—调整完成一个循序渐进的过程。

重点：色彩的调和及冷暖关系。

难点：色彩的变化规律。

写生目的：

①外出风景写生课是一门把课堂从画室搬到大自然中去，教学内容颇具综合性与实践性的基础课程，是一门颇具特色、充满活力、非常生动的课程。

②风景写生不但可以丰富绘画者的生活阅历，也增加了绘画者对社会和人生的体验。艺术来源于生活，而高于生活。绘画者应深入生活，进行艺术实践，到大自然中去，搜集素材，在大自然中发现美，认识美，从而激发对大自然的热爱，培育深厚、丰富的情感世界，这也是风景写生课的意义所在。

③风景写生是最能充分体现大自然中绚丽的色光变化，有助于锻炼绘画者的色彩感觉，培养概括色彩的能力，从而提高绘画者的色彩修养。

学习方法：

• 在写生中注意观察，整体比较，用色块组织色调。

• 深入完成时，用体积去塑造。

• 在写生之外，选择一些优秀的色彩风景画进行临摹，体会别人的表现技巧。

• 同学之间相互交流，探讨。

评价方式：

• 评价——按照创作要求点评自己的作品或同伴的作品。

• 交流——发现作品中的闪光点，予以发扬。

6.1.5 能力拓展

（1）以临摹融会写生。小桥流水、古镇小城或水乡人家——江南水乡民居的风貌与特色。临摹和写生都是色彩训练的必经之路，是提高色彩表现技法的最快办法。但如何安排分配练习时间，使临摹和写生相互融会贯通，却是很有讲究的。临摹不仅能在有限的课时时间加快学习速度，同时也能加深感受、提高技法表现力。如水乡各种建筑物的表现，不同环境的水的表现，如图6-8所示。

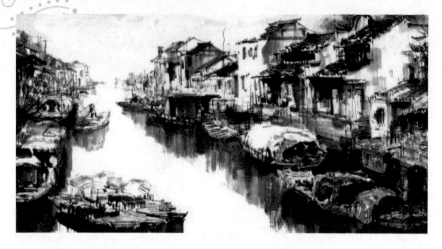

图6-8　江南水乡（张珊珊）

（2）以应用促进拓展。学会运用实景图片进行写生。如图6-9与图6-10所示。

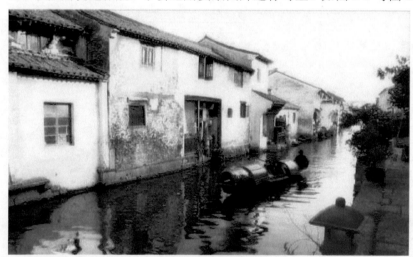

图6-9　江南水乡实景1

图6-10　江南水乡实景2

任务6.2 田园风光的写生训练

6.2.1 任务引入

田园风光泛指风光自然的乡村，等同于田园风格。而作为田园风格的载体——乡村，由于比城市更贴近原始自然环境，居住在乡村里的人们，他们生活方式淳朴，生性豁达率性，心理压力小。"回归自然"，只有结合自然，才能在当今快节奏的社会生活中获得生理和心理的平衡。因此，田园风格力求表现自然的田园生活情趣。而这样的自然情趣正好处于现今人们对于人类城市扩张迅速，城市环境恶化，人们日渐互相产生隔阂而担心的时代。这也迎合了人们对于自然环境的关心、回归和渴望之情，所以也就造就了田园风格设计在当今时代的复兴和流行。

风景写生是培养造型能力的基础课题，通过对自然景物的描绘，不仅可以提高绘画者的观察力、造型表现力，加速对客观世界的认识，还有助于培养审美能力，激发对生活、对自然的热爱之情，以及对今后专业色彩的运用，有着十分重要的意义。

6.2.2 任务分析

色彩风景写生是美术专业学生学习色彩、感受色彩、掌握色彩规律的重要方法，也是绘画者审美观培养的主要途径。与室内色彩写生的区别在于，色彩风景写生更注重描绘以顶光为主的自然色彩的变化。如阴天、晴天、雨天、雾天、雪天等自然色彩。如图6-11所示。另外，物象表现的丰富性是其他绘画形式所没用的，因而色彩风景写生具有趣味性，历来为画家所重视。

图6-11 自然色彩观察实景

6.2.3 知识解析

1. 认识色彩关系

如果选择一种色彩来代表春、夏、秋、冬，你会怎么选择？说说你的理由。

若按四季景色特点来分，春天是万物复苏（嫩绿）；夏天是青山绿水（绿色），百花争艳（五颜六色）；秋天是果实累累（金色）；冬天是白雪皑皑（白色）。如图6-12所示。

图6-12　四季景色实景

2. 了解色彩规律

在不同的季节里观察景色，不难发现，不同季节的色彩是不同的，可以总结出不同季节的色彩规律。春天是植物萌芽的季节，以嫩绿色为主，此时这个季节也是春暖花开的时节，如桃花和杏花竞相开放。夏天有时清凉，有时烈日炎炎，因此多以红色和橄榄绿为主。秋天是丰收的季节，以金色、橙色为主。冬天则寒风与白雪共存，以白色、灰色为主。

春天的天空大部分风和日丽；夏天的天空则烈日炎炎；秋天的天空基本上天高云淡；冬天的天空则空旷辽远。春天和夏天的天空是淡蓝色的，秋天和冬天的天空是深蓝色的。如图6-13～图6-16所示。

图6-13　春天风景（朱晓华）

图 6-14　夏天风景（张珊珊）

图6-15　秋天风景（李岩）

图6-16　　冬天风景（朱晓华）

3.掌握调色方法

　　表现春天的颜色首选翠绿色、淡绿色、桃红色、草绿色配合五彩缤纷的花朵的颜色，如春天是清凉凉的，四周都绿油油的。表现夏天的颜色以湖蓝色、天蓝色、柠檬黄色、红色、绿色、玫红色配合热带植物橄榄绿等颜色，天空蔚蓝，遍地都绿油油的，百花争奇斗艳。表现秋天的颜色以土黄色、中黄色、橙色、墨绿色、熟褐色、赭石色配合一些成熟的颜色如深红等，表现硕果累累。表现冬天的颜色以白色、淡蓝色配合少量群青色和深蓝色或深绿色都可以，到处都是灰蒙蒙的或银装素裹。掌握了不同季节里的风景色彩的调色方法，确定好色调，整幅画面就不难表现了。

4.创作与实践

1）任务分析

　　风景写生和静物写生不同，由于户外的光线变化，光源色、环境色相对不稳定，因此在写生过程中应多分析比较自然状态下的色彩倾向。由于户外光线变化快，光源色、环境色相对不稳定，因此在写生的过程中应多分析比较自然状态下的色彩倾向，紧紧抓住第一感觉。图6-17这幅风景就是以树为主的田园景色。

　　重点：色彩的调色，画面的冷暖色关系。

　　难点：色彩变化规律。

图6-17　　田园风光（水粉写生效果图）

2）作画步骤

（1）观察构图。图6-18这幅作品属斜线式构图，具有打破平衡、加强动势的视觉作用。单色构图起稿，确定画面的主体、中心、结构、体积与明暗。需要注意的是，选择好景物后，应该确定构图的位置及景物的比例关系，刚开始，应将描写的对象看得非常简单，归纳成几大色块，大的布局确定好以后，然后进一步进行取舍剪裁，没有意义的景物都不应纳入构图之中，也可以将景物的位置作些移动和适当的调整，以使主题内容更集中、鲜明、突出，在构图形式上更完美，勾勒出景物的位置及形体的大轮廓，再起稿，尽量做到快速准确，用简练的线条来完成。

图6-18　田园风光的观察起形

（2）整体铺色。开始铺大体色调，画出整体大的色彩关系，这点对于初学者来说非常关键。区分明暗块面需要完成画面大体的明暗调子关系，使画面显示出大的明暗对比的效果。铺色一般是自上而下，自左而右，自远而近的过程，当然根据绘画者的习惯不同着色顺序可以适当改变。远景的景物要画得深远含蓄，而中景应该画得比较丰富充实，近景则表现得简洁概括，这样比较容易掌握画面的层次关系。

天空的观察与表现：先画天与远山。没有经验的人，常把天色画得过暗或过亮。一般情况下，天色总是画面中比较明亮的色调，但如在晴朗的天气，天上无云彩，那蓝紫色的天色必会比地面上明亮的色调暗。画中的天空是画面上最远的一层，铺色一般是自上而下，自左而右，自远而近的过程，当然根据绘画者的习惯不同着色顺序可以适当改变。天空的颜色与各种云彩是一次性画完，尽可能不再进行改动，就可保持深远的感觉，画天空一般用平涂与湿时连接法进行。

地面的观察与表现：中景是重点塑造和重点表现的部分，近景要概括，中景细致。在画中景、近景时，要抓住重点部分，全面铺开，构成景物层次之间的对比关系。色彩关系要相互呼应，又要相互对比，控制好整体的色调。对于水粉画面的颜色，要尽可能地一次把颜色画够，上第一遍色尽可能地接近对象，上色要注意抓大块颜色的变化，这样便于把握，容易表现。如图6-19所示。

图6-19　田园风光整体铺色

（3）深入刻画。深入刻画是找色块之间的色彩关系、明度关系、虚实关系。通常在光线照射下，受光位置偏暖色，背光位置偏冷色，近景偏暖色，远景偏冷色，天空偏冷色，地面偏暖色。在风景写生过程中最常见的问题就是色彩的概念色。一般地，在观察对象时，一旦用颜色来表现，常将某块颜色归入某个概念。如绿树、蓝天、白云，而在画面表现时可能需要不同的色彩倾向去表现，如图6-20所示。树的表现在场景写生中是一个非常重要的基本功，许多场景写生中离不开"树"，这里的主体就是树的表现。画好树，场景写生的问题就解决了不少。

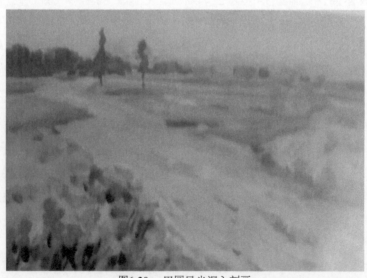

图6-20　田园风光深入刻画

（4）调整统一。在具体表现过程以后，需要从画面的整体感觉出发加以调整、充实。使画面色彩和造型趋于完整和丰富。如图6-21所示。

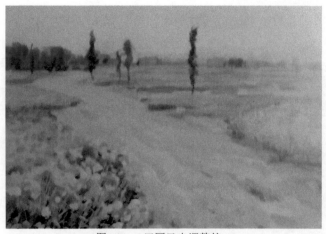

图6-21　田园风光调整统一

　　学会用概括的手法，表现繁杂的自然景象，构图简练，色彩整体，并有一定的设计意识，能动地去把握和控制画面的能力，熟练综合地运用水彩技法来表现不同的景物，画面丰富耐看，每幅画都有明确的色调，格调高雅，有一定的个人特点和追求。

6.2.4　任务总结

　　风景写生的方法与步骤：是观察起稿—着色—深入—调整完成一个循序渐进的过程。

　　重点：色彩的调和及冷暖关系。

　　难点：色彩的变化规律。

6.2.5　能力拓展

　　（1）以临摹融会贯通。写生乡间小路、乡村人家——农村民居的风貌与特色。如图6-22所示。

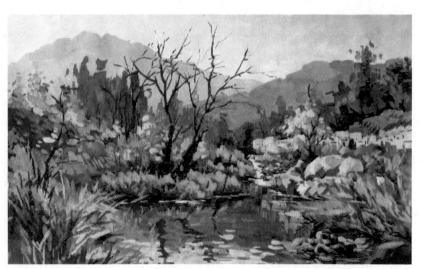

图6-22　山水风光（杨香子）

（2）以应用促进拓展。学会运用实景图片进行写生。如图6-23～图6-25所示。

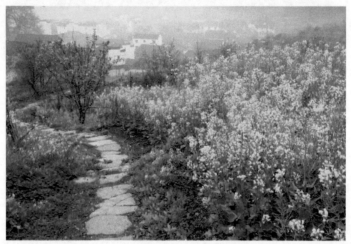

图6-23　田园风光实景

图6-24　自然风光实景

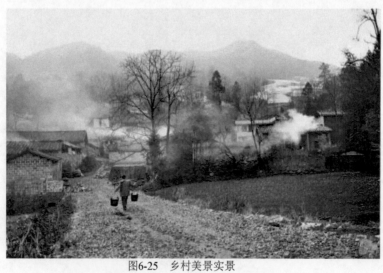

图6-25　乡村美景实景

任务6.3 街头建筑的写生训练

6.3.1 任务引入

街头有些建筑非常有特色,走在街上经常会被这些建筑的外形所吸引,可以说,这些建筑也代表着街头文化。

建筑色彩风景写生是建筑美术技术性较强的一门课程,绘画者实际能力的提高总是产生于种种成功和失败的经验,必须提高感觉色彩的能力。

6.3.2 任务分析

建筑色彩写生实习是建筑学专业的学生一次很重要的实践活动,目的之一是为巩固课堂所学的色彩知识,扩大对色彩写生的了解;二是培养对中国古建筑的观察、分析和综合能力。通过建筑写生周,提高学生的审美能力和激发其对中国传统建筑的热情,以及开阔学生对自然景观、人文景观的认识和理解。建筑写生主要是以古建筑和田园风景为主,选择典型中国建筑为对象,认识光影的基本规律,掌握外光影、自然空间表现的技巧,培养对自然事物的审美感受,提高取景、构图能力,理解色彩和中国传统建筑学习的重要性。建筑风景写生,不只是培养学生画画构图的能力,更重要的是通过本次实习学习,找到艺术的学习感受,感受艺术的魅力,打开自己的思维定式,更好地培养设计思想,为以后的建筑设计打下坚实的艺术根基。如图6-26所示。

图6-26 建筑物写生(李岩)

6.3.3 知识解析

1.建筑物的观察与表现

建筑物也是场景画中重要的表现内容,是人文景观与自然景观巧妙融合的整体。建筑物形式多样,风格各异,但是无论何种形式,观察时都必须从整体出发,多注意建筑

物与自然景物之间相互的色彩关系与空间关系，建筑物与建筑物之间的形体差异、层次变化，不要孤立地去看那些无关紧要的细节。表现时也要从整体入手，先用湿画法表现整个建筑物的大体色彩关系。待干后，再从大色块逐步向小色块过渡，一层层地去塑造局部。这里特别要提出的是，门、窗、瓦的塑造不要死抠，要有色彩变化和虚实处理，否则会死板而缺乏生气。

2. 场景中的人物表现

场景画中的人物点缀可以增加画面的生活情趣，活跃画面的气氛，平衡构图，呼应色彩。但点缀不当，就会适得其反，破坏画面原有的协调效果。所以，在点景人物的处理上应反复琢磨和推敲，做到"画龙点睛"而不是"画蛇添足"。画好点景人物要特别注意人物与景物之间的正确比例，人物的准确造型，动态的生动活泼，位置的恰当安排。点缀人物时，可画完景物后根据画面需要再添加人物，或者起稿时就有完整的构思。一般点景人物的表现是先画人物动态，后点人物头部。当然点景人物的表现总是以烘托景物气氛为宗旨，人物应处在画面的中、远景为宜，人物点缀只要抓住大的体块关系就行，不要过多地塑造和夸大，以免喧宾夺主。如图6-27所示。

图6-27　街头建筑（王强）

3. 创作与实践

1）任务分析

风景写生和静物写生不同，由于户外的光线变化，光源色、环境色相对不稳定，因此在写生过程中应多分析比较自然状态下的色彩倾向。由于户外光线变化快，光源色、环境色相对不稳定，因此在写生的过程中应多分析比较自然状态下的色彩倾向，紧紧抓住第一感觉。图6-28这幅风景就是以树为主的田园景色。

重点：色彩的调色，画面的冷暖色关系。

难点：色彩变化规律。

图6-28 观察建筑写生效果图

2）作画步骤

（1）观察构图。观察整体画面，该构图为平远法构图，主要采用以建筑为主，水、天、树为辅助的取景构图方式，注意画面建筑物整体的透视关系。

在构图起稿阶段，需要完成的内容是为画面中的物体安排好合适的位置，用单色打好形体。以使主题内容更集中、鲜明、突出，在构图形式上更完美，勾勒出景物的位置及形体的大轮廓，起稿，尽量做到快速准确，用简练的线条来完成。如图6-29所示。

图6-29 建筑写生的起形

（2）整体铺色。观察好区分明暗块面铺大色调的阶段，需要完成的内容是区分画面大体的明暗调子关系，使画面显示出大的明暗对比的效果。

开始铺大体色调，画出整体大的色彩关系，这点对于初学者非常关键。区分明暗块面需要完成画面大体的明暗调子关系，使画面显示出大的明暗对比的效果。铺色一般是自上而下，自左而右，自远而近的过程，当然根据绘画习惯的不同着色顺序可以适当改变。远处的景色要画得深远含蓄，而中景应该画得丰富充实，近景则表现得简洁概括，这样比较容易掌握画面的层次关系。

天空的观察与表现：天空的颜色与各种云彩要一次性画完，尽可能不再进行改动，就可保持深远的感觉，画天空一般用平涂与湿时连接法进行。

地面的观察与表现：画面中的中景是重点塑造和重点表现的。在画中景、近景时，要抓住重点建筑物部分，墙面先铺开颜色，构成景物层次之间的对比关系。色彩关系既要相互呼应，又要相互对比，控制好整体的色调。一次把颜色画够，上第一遍色尽可能地接近对象，上色要注意抓大块颜色的变化，这样便于把握整体色彩关系。如图6-30所示。

（3）深入刻画。深入刻画是找色块之间的色彩关系、明度关系、虚实关系。在观察对象时，一旦用颜色来表现，常将某块颜色归入某个概念。如建筑物的整体透视结构关系、色彩虚实运用、明暗冷暖的表现，注意：房屋的特征及明暗和冷暖处理，要多观察。在深入刻画时始终不能忘记整体，要求在用笔上从形、色、笔触三方面尽力追求完美结合。如图6-31所示。

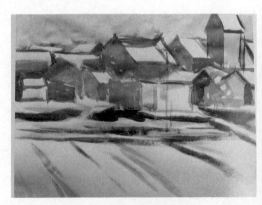 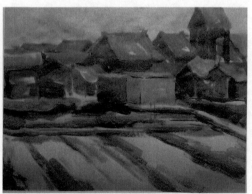

图 6-30　建筑写生整体铺色　　　　　图 6-31　建筑写生深入刻画

（4）调整统一。整体调整和完成阶段，需要完成的内容是在整体考虑画面色彩效果的基础上调整画面局部，表现出受墙面和天空色彩影响较大的近处地面最后完成。如图6-32所示。注意：树木和屋顶与地面的色彩呼应。

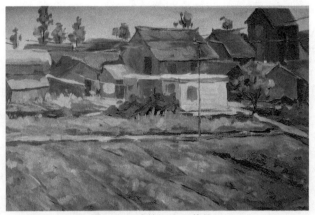

图6-32　建筑写生调整统一

　　水粉风景写生的步骤也没有非常固定的模式，大多根据具体情况而定，但作画的先后顺序又非常关键。即先湿后干、先暗后亮、先薄后厚，只有按着这样的着色顺序才能达到水粉画的最佳效果。常用的方法和步骤就是先从天空画起，由远景向近景渐渐推进。

6.3.4　任务总结

　　风景写生的方法与步骤：是观察起稿—着色—深入—调整完成一个循序渐进的过程。

　　重点：色彩的调和及冷暖关系。

　　难点：色彩的变化规律。

6.3.5　能力拓展

　　（1）以临摹融会写生。以街头风景、城市建筑——建筑风貌与特色为主。临摹和写生都是色彩训练的必经之路，但如何安排分配练习时间，使临摹和写生融会贯通，却是很有讲究的。临摹不仅能在有限的课时时间加快学习速度，同时也能加深感受、理解和提高教学效果。如图6-33所示。

图6-33　街头建筑写生（徐璇）

173

（2）以应用促进拓展：学会运用实景图片进行写生。如图6-34所示。

图6-34 社会主义新农村实景

任务6.4 江河海景的写生训练

6.4.1 任务引入

江河海景写生是研究海景自然色彩的变化规律，丰富色彩表现语言，感受自然，拓宽创作表现题材，从而获得更多以风景表现自我情感的创造能力的重要阶段。通过不同的物体形态变化及不同的季节、气候条件下所形成的具有一定特殊性和规律性的色彩、色调变化中体会色彩的情感因素。风景中情感的表现是多方面的，或触景生情，或缘起造景。不同的景致会带来不同的形式与内容及不同的表现技法与手段，对它的表现是多角度的，有时表现在色彩上，有时表现在形式上，有时表现在景物的情调上，有时则表现在某种认识理念或文化背景上，无论从哪个方面来表现都能体现绘画者个体对自然的认识与感受。

6.4.2 任务分析

莫奈，法国画家，被誉为"印象派领导者"，是印象派代表人物和创始人之一。莫奈擅长光与影的实验与表现技法。他最重要的风格是改变了阴影和轮廓线的画法，在莫奈的画作中看不到非常明确的阴影，也看不到突显或平涂式的轮廓线。光和影的色彩描绘是莫奈绘画的最大特色。

莫奈常常可以从普通的风景中挖掘出魅力。他观察景物细致入微，对光线的变化十分敏锐。他可以就同一处场景画出十几幅作品。如《干草堆》《睡莲》等。而这仅仅是为了表现同一场景的不同天气、光线下的不同表象，这是其他画家很难做到的。"用调子所组成的和谐色彩能吸引观众们的大胆感觉"。画面表现了丰富的中间调子，那种响亮、明快的色阶，向深处展开的空间，通过金色光线折射出桥面波光粼粼的倒影，整个画面沐浴在夕阳中。在图6-35这幅画中，莫奈的特殊画法，就是表现在前景水的笔触和倒影上的"颇能吸引观众的大胆感觉"，这些笔触加强了画面的传统效果。

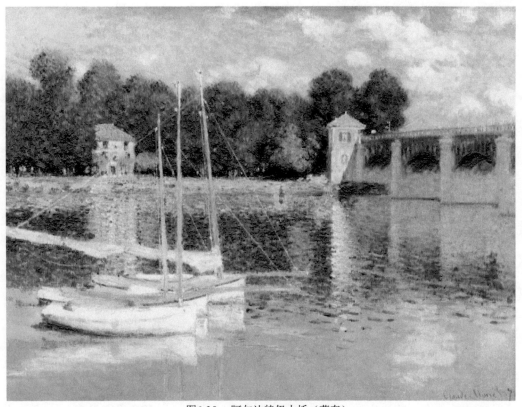

图6-35　阿尔让特伊大桥（莫奈）

6.4.3　知识解析

1.画面的观察与表现

印象派大师莫奈的作品《阿尔让特伊大桥》，作于1872年，现为法国奥塞美术馆所藏。画面中蓝天碧水，云淡风轻，红屋绿地，景色宜人，升帆启航的小船上闪动着矫健的身影；鲜明的红绿、蓝黄对比色并置产生欢快的节奏，印象派特有的有力有序的短笔触加剧了水中倒影的晃动感，整个画面散发着一种生动活泼、悠闲轻松的生活情调。在写生中注意观察，整体比较，用色块组织色调。在深入完成时，用体积去塑造。

2.江河海景的写生方法

1）水的状态及笔触

江河海景这样的题材对于大家并不陌生，水景是写生中常遇到的表现对象。海洋、湖泊、江河、小溪……在风景画中经常出现。画有水的风景时，应注意水中倒影与实景的色彩关系，仔细观察异同，画出水面的亮度和透明感及海水的律动感。这种海景中水的颜色是最不固定的，因气候、光线、环境和天色的影响而产生的色彩千变万化。

水色：一般清澈的水，它的固有色总是带冷调；浑浊的水质，固有色会偏暖，呈黄灰色；不流动的死水或流动而受污染的水，颜色为灰绿色、紫黑色，明度变化弱，调子深沉浓重。在写生时，观察水色与天色的明度和纯度及冷暖关系等十分重要。无论在何

种环境影响下的水面，都要注意天色和水色的影响而产生的色调变化，如天上的白云、蓝天、霞光等都可以在水中倒映出来。

倒影：画好倒影会增添景色的美感。平静的水面如镜，倒影形象清晰；在微波荡漾的水中，倒影破碎，形体拉长；有风和急浪的水面，倒影不明确。倒影如用湿画法，颜色自然交接融合，便会显出倒影的效果。画倒影应根据实物和水的具体情况，色彩一般较单一或有不太明显的冷暖变化。

天空：天空的色彩变化万千，它随着季节、气候、时间、光线、环境等因素而有所变化，是自然风景中主要的组成部分。大多风景画面都会画到天空，天色有时要画得单纯，有时也可画得丰富，在特定时间形成不同的倾向性色调。这决定于画面整体效果和主题表现的需要。但在一般情况下，天空不宜画得太突出。

画天空时要注意上下、左右的变化。一般晴天是蓝天白云，但要把握住云的流动感，云块要画得有立体感（受光、背光和厚度），注意云边缘的虚幻。在逆光下，云层越厚越灰暗，阴天的云多呈现灰暗。天空的变化能使平淡的景色增添奇妙的韵味，天空是风景画的主要组成部分，所以要画得深远而磅礴。画天空一般采用湿画法，但是画云时个别地方要采用干画法。

2）水与周围景物的关系

在空间位置上，按照景物离我们空间距离的不同，色彩会表现出近暖远冷的效果。水不可能是单独存在的，它的色彩与周围的景物交相辉映。倒影是周围景物与水互动的很重要的一个方面。倒影也会受到风向的影响。有风的时候，风吹在水面上出现涟漪，倒影变得支离破碎，不是很清晰。倒影一般可以采用湿画法，颜色与水的颜色融合在一起。倒影在明度对比上属于中间色调，冷暖关系上为冷色，纯度对比低。无风的时候，倒影清晰可见，形状明显，但也不能刻画得过于清晰。倒影的边缘线是倒影刻画的重点，其虚实关系的把握显得尤其重要。平静的水面中的倒影边缘比较清晰，主要注重刻画倒影边缘线的虚实结合。流动的水中的倒影是支离破碎的，在表现时主要注重色彩关系的跳跃性对比，加大冷色块与暖色块的对比，这样会增加流动水面的生动性表达，各种黄绿的邻近色，创造了丰富而生动的形象。

3. 创作与实践

1）任务分析

风景写生和静物写生不同，由于户外的光线变化，光源色、环境色相对不稳定，因此在写生过程中应多分析比较自然状态下的色彩倾向。由于户外光线变化快，光源色、环境色相对不稳定，因此在写生的过程中应多分析比较自然状态下的色彩倾向，紧紧抓住第一感觉。图6-36这幅风景就是以水为主的田园景色。

重点：色彩的调色，画面的冷暖色关系。

难点：色彩变化规律。

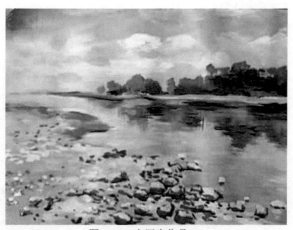

图6-36　水写生作品

2）作画步骤

（1）观察构图 。观察图6-37整体画面，构图为平远法构图，主要以水为主，天、树为辅助取景构图方式，注意画面整体的透视关系。

构图起稿阶段，需要完成的内容是为画面中的物体安排好合适的位置，用单色打好形体。以使主题内容更集中、鲜明、突出，在构图形式上更完美，勾勒出景物的位置及形体的大轮廓，起稿，尽量做到快速准确，用简练的线条来完成。如图6-37所示。

图6-37　水写生的起形

（2）整体铺色。观察好区分明暗块面，铺大色调，需要完成的内容是区分画面大体的明暗调子关系，使画面显示出大的明暗对比的效果。

开始铺大体色调，画出整体大的色彩关系，这点对于初学者非常关键。区分明暗块面需要完成画面大体的明暗调子关系，使画面显示出大的明暗对比的效果。铺色一般是自上而下，自左而右，自远而近的过程，当然根据绘画者的习惯不同着色顺序可以适当改变。

天空的观察与表现：这里的天空色调为蔚蓝色，给人以明亮、宁静、深远的感觉，采用冷色调的蓝色，拉开画面空间层次的作用，但天空不是孤立地存在于画面中，一般与远山、地面交接处天空会呈现偏暖的紫灰色，远处的景色要画得深远含蓄，而中景应

该画得比较丰富充实，近景则表现得简洁概括，这样比较容易掌握画面的层次关系。天空的颜色与各种云彩是一次性画完，尽可能不再进行改动，就可保持深远的感觉，画天空一般用平涂与湿时连接法进行。

地面的观察与表现：画面中的中景是重点塑造和重点表现的。在画中景、近景时，要抓住河滩及水的形态，构成景物层次之间的对比关系。色彩关系要相互呼应，又要相互对比，控制好整体的色调。 一次把颜色画够，上第一遍色时尽可能地接近对象，上色要注意抓大块颜色的变化，这样便于把握整体色彩关系。如图6-38所示。

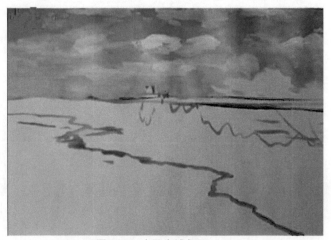

图6-38　水写生铺色

（3）深入刻画。深入刻画是找色块之间的色彩关系、明度关系、虚实关系。由于我们在观察对象时，一旦用颜色来表现，常将某块颜色归入某个概念。在深入刻画时，始终不能忘记整体，要求在用笔上从形、色、笔触三方面尽力追求完美结合。如图6-39所示。

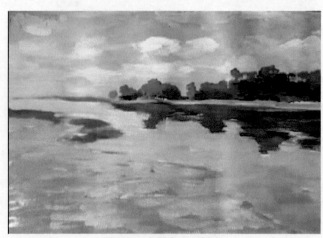

图6-39　水写生深入刻画

（4）调整统一。整体调整和完成阶段，需要完成的内容是在整体考虑画面的色彩效果的基础上调整画面局部，表现出近处地面，完成画面。如图6-40所示。

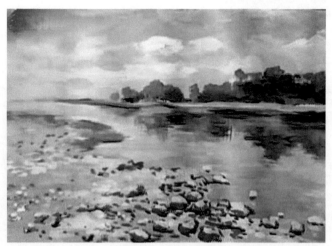

图6-40　水写生调整统一

水粉风景写生的步骤也没有非常固定的模式，大多根据具体情况而定，但作画的先后顺序又非常关键。即先湿后干、先暗后亮、先薄后厚，只有按着这样的着色顺序才能达到水粉画的最佳效果。一般常用的方法和步骤，就是先从天空画起，由远景向近景渐渐推进。

6.4.4　任务总结

风景写生四要素——色、形、景、情，下面具体讲述。

（1）色。一幅色彩风景写生作品要有色调，这个"调"所呈现的是色彩的整体效果，给人总体的感受和印象。色调是特定色彩气氛的高度概括，即从复杂的色彩变化中找出主要的色彩倾向，组成整体的、和谐的、有色彩节奏感的画面。自然界色彩的变化无穷无尽，要善于抓住和表现特殊的色调美感，只有从真实的、特定的对象概括出来的色调才有艺术的生命力。

（2）形。任何画面都是由形象构成的，色彩一旦脱离了形体，便成为抽象的纯颜色了，何况即使是抽象的作品，也应该具有形的概念，所以，造型的规律在色彩写生中必须要着意运用。

画面中的各种形态、空间、虚实、质感、层次等都受到色彩的影响。在观察时，要从所关注的自然物象的结构、形态入手，从中寻找点、线、面、形的造型规律。任何形体都是有颜色的，颜色也离不开形体，色彩和形体是辩证统一的关系。

（3）景。取景是在写生时进行构思、构图的过程，既是对真实情景的如实写照，又要带有一定的创造性。取景时，要从实际感受和画面要求出发，发现和创作出不同于眼前自然景物的新的构图形式，这就要求创作者必须在观察、体验、分析、研究对象的基础上重新构成画面。对于所描绘的对象，按照画面构图的需要进行有效取舍，使之既具有生活的真实性，又具有艺术的典型性。

（4）情。风景写生要具有独特的情调，画面才能表现出一定的意境。这就要求绘画者对所描绘的对象要具有真实的感情和表现的激情。凡是能够感染人的情调，都可以说

是绘画者的真情实感的体现，只有这样，才能真正使画面意趣高雅，引人入胜。"诗情画意"讲的是意境，意境是人们的主观心意与客观景色相结合而形成的艺术境界。意和境相互依存，高度统一，形成一种完美的情调。

6.4.5 能力拓展

（1）以临摹融会写生。以海景、码头——自然风貌与特色为主。在写生之外，选择一些优秀的色彩风景作品进行临摹，体会其中的表现技巧。同学们之间相互交流、探讨。但如何安排分配练习时间，使临摹和写生融会贯通，却是很有讲究的。临摹不仅能在有限的课时时间加快学习速度，还能加深感受、理解和提高教学效果。如图6-41所示。

图6-41　海滨风景写生（李岩）

（2）以应用促进拓展。学会运用实景图片进行写生，如图 6-42 所示。熟悉并掌握风景写生的各种工具、材料和基本技法。深入了解和认识描绘对象的特征，能准确地表现各地域的风貌特性并融入自己对生活的感受。反复进行不同类型风景的写生训练（充分利用业余时间完成）。

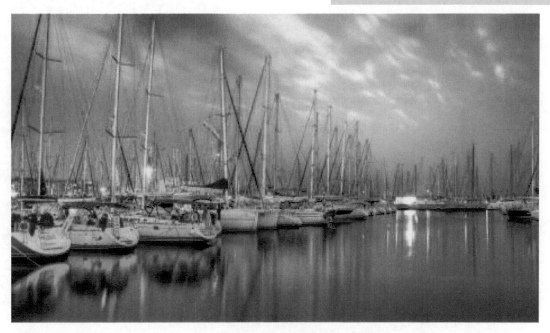

图6-42 海上帆船实景

项 目 7

色彩作品赏析——欣赏篇

任务7.1　名家作品——静物赏析

在20世纪的具象艺术领域中，意大利画家莫兰迪以其高度个性化的特点脱颖而出。他以娴熟的笔触和精妙的色彩捕捉"光"的简单美。莫兰迪以微妙的"冥想"式静物画著称，成为20世纪最受赞誉的画家之一。如图7-1所示。

凡•高的《向日葵》为系列油画作品，作品分别绘制了插在花瓶中的3朵、5朵、12朵及15朵向日葵。凡•高通过该系列作品向世人传达了他对生命的理解，并且展示了他个人独特的精神世界。该系列作品也传递着这样一个信息：怀着感激之心对待家人，怀着善良之心对待他人，怀着坦诚之心对待朋友，怀着赤诚之心对待工作，怀着感恩之心对待生活，怀着一颗欣赏之心享受艺术，宛若眼前那盛开的向日葵。如图7-2所示。

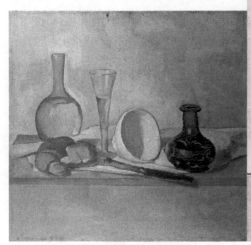
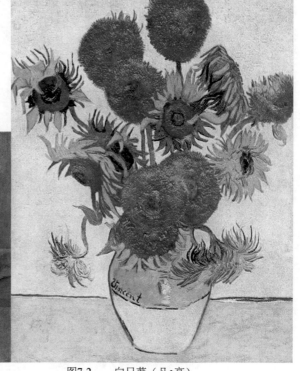

图7-1　静物（莫兰迪）　　　　图7-2　向日葵（凡•高）

列维坦是俄国杰出的写生画家，现实主义风景画大师，巡回展览画派的成员之一。列维坦的作品笔调生动，色彩沉稳，诗意盎然，有着丰富的内韵，令人看后流连忘返，久久难以忘怀。如图7-3所示。

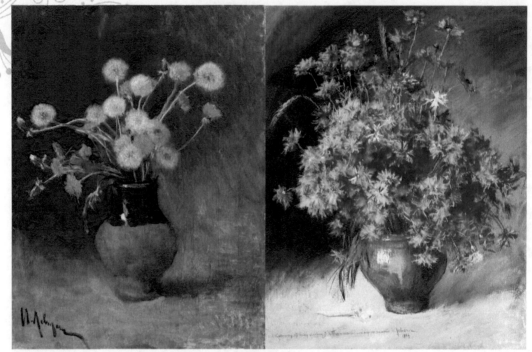

图7-3　静物（列维坦）

　　西方现代画家称塞尚为"现代艺术之父""造型之父""现代绘画之父"。他对物体体积感的追求和表现，为"立体派"开启了思路。塞尚重视色彩视觉的真实性，图7-4这幅画证明了静物画可以真实地再现实体和表现光线与空间的表象。

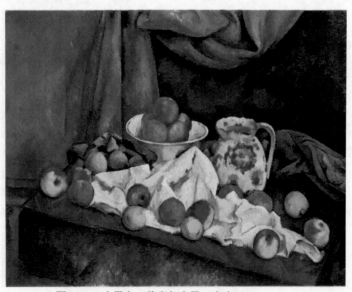

图7-4　水果盘、茶壶与水果（塞尚）

　　塞尚说："描绘自然不是复制对象，它实现了人的感觉。"他坚持关注颜色和质地的特性，不以幻觉为目的。例如，盘子里水果的边线是不确定的，仿佛在移动。画面中透视的规则也被打破了，桌子的右角向一边倾斜，与左边不在一条线上。画面的有些部

分没有着色，桌布的折皱像没有画完。《有苹果的静物》不是对实物的模仿，而是对观察角度和绘画本质的探索。塞尚是在探索以一种永恒的不变的形式去表现自然。如图7-5所示。

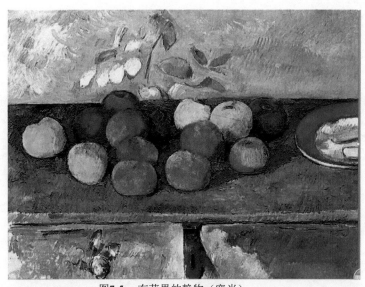

图7-5　有苹果的静物（塞尚）

夏尔丹是18世纪法国著名的静物画画家。他出生于巴黎一个木匠家庭，前期曾从事过多种手艺工作，后来自学绘画成才。夏尔丹的这幅《吸烟者的箱子》堪称静物画史上的杰作。整张作品被一种静谧的气氛所笼罩。画家首先将静物摆成令人满意的组合，以此作为构图的基础。白色的罐子与桌子的平台相互垂直，构成画面主要的对立构架，左侧打开的箱子盖上的红色左边条，呼应了作为主体的白色罐子，使之不显得孤立。而箱子盖的上边条则与平台这条很长的水平线相呼应。如图7-6所示。

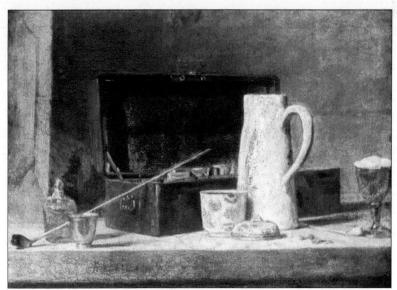

图7-6　吸烟者的箱子（夏尔丹）

任务7.2　名家作品——风景赏析

列维坦的作品极富诗意，深刻而真实地表现了俄罗斯大自然的特点与优美。列维坦将自己深邃的思想和丰富的情感寄予风景创作中，他的风景不仅展现了俄罗斯美丽的自然风貌，而且赋予大自然以独特的社会意义和人类的情感。如图7-7所示。

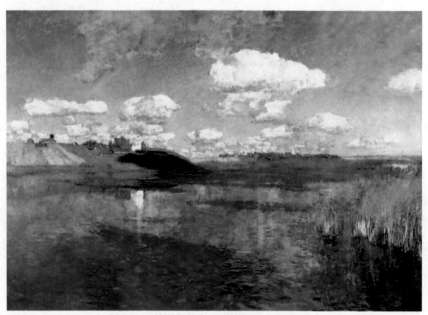

图7-7　俄罗斯的湖（列维坦）

印象派绘画是西方绘画史上划时代的艺术流派，19世纪七八十年代达到了它的鼎盛时期，代表人物包括莫奈、雷诺阿、毕沙罗、西斯莱、德加、塞尚和莫里索等，他们不仅各赋异禀，还继承了法国现实主义前辈画家库尔贝"让艺术面向当代生活"的传统，使创作进一步摆脱了对历史、神话、宗教等题材的依赖，摆脱了讲述故事的传统绘画程式约束，艺术家们走出画室，走进生活。

莫奈的作品以色彩和光线的精巧运用著称，长期探索光色与空气的表现效果，常常在不同的时间和光线下，对同一对象作多幅的描绘，从自然的光色变幻中抒发瞬间的感觉。莫奈的《干草堆》一共画了15幅，表现干草堆在不同光线下的不同效果。对同一个干草堆，画家分别描绘在不同季节的早、午、傍晚的阳光下，物体所呈现出的不同色彩，又一次表达了对光与影的完美诠释，创造了梦幻般的色彩传奇，为后人留下了珍贵的艺术财富。如图7-8所示。

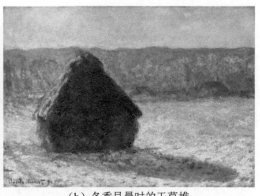

（a）夏末早晨时的干草堆　　　　　　　　　（b）冬季早晨时的干草堆

图7-8　法国印象派画家莫奈不同季节的干草堆

　　《红磨坊的舞会》是一幅描绘人们在轻松愉快的环境下尽情歌舞、聊天的画作。在画面中，人物、色彩、光线相互烘托，让画面产生了高度的美感和感染力。该画作光与影、明与暗和谐组合，构成摇曳多姿的画面，是一幅洋溢着欢乐、愉快的时代精神的印象派画作。这幅画也是典型的印象派风格作品，如现实生活的快照，但又表现出了丰富的形式、流畅性和闪烁的光芒。如图7-9所示。

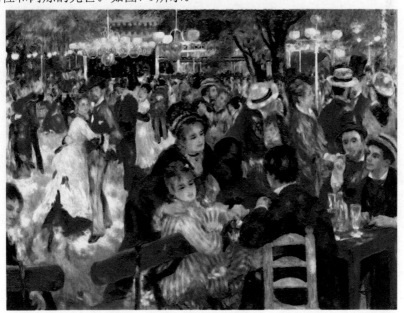

图7-9　红磨坊的舞会（雷诺阿）

　　画作《埃尔米塔日的坡地》是法国画家毕沙罗创作于1870年的一幅油画。画面所表现的力量首先来自层次鲜明的构图，作者有意在建筑物的整体和树木之间造成强烈对比，同时也源于色彩之间隐隐约约的和谐。绿色和蓝色、灰色和米黄色，甚至是烟囱管道的红色都被置于次要地位，不添加任何无用的光泽。在右边厚实的房屋上面，树木勾勒出诗一般的图案。毕沙罗擅长这种曲折的笔法，使画面显得生机勃勃，增加对角线的实际效果。如图7-10所示。

图7-10　埃尔米塔日的坡地（毕沙罗）

　　新印象派，或称新印象主义、点彩派，是继印象派之后在法国出现的美术流派。在画面中，他们不用轮廓线划分形象，而用点状的小笔触，通过合乎科学的光色规律的并置，让无数小色点在观者视觉中混合，从而构成色点组成的形象，被一些艺术评论家称作"点彩派"。他们为了避免在调色盘上调色而造成色彩的混浊，因此尝试以原色小点直接点在画面上，保持色彩本身的纯度和明度，使画面色调鲜明而活泼。因为完全采用短笔触点描的技法，所以"点彩派"就成为新印象派的别名，以达到最高纯度和新鲜的色调，造成明亮辉映的画面。而且，该画法在画面上更进一步表现明朗的秩序观念。在图7-11这幅作品中，修拉采取小心翼翼的点彩画法，耗时一年把各种经过仔细分析处理的原色小圆点点满在画布上。作品描绘的是巴黎附近奥尼埃的大碗岛上一个晴朗的下午，游人们在树林间休闲活动的场景。前景一大块暗绿色表示阴影，中间黄色调子的亮部，表现午后强烈的阳光。阳光透过树林投在草地上的阴影，被强调得界限分明。人物服饰的色彩与树林、草地互为呼应，给人以地毯式的装饰特点。由于点彩，使人和物都显得影影绰绰，朦胧模糊。这幅画作是修拉毕生的杰作。

图7-11　大碗岛的星期日下午（修拉）

　　《伯利恒的户口调查》所代表的不仅是艺术史上的一个断代，一段辉煌，更是一场跨越不同艺术形式间的持久对话。勃鲁盖尔的作品总能将劳动者的形象描绘得精准细致，捕捉最微不足道的细节。如图7-12所示。正如《伯利恒的户口调查》这件以人口调查为主题的作品，实在是当时佛兰德斯某个村庄里日常生活的写照。村民们有的正在往车上装卸木材，有的在杀猪，有的在冰面上用雪橇驮着桶……细腻的叙事笔调描绘着严寒中热火朝天的场景。勃鲁盖尔家族数之不尽的绘画精品，这些创作于几个世纪之前的艺术品并未随着时间流逝而失去生命力，而是在漫长的绘画艺术史中至今不灭。更为重要的是，它们的影响力甚至早已延伸至其他艺术领域。勃鲁盖尔家族画作中独一无二的人物造型和环境设计，在不同年代的动画电影中反复出现，无数次令人眼前一亮。

图7-12　伯利恒的户口调查（勃鲁盖尔）

任务7.3　　优秀习作欣赏——静物淡彩部分

图7-13　静物淡彩（朱晓华）

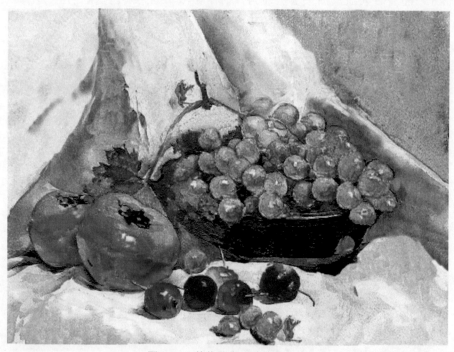

图7-14　静物淡彩（朱晓华）

任务7.4　优秀习作欣赏——色彩归纳部分

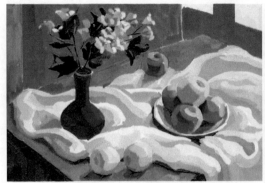

图7-15　色彩归纳（牟丹）

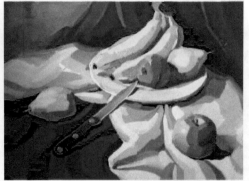

图7-16　色彩归纳（牟丹）

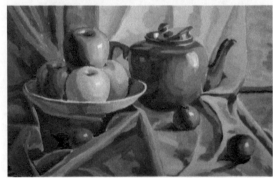

图7-17　色彩归纳（张香子）

图7-18　色彩归纳（姜丽丽）

任务7.5　优秀习作欣赏——静物点彩部分

图7-19　静物点彩（曲玥）

图7-20　静物点彩（沈直）

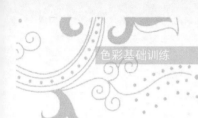

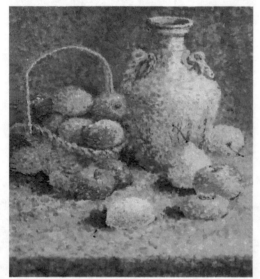

图7-21　静物点彩（曲玥）

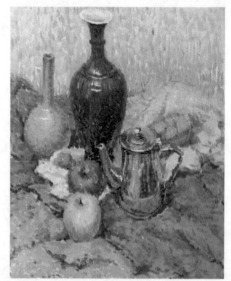

图7-22　静物点彩（赵阳）

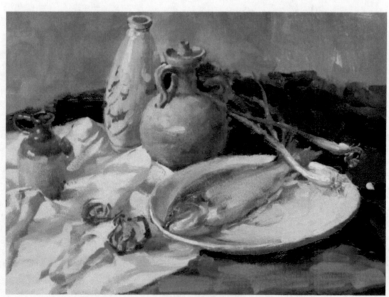

图7-23　水粉静物（张秋实）

图7-24　水粉静物

图7-25　水粉静物

图7-26　水粉静物

图7-27　水粉静物

图7-28　水粉静物

任务7.6　　优秀习作欣赏——色彩风景部分

图7-29　　风景写生1（徐旋）

图7-30　　装饰色彩（朱晓华）

195

图7-31　风景写生（朱晓华）

图7-32　风景写生2（徐旋）

参 考 文 献

[1]董玉冰，朱华欣. 设计色彩[M]. 哈尔滨：黑龙江美术出版社，2012.

[2] 米征. 色彩[M]. 成都：四川美术出版社，2005.

[3] 杨贤艺. 色彩[M]. 南京：南京大学出版社，2011.

[4] 王海平. 色彩风景[M]. 长春：吉林美术出版社，2009.

[5] 周至禹. 设计色彩[M]. 北京：高等教育出版社，2006.

[6] 季益武. 设计色彩[M]. 合肥：安徽美术出版社，2008.

[7] 董赤. 色彩[M]. 长春：东北师范大学出版社，2014.

[8] 肖永亮，廖宏勇. 数字色彩基础[M]. 北京：北京师范大学出版社，2008.

[9] 林军，李平. 色彩[M]. 哈尔滨：哈尔滨工程大学出版社，2011.

[10] 何海燕，吴琳. 色彩[M]. 北京：清华大学出版社，2013.

[11] 张琼，晋慧斌，蒋良艳. 色彩[M]. 成都：四川大学出版社，2017.